오늘의 의자

토네트부터
임스까지
디자인의 시대

오늘의 의자

이지은 지음

모요사

차례

디자인 의자,
비전과 철학이 담긴 오브제

처음 '의자'에 관한 책을 구상할 때 자료 수집, 의자 선정, 저작권 해결 등 여러 가지 난제에 부딪쳤다. 그중 가장 골머리를 앓았던 문제는 책의 분권 여부였다. 의자의 발전사를 다루는 책이니 구슬을 하나의 긴 줄에 꿰듯 시원하게 한 권으로 만들 것인지 아니면 비슷해 보이지만 색과 결이 다른 두 권으로 분리할 것인지의 문제를 놓고 편집자와 오랜 시간 동안 고심을 거듭했다.

한 권으로 출간하면 분량이 너무 많아져서 비교적 작은 판형으로 간편하게 들고 다니며 읽을 수 있도록 기획한 '사물들의 미술사' 시리즈의 취지와 맞지 않았다. 두 권으로 분권하면 한 번에 두 권의 책을 펴내는 것이니 지금처럼 서문도 두 개를 써야 하는 등 작업 기간과 작업량이 두 배로 늘어날 터라 달갑지 않았다.

그럼에도 불구하고 '의자' 책을 두 권으로 나눈 가장 큰 이유는 중세 시대부터 왕정 시대까지의 의자와 산업 시대의 의자 사이에 엄청난 간극이 존재하기 때문이다. 의자의 발전사에서 산업 시대는 생산 과정에 기계를 도입한 시대라는 단순한 의미가 아니다. 다 같은 의자지만 뭉뚱그려 의자라고 부르기에는 무리가 따를 정도로 산업 시대의 의자와 그 이전의 의자는 전혀 다르다.

하나의 의자를 최대한 공들여 만들어 최고의 마진을 뽑는다는 장인들의 경제 논리가 더 빠른 시간 안에 더 많은 의자를 만들어 박리다매로 판다는 산업 사회의 경제 논리로 변했다. 그 누구도 명확히 정의 내리기 어렵지만 무엇인지는 알고 있는 '디자인'이라는 개념은 이 산업 사회의 경제 논리를 사물의 형태와 재료, 구조, 생산에 적용하

기 위한 방법론에서 출발했다. 즉 '좋은 디자인'은 단지 실용적이면서도 아름다운 것이 아니라 최적화된 생산 과정에 걸맞은 재료의 선택과 구조의 착상에서부터 운반과 이송 과정의 경제성, 사용자의 기호와 사용 목적에 적합한 합목적성 등을 두루 갖추어야 한다.

능률성과 경제성이라는 명제가 분업화를 이끌어내면서 의자를 생산하는 산업구조 역시 변화했다. 의자 생산 시스템은 의자의 형태와 모양을 착상하는 '디자이너'와 디자이너가 그린 도면을 생산 가능한 모델로 변화시켜주는 '디벨로퍼', 생산과 판매를 담당하는 '에디터', 오로지 판매와 홍보만을 업으로 하는 '디스트리뷰터' 등의 작업이 얽히고설켜 돌아가는 복잡 다단한 세계로 재편되었다.

그렇다면 시대의 변화에 따라 이렇게 다르게 발전한 의자를 어떤 방식으로 풀어낼 수 있을까?

마치 밤하늘의 별이 무수히 태어나고 소멸하는 것처럼 산업 시대라는 우주에 새로운 의자를 탄생시키는 동력은 여러 가지지만 가장 직관적으로 눈에 보이는 동력은 신소재다. 까마득한 그리스·로마 시대부터 1900년대 초반까지 의자는 으레 나무였다. 반면에 합판 개발이 시작된 19세기 중반부터 오늘날까지 의자는 합판과 금속, 플라스틱 등으로 진화를 거듭했다. 단 2세기 만에 지난 수백 년간 의자를 지배해온 주재료가 바뀐 것이다. 그래서 이 책에서는 1859년부터 1950년까지 혜성처럼 나타나 산업계의 주목을 받은 신소재에 초점을 맞추었다.

이 책에 등장하는 다섯 개의 의자에 담긴 다채로운 이야기는 알루미늄이나 비닐, 플라스틱처럼 우리에게 너무나 친숙하지만 막상 그것이 무엇인지는 자세히 알지 못하는 소재들이 어떻게 우리의 삶을 변화시켰는지에 대한 보고서나 다름없다. '의자'의 두 번째 권에 해당하는 『오늘의 의자』편을 쓰면서 여러 번 어깨가 으쓱으쓱하게 신이 났는데 이렇게 신소재를 견인해 탄생한 의자들이 하나같이 쟁쟁하면서도 그 탄생 과정이 역동적이었기 때문이다.

첫 장의 주인공인 토네트 14번 의자는 전무후무한 의자다. 1859년에 태어나 오늘날까지 생산되고 있는 의자계의 베스트셀러이자 산업 시대의 의자가 가야 할 길을 가장 먼저 밝힌 의자다. 의자에서 산업혁명이란 무엇인지, 산업혁명이 바꾸어놓은 신가구 산업의 풍경은 어떠했는지를 토네트 14번 의자를 통해 들여다보고 성찰해보는 기회가 되었으면 좋겠다.

2장의 주인공인 오토 바그너의 포스트슈파르카세 의자는 이 책에 등장하는 다른 의자에 비해 비교적 덜 알려져 있다. 그럼에도 이 의자는 목걸이에서 빼놓을 수 없는 고리처럼 꼭 들어가야만 했는데 '어제'에 해당하는 19세기와 '오늘'이라 할 수 있는 20세기 사이에 다리를 놓은 의자이기 때문이다. 포스트슈파르카세 의자에는 '모던'이라는 용어가 처음 탄생해 지식인과 건축가, 예술가들을 매혹시킨 시대의 풍경과 그 시절 그토록 목청 높여 외쳤던 '모던'의 함의가 숨어 있다.

3장에서 다루는 마르셀 브로이어의 바실리 체어는 요즘에도 '핫'

한 의자다. 워낙 유명해서 바실리 체어의 디자인 스토리에 대해서는 단편적이나마 많이 알려져 있다. 바실리 체어를 검색해보면 '기능적인 바우하우스의 정신을 대변한 의자', '모더니즘의 상징', '아이콘 중의 아이콘'이라는 묵직한 수식어가 무수히 등장한다. 하지만 정작 이 수식어들이 의미하는 바는 무엇일까? 도대체 어디가 그토록 모던하며 기능적인 걸까? 3장은 바로 이러한 의문에서 출발해 답을 찾아 나가는 과정이다.

4장의 주인공은 알바 알토의 파이미오 암체어다. 알바 알토와 그의 가구들은 최근 몇 년 사이에 북유럽 인테리어와 가구에 대한 폭발적인 관심을 타고 국내에도 전시를 통해 여러 번 소개되었다. 하지만 이 책에서는 알바 알토의 삶이나 가구에 얽힌 스토리보다는 알바 알토의 의자에서 가장 주요한 특성을 결정짓는 합판에 초점을 맞추었다. 합판은 현대 가구 산업에서 가장 많이 쓰이는 재료이자 아직까지도 오해를 사는 소재다. 베니어에서 플라이우드로 이름까지 바꾸며 변신을 거듭한 합판의 역사에서 알바 알토는 합판을 가구에 최적화시킨 발명가이자 합판의 가능성을 새롭게 제시한 걸출한 디자이너이기도 하다. 그의 혁혁한 공로를 예찬하는 데에는 현란한 수식어를 또 하나 덧붙이기보다 미처 알려지지 않은 합판의 역사를 집약적으로 풀어 나가는 것이 더 적절하다고 생각했다.

마지막 장을 장식하는 임스의 유리섬유 강화 플라스틱 의자는 1950년대의 미국을 대표하는 의자다. 허리를 조인 원피스를 차려입은 틴에이저들이 엘비스 프레슬리의 로큰롤에 맞춰 춤을 추고 텔레

비전, 냉장고, 레빗홈 같은 아메리칸 스탠더드가 탄생한 시대. 유리섬유 강화 플라스틱에는 베이비붐 세대의 꿈과 일상이 담겨 있다. 임스의 의자는 환경 오염을 유발하는 플라스틱의 영향이 본격적으로 제기되기 시작한 1980년대에 많은 비판을 받기도 했다. 하지만 현재 지구를 위협하는 환경 파괴가 과연 플라스틱만의 잘못일까? 친환경 소재를 생산하기 위해 더 많은 에너지와 자원을 써야 한다면 생분해가 된다 한들 그것을 친환경 소재라고 부를 수 있을까? 우리 앞에 닥친 화두를 임스의 의자를 통해 고찰해보았으면 한다.

이 책에 담긴 의자들은 1권 『기억의 의자』에서 다룬 의자와는 달리 요즘도 손쉽게 구매할 수 있는 의자들이다. 의자 산업이 분업화되면서 오늘날의 소비자들은 종종 혼란스러운 상황에 맞닥뜨리게 된다. 이 책에서 직접 다루지는 않았지만 인기 있는 디자인 의자 중 하나인 미스 반데어로에의 바르셀로나 체어를 구입한다고 가정해보자. 인터넷으로 바르셀로나 체어를 검색해보면 15만 원대부터 1천만 원대까지 수십 개의 바르셀로나 체어가 화면에 뜬다. 화면상으로 보면 15만 원짜리나 1천만 원짜리나 다 똑같아 보인다.

바르셀로나 체어의 주재료는 가죽과 크롬 도금된 강철로 이 재료들은 어느 나라의 어느 생산자라도 쉽게 구할 수 있는 산업재다. 또한 디자인 시대의 의자는 앞서 말했듯이 가장 능률적이고 경제적인 생산에 최적화된 모델이기 때문에 형태나 구조가 단순하다. 즉 누구나 마음만 먹으면 바르셀로나 체어를 만들기는 어렵지 않다. 오늘날 디

자인 의자의 카피 버전이 수없이 난무하는 이유다. 최근에는 불법적이고 수상한 냄새를 풍기는 '카피'라는 말 대신에 '레플리카'라는 말이 등장해서 가뜩이나 혼란한 머리를 더 아프게 만든다. 레플리카란 원래 지나간 시대의 물건을 복각한다는 의미인데 요즘에는 소위 잘 만든 카피를 레플리카라고 부르는 경우가 많다.

그렇다면 레플리카, 무슨 무슨 스타일 등으로 화면을 채우는 수많은 카피들은 모두 불법일까? 대답은 간단치 않다. 나라마다 해당 디자인마다 경우가 다르기 때문이다. 유럽에서 가장 질 좋은 디자인 카피 의자를 만드는 나라는 영국인데, 그 이유는 싱겁도록 단순하다. 하도 카피가 난무한 나머지 2016년에 법을 개정하기 전까지 영국 법에 따르면 공업적인 방법으로 제작된 예술품(가구, 보석, 도자기 등)에 대한 저작권이 시장에서 출시된 때로부터 25년(현재는 저작권자의 사후 70년이다)까지였기 때문이다. 다른 나라에 비해 저작권 존속 기간이 상당히 짧아서 합법적으로 디자인을 카피해 공예품을 만드는 일이 비교적 쉬웠던 것이다.

카피가 아니라 오리지널을 구입하려고 해도 혼란은 계속된다. 이 혼란의 주범은 생산자와 판매자가 다르며 심지어 라이센스를 가지고 있는 생산자도 여럿인 경우가 많아서다. 이를테면 바르셀로나 체어의 공식 생산처는 미국의 디자인 에디션 회사인 놀Knoll인데 국내에는 놀의 직영 쇼룸이 없다. 대신에 놀 판매처만 여러 곳이며 가격도 조금씩 다르다. 이 책에 등장하는 임스의 플라스틱 체어는 허먼 밀러Herman Miller와 비트라Vitra 두 군데에서 생산된다. 비트라는 중동과 유

럽권에서, 허먼 밀러는 비트라가 선점한 권역을 제외한 나머지 권역에서 라이센스를 가지고 있다. 하지만 국내에서는 비트라와 허먼 밀러 버전을 둘 다 구입할 수 있다.

또한 오리지널이라 할지라도 빈티지를 구입할 수도 있다. 빈티지의 경우 어떤 것이 오리지널인가를 따지기 시작하면 문제는 더 복잡해진다. 이 책에 등장하는 바실리 체어는 1920년대부터 제2차 세계대전 발발 직전까지 토네트 사에서 생산되었다. 그리고 한동안 생산이 중단되었다가 1960년 볼로냐의 가비나Gavina라는 가구 제작회사에서 다시 생산되기 시작했는데 1968년 놀이 가비나를 사들이면서 오늘날까지 바실리 체어 라이센스를 유지하고 있다. 토네트 사에서 생산된 바실리 체어는 현재의 바실리 체어와는 시대별로 조금씩 형태가 다르다. 심지어 어설프게 만든 가짜처럼 보이지만 실은 아주 희귀한 오리지널 버전도 있다. 즉 빈티지 바실리 체어를 제대로 구입하려면 이 모든 정보를 꿰뚫고 있어야 한다는 말이다.

이러한 어려움에 공감하면서도 이 책에서 빈티지 버전의 차이라든가 오리지널 버전의 특징, 구입 요령 등에 대해 상세하게 기술하지 않은 이유는 이 책의 주인공인 다섯 개의 의자들을 소비재로 다루고 싶지 않았기 때문이다. 그래서 이 책을 통해 디자인 의자를 구입하는 데 도움을 얻고자 한 독자라면 실망할 수도 있다.

아이러니한 이야기지만 이 책에 등장하는 의자들은 분명 상품이며 대량 생산된 공장 제품이다. 그럼에도 불구하고 이 의자들의 가치

는 의자의 재료나 형태, 쓰임새에 국한되어 있지 않다. 이 의자들이 '디자인 아이콘'으로 불리는 가장 큰 이유는 그 속에 각각 창작자가 살아간 시대의 풍경과 독자적인 철학, 고민과 더불어 미래에 대한 비전이 담겨 있기 때문이다.

세상의 그 어떤 물건도 시간을 이길 수는 없다. 유행에서 뒤떨어지면 퇴출되고 쓸모가 없어지면 사정없이 버려진다. 수없이 생산된 공장 제품이라면 더더욱 그렇다. 하지만 무언가를 세상에 태어나게 한 고유의 철학만은 스러지지 않는다. 철학이 깃든 의자는 공장 제품이라 할지라도 클래식이라는 이름으로 우리 곁에 오래도록 남는다. 1859년에 태어난 토네트의 14번 의자가 서울의 카페에 놓여 있고, 1925년에 탄생한 바실리 체어는 요즘도 세련된 의자라는 감탄사를 터트리게 한다. 이 의자들에 시간을 거스르는 생명력을 부여한 것은 지금도 여전히 공감할 수 있는 창작자의 비전과 철학이다. 그러니까 우리가 '디자인 아이콘'에서 읽어야 하는 것은 제품으로서의 의자가 지닌 가치가 아니라 바로 창작자의 생각인 것이다. 디자인 의자를 단순히 사고 싶은 욕망의 오브제로 바라보기보다 창작자의 목소리를 듣는 통로로 바라보는 데 이 책이 기여하기를 바란다.

왜 국내에서는 해외 출판사의 화려한 디자인 서적처럼 훌륭한 디자인 서적을 만들지 못하는가. 이 책을 만들면서 참고한 수많은 디자인 서적처럼 내실 있는 책을 만들고 싶었다. 하지만 20세기 이후에 제작된 디자인 의자들을 책에 수록하기 위해서는 저작권이라는 장

벽을 넘어야 한다. 안타깝지만 아직까지 국내에서는 이런 저작권을 다 해결하고도 적절한 수익을 낼 수 있을 만한 시장이 형성되어 있지 않다. 그럼에도 저자의 욕심을 이해해주고, 전 세계에 이메일을 써가며 저작권을 해결해준 모요사출판사에 진심으로 감사드린다.

2021년 봄
파리에서 이지은

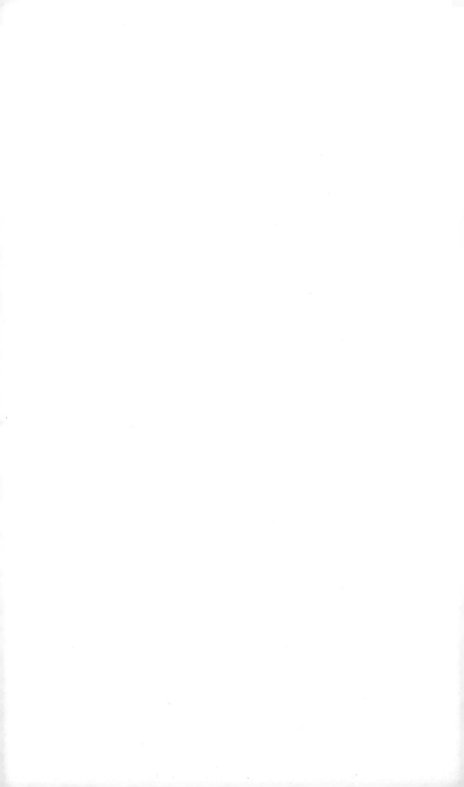

이케아보다 백 년 앞선
최초의 글로벌 히트

토네트 14번 의자

1

아, 그 의자!

의자의 역사상 최고의 히트작은 무엇일까? 정답은 1859년 오스트리아 빈에서 탄생한 토네트 14번 의자다. 지금까지 최소한으로 어림잡아도 8천만 개 이상이 팔렸으며 아직까지도 '빈 카페 의자'라는 별칭을 달고 꾸준히 생산되고 있다. 전무후무한 히트작답게 그 이름은 몰라도 사진만 보면 '아, 그 의자!'라고 무릎을 칠 만큼 우리 주변에서 흔히 볼 수 있다. 날마다 신상품이 쏟아져 나오고 시즌마다 새 디자인이 발표되는 21세기에 19세기 중엽에 탄생한 의자가 대한민국의 카페에 버젓이 놓여 있는 게 전혀 이상하지 않을 정도로 토네트 14번 의자는 스테디셀러.

디자인 클래식으로 손꼽히는 의자 중에는 시대를 너무 앞서가는 바람에 당대에는 대중적으로 인정받지 못하다가 뒤늦게 가치를 재평가받는 경우가 종종 있다. 하지만 토네트 14번 의자는 따끈따끈한 신상품일 때도 잘 팔렸다. 이를테면 1870년대부터 빈의 오케스트라 악단들은 공연 때마다 14번 의자를 사용했다. 톨스토이는 야스나야폴랴나의 자택에서 14번 의자에 앉아 『전쟁과 평화』, 『안나 카레니나』를 집필했다. 같은 시기에 토네트의 의자는 비단 러시아나 오스트리아뿐만 아니라 프랑스에서도 목격된다. 1892년 툴루즈 로트레크가 그린 〈물랭루주에서〉라는 그림에는 14번 의자에 앉아 있는 손님과 댄서들의 모습이 담겨 있다.

무려 160년 넘게 베스트셀러 자리를 지켜오다 보니 역사 속에서 의

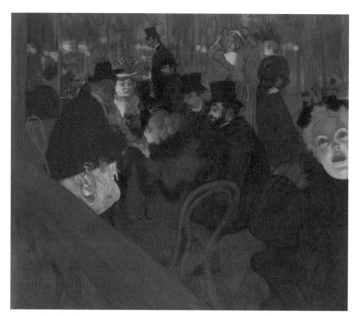

▲ 로트레크가 그린 손님과 댄서들이 앉아 있는 의자가 바로 토네트 14번 의자다.
 앙리 드 툴루즈 로트레크, 〈물랭루주에서〉, 1892년.

외의 순간에 불쑥 등장하는 토네트 14번 의자를 만나기란 어렵지 않
다. 1918년 11월 11일 페르디낭 포슈Ferdinand Foch 장군을 비롯한 연합
군 측과 마티아스 에르츠베르거Matthias Erzberger를 위시한 독일 측 인
사들이 제1차 세계대전의 종결을 논의하기 위해 만난 순간에도 토네
트 14번 의자는 그 자리에 있었다. 양측 대표단은 기자들의 눈을 피
해 회담 장소를 극비리에 부치고 웬만한 사람은 아직 일어나지도 않
은 오전 5시에 열차 식당 칸에서 회동했는데 그 식당 칸에는 공교롭
게도 토네트 14번 의자가 놓여 있었다. 이 회담을 취재하기 위해 열을

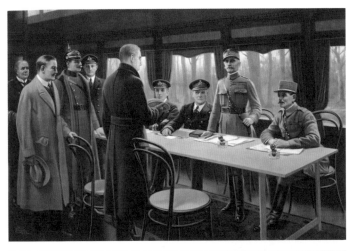

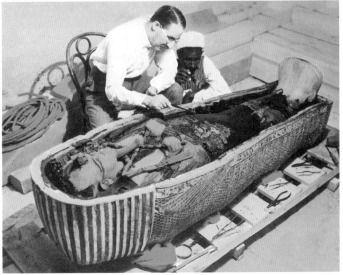

▲ 토네트 14번 의자는 1918년 연합군 측과 독일군 측이 제1차 세계대전을 종결짓기 위해 만난 극비 회담장에도 놓여 있었다.
모리스 피야르 베르뇌유, 〈휴전 협정〉, 1918년.

▼ 1922년 고고학자 하워드 카터는 토네트 14번 의자의 변형인 토네트 36번 의자에 앉아 투탕카멘 의 미라를 공개했다.

올린 기자들은 아마도 스스로 토네트 14번 의자가 되고 싶은 심정이었을 것이다.

그뿐인가. 제1차 세계대전이 끝난 직후인 1919년 미군이 비밀리에 실시한 가스 마스크 개발 테스트에서 병사들은 14번 의자에 앉아 마스크로 얼굴 절반을 가리고 가스를 들이마셨다.

14번 의자가 히트하면서 토네트는 튼튼하고 실용적인 의자의 대명사로 떠올랐다. 제2차 세계대전을 단번에 끝낼 원자폭탄의 핵심 원리를 개발한 아인슈타인 역시 토네트 의자에 기대어 초상 사진을 찍었다. 1922년에는 투탕카멘의 묘소를 발굴한 하워드 카터Howard Carter가 토네트 14번 의자의 사촌뻘인 36번 의자에 앉아 투탕카멘의 석관을 열어젖히고 미라를 자랑스럽게 공개했다.

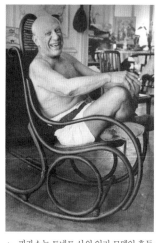

▲ 피카소는 토네트 사의 인기 모델인 흔들
 의자의 팬이었다.

14번 의자를 비롯한 토네트의 다양한 의자들은 〈시민 케인〉이나 찰리 채플린의 〈카바레에서Caught in a Cabaret〉 같은 대중 영화에도 등장했다. 피카소는 토네트의 흔들의자를 아틀리에에 놓아두고 그림으로 그리기까지 했다. 마티스 역시 토네트의 의자를 그렸다. 심지어 프랑스의 국민 만화인 『탱탱』에서도 14번, 18번 의자를 발견할 수 있다.

14번 의자는 쉽사리 타인의 작품을 인정하지 않을 듯한 모더니즘의 아버지, 르

코르뷔지에마저 감동시켰다. 르코르뷔지에에는 14번 의자를 두고 "유럽과 아메리카 대륙에서 몇천만 개가 팔린 대히트작이자 귀족적이고 간결하면서도 인체에 맞는 하모니를 완벽한 형태로 구현했다"는 찬사를 글로 남겼다. 토네트 사(社)의 제작 기술을 신뢰했던 르코르뷔지에는 '르코르뷔지에 의자' 하면 딱 떠오르는 긴 안락의자인 B306의 제작과 생산을 토네트 사에 맡겼을 뿐 아니라 그의 유명세를 타고 아예 이름마저 '르코르뷔지에'가 된 토네트 의자 6009번을 직접 디자인했다.

비단 르코르뷔지에만 그랬던 것이 아니다. 1920년대에 모던 디자인을 설파한 건축가들 역시 14번 의자를 편애했다. 루트비히 미스 반데어로에Ludwig Mies van der Rohe가 총감독을 맡고 르코르뷔지에를 비롯해 발터 그로피우스Walter Gropius, 마르트 슈탐Mart Stam 등 당대의 쟁쟁한 건축가와 디자이너들이 가장 앞서가는 모던 주택을 제시한다는 목표 아래 건설한 슈투트가르트의 바이센호프Weissenhof 주택 단지의 거실에는 토네트의 18번, 14번 의자가 놓여 있었다. 마르트 슈탐,● 미스 반데어로에,◆ 르코르뷔지에 모두 오늘날 의자 디자인의 역사에 족적을 남긴 의자를 디자인한 이들이었음에도 그들이 낙점한 것은 토네트의 14번 의자였던 것이다.

베스트셀러의 의미

이 수많은 일화들이 의미하는 것은 무엇일까? 우리는 아프리카 몸

● 최초의 캔틸레버(외팔보) 의자를 고안했다.

◆ X자 형태의 다리 위에 가죽 시트와 등받이를 놓은 바로셀로나 체어를 고안했다.

바사에서부터 호주 시드니까지 전 세계 어느 도시에서도 나이키 운동화나 애플 컴퓨터를 구입할 수 있다는 사실에 놀라지 않는다. 오히려 처음 방문한 도시에서 스타벅스나 자라, 맥도날드 같은 익숙한 간판이 보이지 않으면 의아해할 것이다. 세계 어디를 가나 욕실 비누부터 침대에 이르기까지 거의 모든 것이 유사한 대형 호텔들이 자리 잡고 있다.

너무나 당연해서 미처 깨닫지 못하지만 우리의 일상은 산업화와 세계화, 표준화로 빈틈없이 재단되어 있다. 같은 물건을 어디서나 볼 수 있다는 게 너무 자연스러운 나머지 남과 다른 물건을 쓰고 싶어 하는 이들을 위한 커스텀 메이드 상품이나 리미티드 에디션이 럭셔리 아이템으로 등장하기까지 하는 시대다. 그래서 1859년 이후 시간과 공간을 뛰어넘어 어디서나 손쉽게 토네트 14번 의자를 만날 수 있다는 사실에도 무덤덤하다.

하지만 1830년에 태어나 삼십 대에 토네트 14번 의자를 처음 본 사람도 그랬을까? 그들의 일상은 우리와는 반대였다. 19세기 초반만 해도 모든 옷은 커스텀 메이드였다. 신발이건 칫솔이건 똑같은 물건을 구하는 일이 더 어려웠다. 시선을 세계로 돌리면 이 차이는 더 명확해진다. 19세기 초 몸바사와 시드니, 홍콩에서는 각기 다른 언어만큼이나 다른 일상용품을 썼다. 국제적인 베스트셀러라는 건 존재할 수 없는 시대였다. 그러니 어딜 가든 14번 의자를 반복적으로 볼 수 있다는 사실은 경악할 만한 일이었다.

우리에게는 너무나 당연한 산업화나 표준화, 세계화라는 개념을 깨

면 토네트 14번 의자의 진짜 의미가 보인다. 19세기 중반 토네트 14번 의자는 똑같은 상품을 수없이 생산하고 유통해 팔아 치우는 놀라운 신세계를 눈앞에 보여준 사물이었다. 역사상 최초로 동일한 물건을 여러 군데에서 반복적으로 볼 수 있었던 시대, 토네트 14번 의자는 처음으로 산업화에 성공한 의자였다.

그러니 주택을 '살기 위한 기계'라고 했던 르코르뷔지에나 현대 고층 빌딩의 아버지나 마찬가지인 미스 반데어로에, 바우하우스의 교장인 발터 그로우피스 등의 모던 건축가들이 14번 의자를 좋아한 것은 당연한 일이었다. 60층짜리 고층 건물이 들어선 인구 3백만 명의 '현대 도시'를 꿈꾼 그들에게 14번 의자는 일상용품 하나마저 산업화되고 표준화된 새 시대의 상징이었다.

누가 14번 의자를 만들었는가?

14번 의자의 명성에 비해 정작 이 걸작을 만든 미하엘 토네트^{Michael} ^{Thonet}의 개인사에 대해서는 알려진 바가 그다지 많지 않다. 미하엘 토네트는 18세기의 끄트머리인 1796년에 프로이센 제국에 속한 보파르트^{Boppard}에서 태어났다. 보파르트는 오늘날에도 인구가 1만 5천 명 정도인 작은 도시로 당시에는 프로이센 제국 서쪽의 한촌이었다.

구글맵에서 보파르트를 찾아보면 도시를 둘러싼 울창한 산과 숲을 볼 수 있는데 그 시절에도 마찬가지여서 당시 보파르트의 주요 일

▲ 토네트 사의 카탈로그에 등장한 미하엘 토네트의 초상.
 14번 의자의 명성에 비해 정작 그의 개인사에 대해 알려진 바는 많지 않다.

거리는 목공이었다. 18세기 독일의 대표적인 가구 장인인 다비트 렌트겐David Roentgen이 바로 보파르트 출신이다.

토네트의 아버지인 프란츠 토네트 역시 목공업에 종사했는데 그는 포도주나 기름 등을 보관하는 나무통을 만드는 장인인 토늘리에tonnelier였다. 당시 프로이센에는 징집 제도가 있었는데 아들 미하엘 토네트가 가족을 부양해야 한다는 이유로 징집을 면제받았다는 기록이 남아 있는 걸 보면 장사가 잘 되지는 않았던 모양이다.

미하엘 토네트가 어디에서 가구 제작 기술을 배웠는지는 의문으로 남아 있다. 프로이센 제국에서 장인 제도는 1811년에 철폐되었지만 장인의 어깨너머로 기술을 배우는 도제 시스템은 19세기 후반까지 건재했기 때문에 토네트 역시 보파르트의 장인과 아버지에게서 기술을 배웠을 것이다. 작은 시골의 목공으로 소박하고 조용하게 일생을 보낼 수도 있었을 미하엘 토네트가 14번 의자의 핵심 재료이자 이 의자의 디자인을 결정지은 키포인트인 휨 가공에 관심을 갖기 시작한 것은 삼십 대 중반에 접어든 1830년경이었다.

14번 의자의 키포인트, 휨 가공

휨 가공은 열이나 습기를 가해 나무를 구부리는 기술이다. 사실 그리스인이나 이집트인들도 나무가 가진 자연 탄성을 이용해 나무를 물에 적셔 불에 구워 말리면 구부릴 수 있다는 사실을 알고 있었다.

▲ 18세기 영국의 윈저 체어. 윈저 체어의 팔걸이는 휘어진 나무로 만들었다. 한쪽 팔걸이에서 등받이
를 거쳐 다른 팔걸이까지 이어지는 휘어진 나무의 곡선미가 윈저 체어의 특징이다.

특히 나무통을 만드는 장인인 토네트의 아버지 같은 토들리에나 배를 만드는 목공 장인들 사이에서 휨 가공은 널리 알려진 기술이었다. 종종 가구를 만드는 장인들도 휨 가공을 이용했는데 좌우로 넓게 펴진 둥근 등받이가 특징인 18세기 영국의 윈저 체어windsor chair가 휨 가공으로 만든 대표적인 의자다.

하지만 토네트가 관심을 기울인 것은 과거의 장인들처럼 나무를 통으로 잘라 원목을 구부리는 방법이 아니라 당시 혜성처럼 등장한 신소재인 합판plywood을 구부리는 방법이었다.

4장에서 자세히 살펴보겠지만 합판은 19세기의 신소재였다. 합판 개발은 원목을 통째로 대형 선반 위에 올린 다음 회전시켜 두루마리 휴지처럼 잘라주는 기계톱이 등장하면서 시작되었다. 기계톱으로 손쉽게 잘라낸 아주 얇은 박판을 여러 개 겹쳐 붙이면 합판이 되는데 합판은 원목에 비해 놀라울 정도로 가벼울 뿐 아니라 강도가 세서 단번에 주목받는 신소재로 떠올랐다.

토네트는 박판 사이사이를 옥수수의 전분에서 추출한 녹말풀로 붙여 합판을 만든 다음 금속으로 된 틀에 넣고 구부리는 방법을 개발했다. 1836년부터 그는 이렇게 구부린 합판으로 가구를 만들어 '보파르트 가구'라는 이름으로 판매하기 시작했는데 별로 인기를 얻지는 못했다.

공방을 지탱해준 것은 이 보파르트 가구가 아니라 전통적인 방법으로 만든 가구들이었음에도 토네트는 자신이 개발한 합판 휨 가공법으로 특허를 받기 위해 동분서주했다. 먼저 자국인 프로이센에서

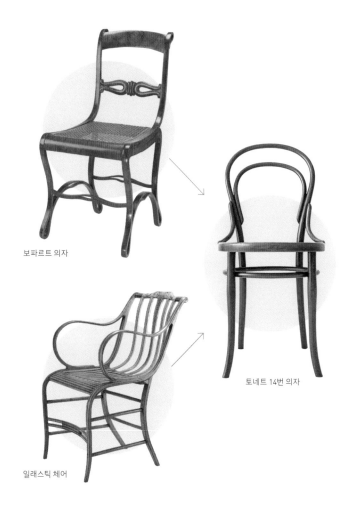

보파르트 의자

토네트 14번 의자

일래스틱 체어

▲ 토네트의 보파르트 의자는 휨 가공을 이용한 다리와 등받이의 곡선이 특징이다. 하지만 등받이
의 가운데 장식이나 지나치게 기교적인 다리의 모양, 시트 앞부분의 과장된 곡선 등이 14번 의자
와는 거리가 멀다.

▼ 14번 의자만큼 간결한 디자인은 아니지만 토네트보다 한발 앞서 휨 가공을 이용한 의자를 만들
었던 새뮤얼 그래그의 일래스틱 체어.

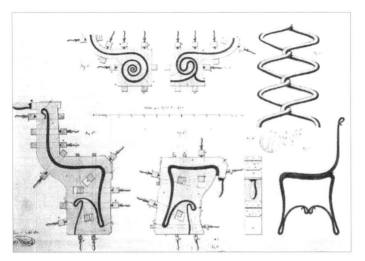

▲ 프랑스에서 취득한 토네트의 특허장에는 보파르트 의자가 등장한다. 이 특허장의 핵심은 금속으로 된 틀을 이용해 합판을 구부리는 기술이었다.

특허를 신청했지만 보기 좋게 거절당하고 말았다. 합판은 이미 널리 알려진 신소재였고 휨 가공법 역시 전혀 새로울 게 없었기 때문이다. 그는 미처 몰랐겠지만 이미 1805년에 벨기에 출신의 프랑스 가구 장인인 장 조제프 샤퓌Jean-Joseph Chapuis가 합판을 구부려 만든 의자를 선보였고, 1808년 미국에서는 새뮤얼 그래그Samuel Gragg가 원목을 구부려 만든 일래스틱 체어elastic chair로 특허를 땄다. 그나마 토네트만의 특이점이라면 합판을 휘게 하는 과정에서 금속으로 된 틀을 사용한다는 것인데 프로이센의 특허국 관리는 이것만으로는 특허를 내주기 어렵다고 판단한 듯하다. 하지만 토네트는 외국으로 눈을 돌려 결국 1841년 11월 16일 프랑스에서 특허를 취득하는 데 성공했다.

14번 의자 뒤에 숨은 기술

그토록 염원했던 특허를 취득하자 토네트는 본격적으로 가구 사업을 벌이기 위해 오스트리아의 빈으로 본거지를 옮겼다. 처음에는 빈의 가구 제조업체인 클레멘스 리스트^{Clemens List}에서 일하면서 주로 리히텐슈타인 궁에 납품할 의자를 만들었다(이 의자에 대해서는 뒤에서 더 자세히 이야기할 것이다). 그러다가 1849년에 드디어 토네트는 빈 근교의 굼펜도르프^{Gumpendorf}에서 자신의 작업장을 열고, 슈바르첸베르크 궁에 처음으로 의자를 납품했다. 이 의자가 이후 1번 시리즈로 불리게 되는 매우 우아한 의자다.

그리고 거의 같은 시기에 합판 휨 가공법을 활용한 4번 의자를 개발하는데, 빈 시내의 번화가인 콜마르크트^{Kohlmarkt} 거리에서 영업하던 카페 돔^{Café Daum}에서 이 의자를 대량 주문했기 때문에 이 의자에는 '돔 카페 의자'라는 별칭이 붙었다. 이 4번 의자는 아직도 빈티지 시장에서 종종 볼 수 있는 모델이다.

헝가리에서도 4백 개를 주문받는 등 4번 의자는 토네트에게 최초의 상업적인 성공을 가져다주었다. 여세를 몰아 토네트는 1851년 런던 만국박람회를 시작으로 1854년 뮌헨에서 열린 독일 산업박람회, 1855년 파리 만국박람회에 잇달아 참여했다. 런던 만국박람회에서 가구 부문 동상을 수상하고, 연이어 참여한 박람회에서도 해외 주문을 받았다. 4번 의자의 성공으로 밀려드는 주문을 감당하기가 벅차자, 그는 1853년 아들 다섯을 사업에 참여시키면서 토네트 형제들

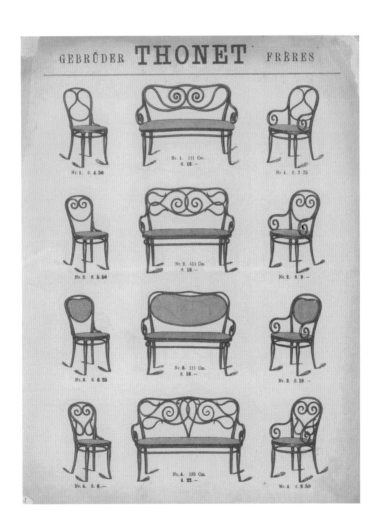

▲ 1866년 토네트 사의 카탈로그. 맨 아래에 있는 의자가 토네트 사 최초의 인기 모델인 '돔 카페 의자'다. 이 의자는 지금도 빈티지 시장에서 쉽게 볼 수 있다.

이라는 뜻의 '게브뤼더 토네트Gebrüder Thonet'라는 이름으로 사명을 바꾸고 1856년에는 지금의 체코 동부 지방인 모라비아의 코리차니Koryčany에 첫 번째 공장을 세웠다.

승승장구하던 토네트의 확장세에 급브레이크가 걸린 것은 파리 만국박람회 이후였다. 이 박람회에서 따낸 남미의 첫 국제 대량 주문을 제대로 이행하지 못했기 때문이다. 토네트가 사용한 전분으로 만든 접착제는 열과 습기에 약한 흡습성 결합제였다. 남미의 높은 기온과 습기 때문에 박판 사이에 바른 풀이 떨어지면서 합판 자체가 틀어지는 탓에 의자가 심하게 망가졌을 뿐 아니라 배로 운송하는 과정에서 습기를 먹은 의자들이 부러지는 바람에 운송비만 날리는 경우가 속출했다. 휨 가공 기술이 문제가 아니라 원재료인 합판 자체가 문제였던 것이다.

이 사건으로 토네트는 합판 대신 원목을 구부리는 기술로 눈을 돌렸다. 애당초 토네트가 원목 대신 합판을 구부린 데에는 이유가 있었다. 원목을 구부리는 기술은 합판과는 비교할 수 없을 만큼 까다로웠기 때문이다. 가장 고질적인 문제는 나무가 가진 고유의 탄성을 넘어서면 그 어떤 나무라도 터지고 부러진다는 점이었다. 원목을 구부린다고 가정해보자. 어느 한쪽으로 압력을 가하면 직접 압력을 받는 안쪽은 뭉개지고 바깥쪽은 밀리면서 늘어난다. 반면 중간의 나뭇결은 원래 상태를 유지하고자 하는 성질이 있기 때문에 일정 각도 이상으로 구부리면 결국 부러지고 만다. 어떤 수를 써도 원목을 마음대로 구부릴 수 없었기 때문에 19세기 중반까지 가구에 곡면을 넣기 위해

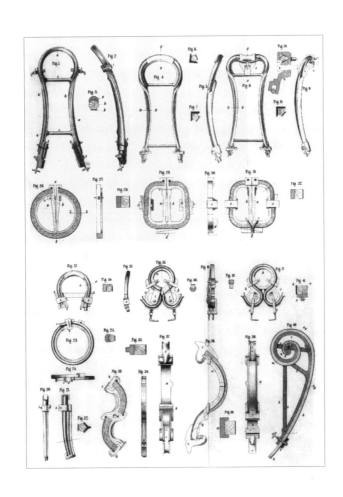

▲ 1856년 토네트의 특허장. 각 포인트마다 달려 있는 조임 장치가 핵심이다. 브래킷을 치아에 붙이고 와이어로 조여 가며 치열을 교정하는 치아 교정기와 같은 원리다.

서는 결국 구부린 나무를 조금씩 이어 붙이는 번거로운 방법을 써야 했다.

토네트는 합판을 구부리는 것과 마찬가지로 금속 틀로 이 문제를 해결했다. 우선 탄성이 좋은 너도밤나무를 일정하게 잘라 각목을 만든다. 이 각목을 증기로 찐 다음 구부리고자 하는 형태의 금속 틀 안에 고정시킨다. 이 금속 틀의 양 끝과 각 곡선 포인트에는 조임쇠가 달려 있는데 이 조임쇠가 바로 핵심이었다. 조임쇠는 안쪽과 바깥쪽에 가해지는 압력을 균형 있게 맞춰주면서 동시에 중간 나뭇결에 압력을 전달하는 역할을 한다. 브래킷을 치아에 붙이고 와이어로 조여 가면서 치열을 교정하는 치아 교정기와 비슷한 원리다.

금속 틀에 조임쇠를 단다는 작은 생각의 변화는 놀랄 만큼 혁신적인 결과를 낳았다. 이 기술은 어찌나 신묘한지, 심지어 각목을 스프링처럼 고불고불하게 연속적으로 구부리는 것도 가능했다. 나무를 리본처럼 자유자재로 다룰 수 있는 이 기술로 토네트는 1856년에 특허를 취득했다. 그리고 3년 뒤에 14번 의자를 출시했다. 이 기술이 없었다면 14번 의자는 존재할 수 없었을 것이다.

기술은 돈이자 미래

토네트의 휨 가공 기술에서 흥미로운 점은 휨 가공이라는 기술 자체보다는 시골 출신에다 18세기 말엽에 태어나 전통적인 도제 교육

을 받은 토네트가 신기술과 신소재에 보인 관심과 열정, 그리고 특허에 대한 집념이다.

왕실의 주문을 받으며 화려한 가구를 만들어낸 기라성 같은 18세기의 장인들 중에서 토네트처럼 신소재에 관심을 갖고 기술을 개발하거나 특허를 따기 위해 안달복달한 장인은 단 한 명도 없었다. 그들에게 장인의 직분이란 전래로 이어온 기술을 착실히 익히는 것으로 충분했다. 기존의 기술을 터득해 능수능란하게 다루고 유행에 따라 장식을 더하거나 디자인을 살짝 바꾸는 것만으로도 유명세를 거머쥘 수 있었다. 설령 남들이 쓰지 않는 기술을 개발했다고 한들 특허를 신청해서 그 기술을 만방에 공유할 생각 따위는 하지 않았다. 기술은 오로지 입에서 입으로, 손에서 손으로만 전해지는 비기秘技였다. 하지만 미하엘 토네트의 시대는 그렇지 않았다.

산업기술박람회가 본격적으로 확장되기 시작한 것은 1851년 런던에서 만국산업품대전시Great Exhibition of the Works of Industry of All Nations라는 이름으로 시작된 만국박람회부터다. 첫 만국박람회의 성공 이후 파리(1855, 1867, 1889년), 런던(1862년), 빈(1873년), 안트베르펜(1885년), 바르셀로나(1888년), 브뤼셀(1897년) 등의 유럽 주요 도시와 미국의 뉴올리언스(1884년), 시카고(1893년) 그리고 호주의 시드니(1897년), 멜버른(1880년) 등 각 대륙을 순회하며 열리면서 만국박람회는 단연 19세기 최고의 화젯거리로 떠올랐다.

이름부터 만국박람회인 만큼 조각이나 회화 같은 예술 분야나 각 나라를 소개하는 국가관도 인기가 높았지만 만국박람회의 진정한

▲ 기술이 돈이자 미래였던 19세기는 만국박람회의 시대였다.
루시앵 바이라크, 〈1900년 만국박람회 파노라마 전경〉, 1900년.

주인공은 바로 '기술'이었다. 커피 머신, 세탁기, 리볼버, 싱어 재봉틀, 사진기, 가스램프, 인쇄기, 잠수 마스크, 전구와 전기, 아말감, 전화 등 오늘날 우리에게 익숙한 테크놀로지의 대부분은 그 시절 처음으로 만국박람회에 등장한 신문물이었다.

만국박람회와 더불어 국가별로 신산업을 장려하기 위해 만든 산업 기술박람회Exposition nationale des produits de l'industrie 역시 대만원을 기록했다. 슈투트가르트, 뒤셀도르프 등에서 열린 산업기술박람회는 어찌나 인기가 많았던지 1815년부터는 라이프치히, 뮌헨 등 큰 도시를 순회하며 개최되었다. 전시에서 선보인 신문물은 신문 전면을 장식했고 다양한 잡지와 화보, 카탈로그 등을 통해 전국에 퍼졌다.

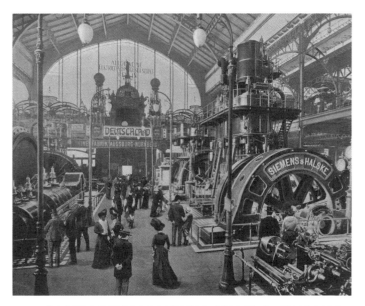

▲ 1900년 파리 만국박람회에서 가장 인기 있었던 부스는 신기술을 한눈에 보여준 기계관이었다.

19세기인들은 업계 관계자가 아니라면 산업전시관 같은 곳을 굳이 들를 일도 없고 테크놀로지라는 말만 들어도 머리가 지끈거리는 현대인들과는 사뭇 달랐다. 수백 개의 엔진이 나란히 놓여 있는 기계관을 보려고 아침부터 줄을 서고, 몰려든 인파를 간신히 밀치고 들어가 무엇에 쓰는 물건인지도 모른 채 번뜩이는 기계 앞에서 감탄사를 연발했다. 만국박람회 일정에 맞춰 표를 사서 온 가족이 박람회장을 드나들며 온갖 신기술을 체험한 19세기인들은 지금의 우리가 도저히 상상할 수 없는 기술에 대한 동경과 열정을 가지고 있었다. 그들은 아버지 시대에는 듣도 보도 못한 전기나 전화, 자동차 같은 신문

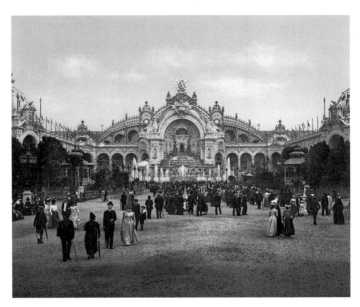

▲ 전기가 도입된 미래의 풍경을 보여준 1900년 파리 만국박람회의 전기 궁전.

물이 아들의 시대에는 당연하고 평범한 것으로 바뀌는 속도와 변화의 시대를 최초로 경험한 이들이었다.

미하엘 토네트 역시 마찬가지였다. 1796년에 태어나 1871년에 사망한 토네트의 일생은 역사상 기술과 문명의 발전에 대한 믿음이 가장 충만했던 시대와 일치한다. 끌과 정, 톱을 사용해 나무를 자르고 다듬는 세계에서 자란 그가 기술박람회에서 발견한 것은 순식간에 나무를 잘라주는 증기 톱과 마법을 부리는 듯한 각종 기계였다. 토네트를 비롯한 19세기인들에게 기술과 발명, 신소재와 신에너지는 당장 오늘을 신나고 윤택하게 바꿔줄 희망의 또 다른 이름이었다. 달리

말하자면 토네트의 시대에 기술은 바로 돈이자 미래였다. 저작권을 보호하고 동시에 기술을 공유할 수 있도록 영국에서 탄생한 특허 제도는 미국, 프랑스, 독일 등지로 퍼져 나갔고 19세기 내내 특허의 개수는 폭발적으로 증가했다.

왜 하필 휨 가공일까?

그런데 왜 하필 휨 가공일까? 가구를 만드는 수많은 기술 중에서 토네트가 유독 휨 가공에 천착한 이유는 무엇일까?

20세기 중반까지 토네트 사에서 생산한 대부분의 의자는 휨 가공을 이용했다. 14번 의자의 등받이에서 보듯이 부드럽게 구부러진 목재를 이용한 의자나 테이블은 토네트 사의 트레이드마크나 다름없어서 요즘도 이런 형태의 의자를 보면 토네트가 떠오를 정도다. 그렇다면 다른 사람이 시도하지 않은 새롭고 아름다운 '형태'를 만들기 위해서 휨 가공이 필요했던 것일까?

요즘의 유명 디자이너들처럼 인터뷰를 남기거나 글이나 책으로 자신의 의견을 피력하지도 않았기에 토네트의 속사정까지야 알 수 없지만 휨 가공에 집착했던 토네트의 의도를 짐작해볼 수 있는 작품들이 있다. 앞서 말했듯이 프랑스에서 특허를 따고 빈으로 이주한 첫해에 토네트는 클레멘스 리스트에서 일하면서 영국의 건축가 피터 허버트 드빈Peter Hubert Desvignes의 소개로 빈에 위치한 리히텐슈타인 정

▲ 당시 독일에서 유행한 비더마이어 스타일로 제작된 리히텐슈타인 궁의 의자에는 토네트의 놀라운 실험 정신이 숨어 있었다.

원 궁전의 개보수 작업장에서 가구를 만들었다. 이 시절에 토네트가 만든 의자를 '리히텐슈타인 의자'라고 부른다.

외관상 리히텐슈타인 의자는 별달리 특기할 만한 사항이 없다. 19세기 초반에 독일권에서 유행한 비더마이어Biedermeier 스타일을 충실하게 따랐다. 비더마이어 스타일은 독일권의 로코코라고 불릴 만큼 리본처럼 휘어지고 꼬이는 유연한 곡선이 특징이다.

하지만 의자를 하나하나 뜯어보면 다르다. 토네트의 리히텐슈타인 의자는 겉모양은 같아 보여도 만드는 방법에 따라 세 가지 타입으로

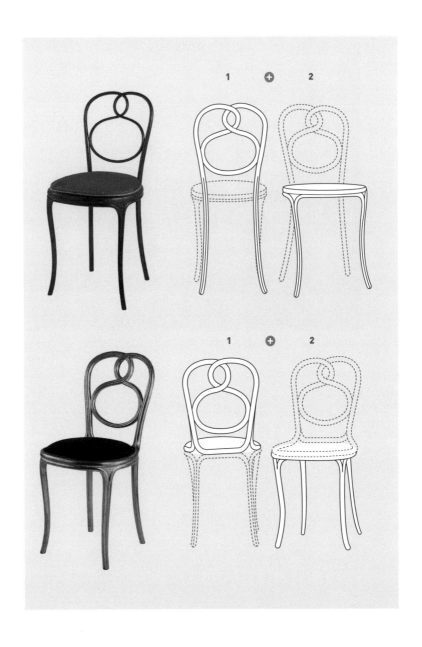

▲ 리히텐슈타인 의자의 첫 번째 타입은 등받이와 뒷다리가 일체형인 1번과 시트와 앞다리를 연결한 2번을 조합해서 만들었다.

▼ 두 번째 타입의 의자는 시트와 등받이가 일체형인 1번과 다리 프레임 두 개를 연결한 2번을 조합해서 만들었다.

나뉜다. 첫 번째는 등받이와 뒷다리가 일체인 의자다. 등받이와 뒷다리를 일체화시킨 프레임 하나에 시트와 앞다리 두 개를 붙여 의자를 만들었다. 두 번째 타입에서는 일체형 프레임이라는 아이디어를 더욱 밀어붙였다. 등받이와 시트가 일체인 프레임 하나에 구부러진 목재의 특성을 이용해 다리 두 개를 하나로 연결해 만든 다리 프레임을 조합했다. 세 번째는 등받이와 뒷다리가 일체인 프레임에 앞다리 프레임을 합체한 것으로 첫 번째와 두 번째 방식을 조합한 하이브리드 형태다. 이런 토네트의 실험은 무엇을 의미하는 걸까?

산업 시대의 의자가 가야 할 길

리히텐슈타인 의자를 통해 토네트가 찾고자 한 것은 의자의 형태를 만드는 구성 요소의 수를 최소화하는 방법이었다. 의자를 만들기 위해서는 통상 등받이, 다리 네 개, 시트가 필요하다. 여기에 팔걸이가 더해지면 안락의자다.

그렇다면 화려한 조각이 돋보이는 18세기 의자를 만들기 위해서는 몇 조각의 구성 요소가 필요했을까? 18세기에 출판된 가구 도면을 보면 팔걸이가 없는 의자 하나를 만드는 데에만 대략 12개에서 14개의 구성 요소가 필요하다. 좌판 프레임 하나도 일체형이 아니라 사면을 각기 따로 만든 다음 장부촉으로 연결했기 때문이다. 이렇게 세부 구성 요소의 수가 많으면 많을수록 의자를 만드는 과정은 길고

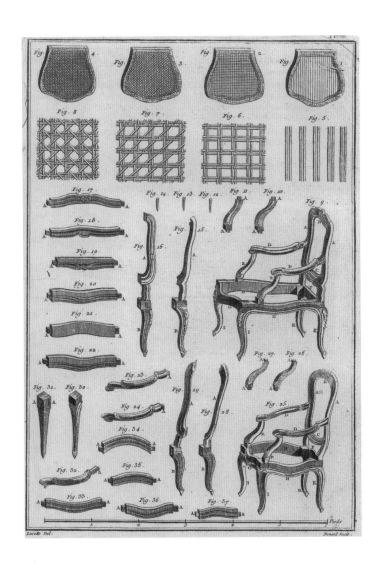

▲ 18세기에 출판된 의자의 각 부분을 묘사한 판화. 이렇게 세부 구성 요소의 개수가 많으면 대량 생산이 불가능하다.
드니 디드로, 『백과전서』, 1751~1772년.

복잡해진다. 게다가 이런 식으로 의자를 제작하려면 당연히 제작 기술을 몸에 익힌 숙련공을 써야 하며 작업에도 많은 시간이 필요하다.

그런데 구성 요소가 적어지면 어떻게 될까? 당연히 더 빨리 더 쉽게 의자를 생산할 수 있다. 구성 요소의 모양이 단순하고 개수가 적어질수록 경쟁력 있는 경제적인 모델이 된다. 의자 프레임을 만드는 구성 요소의 수를 줄이기 위해 토네트가 착안한 방법이 바로 휨 가공을 이용해 구성 요소를 일체화시키는 것이었다. 목재를 구부릴 수 있다면 등받이를 만들기 위해 가로대와 세로대를 이을 필요가 없다. 또한 구부러진 목재를 이용하면 리히텐슈타인 의자처럼 등받이와 뒷다리가 일체인 의자나 앞다리 두 개가 일체인 의자를 만들 수 있다. 즉 구성 요소의 수가 획기적으로 줄어드는 것이다. 게다가 애당초 일체이기 때문에 각 세부를 어떻게 연결할지 고민할 필요조차 없다.

휨 가공을 한 목재에서 탄생한 14번 의자의 특유한 형태는 일부러 그런 모양을 만들려는 의도에서 나온 결과가 아니라 가장 경제적이고 합리적인 방법으로 생산할 수 있는 의자를 만들려는 노력에서 비롯된 것이다. 이는 닭이 먼저냐 달걀이 먼저냐를 따지는 문제와 비슷하다. 물건을 만드는 목적이 바뀌면 물건을 만드는 방식도 변화한다. 또한 물건을 만드는 방식이 변화하면 목적도 바뀐다. 18세기에 의자를 만든 수많은 장인 중에서 어느 누구도 경제적이고 능률적으로 의자를 만들기 위해 의자의 구성 요소를 줄여야 한다는 생각은 하지 않았다. 그러니 구성 요소를 줄일 수 있는 기술을 일부러 연구할 일도 없었다. 여기에 바로 산업혁명 이전과 이후의 차이가 있다.

흔히 19세기를 산업혁명의 시대라고 부른다. 역사책에서는 산업혁명을 농업 경제를 기반으로 한 사회에서 기계를 이용해 산업과 상업을 부흥시킨 사회로의 전환이라고 설명한다. 하지만 토네트처럼 19세기의 생산 현장에서 일한 이들에게 산업혁명이란 결국 물건을 만드는 목적과 방식을 바꾸는 것이었다. 가장 빠른 시간 안에 가장 효율적이고 경제적이며 합리적인 방법으로 물건을 만들어 많이 파는 것. 토네트가 평생에 걸쳐 만들고자 한 의자는 자신이 맞닥트린 맹렬한 속도의 시대에 걸맞은 상품이었다.

19세기판 이케아

토네트의 14번 의자가 처음 토네트 사의 카탈로그에 등장한 것은 1859년으로 당시 그는 63세였다. 토네트 14번 의자는 토네트의 모든 연구가 집약된 말년작이자 최대의 히트작이었다. 토네트는 휨 가공 처리를 한 목재를 활용해 현대 디자이너들도 혀를 내두를 정도로 프레임의 구성 요소를 단순화하는 데 성공했다.

토네트 14번 의자를 완성하는 데 필요한 구성 요소는 단 여섯 개다. 일체화된 등받이 겸 뒷다리 프레임 하나에 앞다리 두 개와 좌판, 여기에 등받이 가로대와 다리 사이를 이어주는 둥근 밴드가 추가된 것이 전부다. 매우 단출해 보이지만 사실 14번 의자의 안정성은 상상을 초월한다. 등받이 가로대와 의자 다리 사이를 잇는 둥근 밴드는 형

등받이와 다리 나사 10개,
나사받이 2개 시트

▲ 토네트 14번 의자는 등받이와 다리, 나사받이와 나사, 시트로 구성되어 있다. 휨 가공을 이용해 일체형으로 구성 요소를 줄였기 때문에 제작하기가 쉽다.

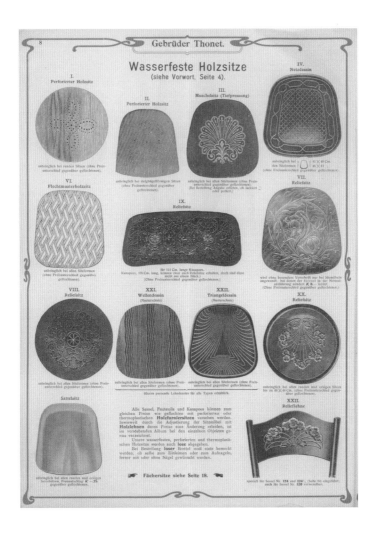

◀▶ 토네트 사의 카탈로그에 실린 시트와 다리 받침대 옵션들. 시트의 케인은 언제든지 새것으로 갈아 끼울 수 있었다.

Direkte Verbindung von Sitz und Lehne.
Siehe Möbel Nr. 19, Seite 11.

Eisenstützen.
M —.40
per Paar

Eisenwinkel.
M —.50
per Paar

werden unterhalb des Sitzrahmens angebracht und eignen sich für alle Sessel.

Metallstützen (Patent angemeldet).
Die neueste Verbindung zwischen Sitzrahmen und Lehnfüßen sind die »Metallstützen«. Ein ungefähr 1 Cm. breites Eisenband liegt mit dem oberen Ende an dem Innenrande des Sitzes und dient zugleich als Unterlagsplatte der Schraube *a*, mittels derer die Lehnfüße an den Sitz angeschraubt werden. Das untere Ende der »Metallstütze« wird mittels der Schraube *b* an dem Lehnfuße unterhalb des Sitzes befestigt. Vorteile: Macht die gebogenen Verbindungsarme entbehrlich und ist billiger als diese, kommt somit besonders bei billigen Konsumsesseln in Betracht. Bruttoaufschlag per Sessel pro 1 Paar Metallstützen M —.20.

Fußverbindungen. Die Befestigung der Füße der Sitzmöbel untereinander

erfolgt durch: Fußverbindung Nr. 5 (siehe Seite 16, Sessel Nr. 125);

oder:

Fußverbindung Nr. 6 (siehe Seite 25, Sessel Nr. 302);

oder:

Fußverbindung Nr. 11 (siehe S. 15, Sessel Nr. 114, 118 etc.);

oder:

Fußverbindung Nr. 21: diese ist die älteste und bei den meisten Sesseln normale Fußverbindung;

oder:

Fußverbindung Nr. 22: Preisaufschläge gegenüber Fußverbindung Nr. 21 bei Sesseln mit Sitz
M —.70
bei Fauteuils
M 1.—
bei Kanapees
M 1.50;

oder:

Fußverbindung Nr. 23 (siehe Seite 22, Sessel Nr. 451, 452, 472, 493, etc.);

oder:

Fußverbindung Nr. 24;

oder:

Fußverbindung Nr. 27: Preisaufschläge gegenüber Fußverbindung Nr. 21 bei Sesseln mit Sitz
M —.50
» —.40
bei Fauteuils
M —.75
bei Kanapees
M 1.—.

Musterschutz

Lehnaufsätze. Die Lehnen der Sitzmöbel können mit gravierten oder geschnitzten Lehnaufsätzen versehen werden, und zwar:

geschnitzt oder graviert

zum Preise von M 2.— per Sessel
» » » 3.— » Fauteuil
» » » 5.— per Kanapee, 111 Cm. lang
» » » 7.— » 133 »
bronziert 5½% mehr.

Armbacken, M 1.— per Paar, können auf die Armlehnen aller Fauteuils und Kanapees angebracht werden, die in diesem Kataloge nicht schon mit solchen gezeichnet sind.

Teppichschoner (Parkettschoner). Auf Verlangen können alle Sitzmöbel mit Gleitnägeln an den Füßen versehen werden. Preisaufschlag M —.30 per Möbelstück.

Profilierte Lehnfüße sind aus einem Stück Holz gebogen und gedrechselt.

Profilierte Vorderfüße können an die Sitzmöbel, die in diesem Kataloge nicht schon mit solchen gezeichnet sind, angebracht werden unter folgenden Preisaufschlägen:

태를 유지해주면서 무게를 지탱할 수 있도록 해주는 보강재로, 이 덕분에 6백 킬로그램이 넘는 무게에도 부러지거나 변형되지 않는다. 그야말로 한 번 사면 평생 쓸 수 있는 의자, 남미를 비롯해 아프리카나 남극에서도 사용할 수 있는 의자인 것이다. 좌판은 둥근 좌판 프레임 안에 체처럼 생긴 케인cane을 엮어 만든 틀을 넣었는데 케인이 부러지거나 손상되면 언제든지 토네트 사에서 판매하는 새 좌판 틀을 구입해 바꿔 넣을 수 있었다.

토네트는 각 구성 요소를 조합하는 방식 역시 혁신했다. 나무를 깎아 장부촉을 만들고 거기에 쐐기를 박는 전통적인 방식 대신 나사를 이용했다. 14번 의자는 단 열 개의 나사와 두 개의 나사받이를 써서 설명서를 보지 않고도 조립할 수 있을 정도로 간단하다. 게다가 구조가 간결한 모든 사물이 그러하듯이 고치기도 쉽다.

조립식의 장점은 또 있다. 사방 1미터짜리 상자 하나에 무려 36개의 프레임을 한꺼번에 넣을 수 있기 때문에 운송비를 획기적으로 절감할 수 있었다. 빈, 런던, 뉴욕, 프라하, 로테르담 등 각지에 자리 잡은 토네트 매장에서 의자 패키지를 배송받아 즉시 조립해 팔았다. 능률적인 생산과 운송은 가격에도 반영되었다. 1859년에 출시한 14번 의자의 가격은 8크론이었는데, 이는 당시 돼지고기 3킬로그램 정도를 살 수 있는 액수였다.

▲ 토네트 14번 의자의 배송 패키지.

작고 간편한 포장으로 운송하기 쉬우며 나사만으로 조립이 가능한 의자, 직관적으로 그 형태를 알아볼 수 있을 만큼 구성 요소가 단순해서 고치기도 쉽고 튼튼한데다 가격도 저렴해 부담 없이 사서 편리하게 사용할 수 있는 의자, 이것이야말로 토네트 14번 의자가 오늘날까지도 인기를 끌 수 있는 비결이었다.

사실 14번 의자의 성공 요소는 우리에게도 그다지 낯설지 않다. 바로 우리 시대의 성공한 가구 제작업체인 이케아IKEA의 콘셉트와 똑같기 때문이다. 표준화된 규격, 기능적이고 단순한 구성 요소, 간단하면서도 안정적인 조립, 저렴한 가격, 신선한 디자인으로 우리를 매료시킨 이케아의 콘셉트는 사실 19세기의 토네트 사에서 시작된 콘셉트를 이어받은 것에 지나지 않는다. 그러니 토네트 14번 의자는 이케아의 원조인 셈이다.

에펠탑이 의자가 된다면?

14번 의자가 유럽을 넘어 미국에서도 대성공을 거두면서 토네트 사는 19세기 유럽에서 가장 큰 가구 회사로 성장했다. 1860년대에 모라비아의 코리차니 공장에서 14번 의자는 하루에 2백 개 정도가 생산되었는데 주문 물량을 소화하는 것조차 힘들어지자 1861년에는 이곳에서 동쪽으로 50킬로미터 떨어진 비스트르지체Bystřice에 또 다른 공장을 세웠다. 1865년에는 서쪽으로도 진출해 당시엔 헝가리였

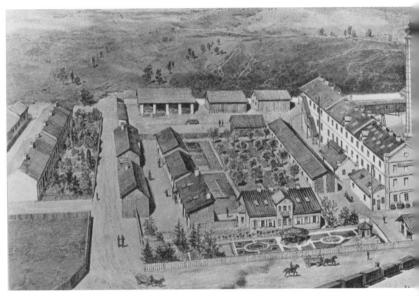

▲ 토네트 사의 공장과 공장 내부 풍경. 19세기 후반 토네트 사는 모라비아와 헝가리에 직영 공장을
　둔, 유럽에서 가장 성공한 가구 업체였다.

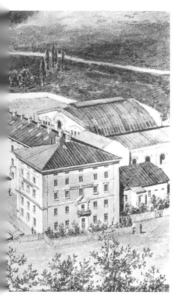

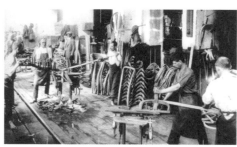

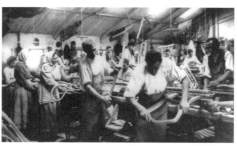

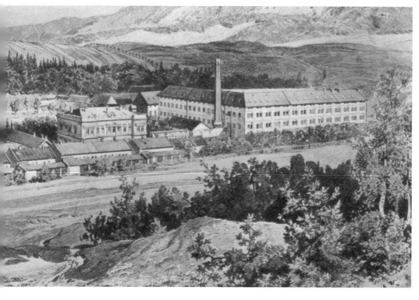

던(현재는 슬로바키아) 벨케 우헤르체$^{\text{Velké Uherce}}$에, 1867년에는 모라비아의 할렌코프$^{\text{Halenkov}}$ 등지에도 직영 공장을 세웠다. 1871년 미하엘 토네트가 세상을 떠날 무렵에 이 네 공장에서 생산된 의자는 연간 3만 점을 넘었다.

토네트 14번 의자는 가장 경제적인 의자답게 거추장스러운 장식이라곤 일절 붙어 있지 않다. 오로지 휘어진 나무로만 형태를 만든 의자다. 18세기인들에게 14번 의자를 보여주었다면 어떤 반응이 나왔을까? 아마도 만들다 만 듯한 이런 헐벗은 의자를 사겠다는 사람은 없었을 것이다.

그러나 19세기인들은 달랐다. 사실 19세기인들에게 토네트 14번 의자의 간결한 모양새는 당시 유럽 대도시에 우후죽순처럼 들어선 기차역이나 1851년 런던 만국박람회에 등장해 큰 화제를 모은 수정궁$^{\text{Christal Palace}}$과 다를 바가 없었다. 수정궁은 천장 높이만 39미터에 4백 톤의 유리와 4천 톤의 철제를 조합해 지은 최초의 유리-철제 건물이었다. 내부에는 나무가 우거진 인공 정원과 물이 흐르는 계곡 그리고 분수를 설치했으니 지금 다시 세운다고 해도 관광객을 끌어 모을 수 있을 만큼 장관이었다.

어마어마해 보이지만 사실 수정궁은 에펠탑이나 19세기에 지어진 기차역과 마찬가지로 공장에서 규격대로 생산된 철골을 현장에서 이어 붙인 공장제 구조물이다. 수정궁을 설계하고 시공한 조지프 팩스턴$^{\text{Joseph Paxton}}$은 건축가가 아니라 고故 다이애나 왕세자비의 본가인 데본셔 가의 정원사였다. 실상 수정궁은 거대한 온실이나 다름없었

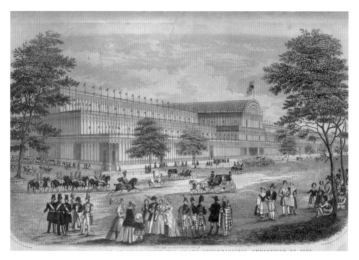

수정궁과 오르세 역은 모두 주철로 만든 골조를 조합해 만들었다. 골조와 지붕, 접합 부위를 고스란히 노출시킨 이런 신식 건물은 당대인들에게 건축의 구조적인 미학을 일깨워주었다.

▲ 1851년 영국 만국박람회 최고의 화제작이었던 수정궁.
　작자 미상, 〈런던 하이드 파크 수정궁〉, 1851년.

▼ 파리 오르세 역 설계도.

기 때문에 가능했던 일이다.

수정궁 덕택에 정원사에서 일약 유명 건축가가 된 팩스턴이나 유럽 각지에 기차역을 설계한 엔지니어들은 건물의 기능적인 요소를 대리석 외벽이나 거추장스러운 장식 뒤편으로 숨기는 기존의 건축가들과는 달랐다. 그들은 대들보를 가리기 위해 복잡한 나무 장식을 단 천장을 설치하는 대신에 건물 전체의 앙상한 골조를 고스란히 드러냈다. 에두르지 않고 건물의 구조를 직설적으로 표현했던 것이다.

이 신식 건물들은 주철로 만든 골조가 워낙 두드러지는 바람에 전통적인 석조 건물이 아님에도 어딘지 중세의 고딕 성당 같은 분위기를 풍겼다. 고딕 성당 역시 천장을 최대한 높이 올리기 위해 내부 천장에는 휘어진 아치 모양의 늑골 궁륭ribbed vault을 그대로 드러내고, 건물 외벽에는 부연 부벽flying buttress을 세워 보다 날렵하게 하늘로 솟아오르는 느낌을 고양시켰기 때문이다. 건물의 구조적인 미학을 다시금 일깨워준 이 기묘한 신식 건물들은 사람들에게 아련하면서도 야릇한 감동을 선사했다. 예술가들은 수정궁, 기차역, 에펠탑같이 과거에는 상상조차 하지 못했던 이 신문물을 그림과 글로 표현했다. 수정궁과 에펠탑, 그리고 각지에 버섯처럼 솟아난 기차역들 덕분에 당대인들은 새로운 미의식에 눈을 떴다.

14번 의자 역시 마찬가지다. 실상 14번 의자는 의자로 만들어진 수정궁, 에펠탑이나 다름없었다. 등받이나 안장, 다리는 가장 기능적인 형태 그대로를 고스란히 드러낸다. 나사 구멍을 가리려는 노력조차 하지 않았기 때문에 연결 부위도 한눈에 보인다. 꽃줄 무늬나 그리스

토네트 사의 의자 다리는 20세기 초반에 세워진 기차역의 철골조를 그대로 닮았다. 에펠탑, 기차역, 수정궁처럼 도시의 풍경을 변화시킨 새로운 건축물이 의자로 변신한 것이다.

▲ 토네트 사의 의자 다리 모음집.

▼ 파리 북역의 철제 기둥과 부품 설계도.

▲ 1900년 파리 만국박람회가 열린 당시의 에펠탑.

시대의 기둥에서 영감을 받은 기하학 무늬, 월계수 잎 조각 등으로 빈틈없이 표면을 채워 입체적인 양감을 살린 것이 아니라 마치 허공에다 붓으로 의자의 모양을 그려놓은 것처럼 오로지 형태가 정체성의 전부인 의자다. 14번 의자가 가구로서는 최초로 글로벌 베스트셀러가 된 것은 이 의자가 갖고 있는 새로운 시각적 정체성에 동시대인들이 '좋아요'로 공감했다는 확고한 증거였다.

흔히 기능주의라고 하면 "장식은 범죄다"(아돌프 로스)라거나 "형태는 기능을 따른다"(루이스 설리번)라는 유명한 문장을 떠올린다. 하지만 기능주의는 20세기라는 새로운 세기가 시작되자 갑자기 하늘

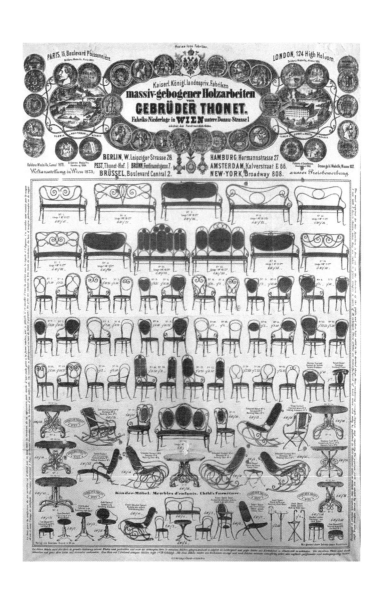

▲ 토네트 사의 베스트셀러만 모아놓은 20세기 초반의 광고 포스터.

에서 뚝 떨어진 새로운 사상이 아니었다. 기능주의는 아돌프 로스나 루이스 설리번이 기능주의를 저렇게 한 문장으로 정리하기 훨씬 전인 19세기 초반부터 서서히 사람들의 생활 속에서 일어나고 있던 변화의 물결이었다. 합리성을 추구하고 경제성을 따지는 자세, 기술이 가져다줄 혁신과 진보에 대한 믿음, 도처에서 볼 수 있는 기차역, 에펠탑과 만국박람회 등이 차곡차곡 포개지면서 결국 아름다움을 보는 눈을 바꿔놓았던 것이다.

앞서 언급했듯이 르코르뷔지에가 토네트의 의자를 '귀족적'이라고 평가한 것은 이 때문이다. 토네트의 14번 의자는 나무에 금도금을 입히거나 깊고 정교한 조각을 새긴 가구가 가장 귀족적인 가구인 시대가 저물고, 간결하며 직관적인 형태로 일체의 장식을 대신한 가구가 가장 멋스러운 가구로 평가받는 시대로 이행했음을 알리는 요란한 서곡이었다.

어제와 오늘, 그리고 내일의 빈

바그너의 포스트슈파르카세 의자

2

세 개의 부고장

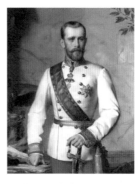

1900년으로 향해 가는 19세기 말, 오스트리아 빈의 시민들은 달력이 아니라 부고장을 보고 시시각각 한 세기가 저물고 있음을 절감했다.

그들을 경악케 한 첫 번째 부고는 1889년 1월 31일 난데없이 날아들었다. 오스트리아-헝가리 제국의 황제 프란츠 요제프 1세의 외

▲ 약물 중독과 여성 편력으로 스캔들을 몰고 다닌 루돌프 황태자. 오이겐 펠릭스, 〈루돌프 황태자 초상〉, 1889년경.

아들 루돌프 황태자가 빈 교외의 남서쪽을 둘러싸고 있는 황실 사냥터에서 열여덟 살의 어린 정부情婦 마리 베체라와 함께 사체로 발견된 것이다. 코카인, 모르핀, 알코올 중독과 여성 편력으로 인해 끊임없는 스캔들을 몰고 다닌 황태자의 죽음은 권총 자살로 처리되었지만 그 누구도 공식 발표를 믿지 않았다. 두 사람의 두개골에서 둔기에 맞아서 생긴 함몰 자국 등 단순히 권총 자살만으로는 설명할 수 없는 상처가 발견되었기 때문이다.

황제 프란츠 요제프 1세에 대항하는 반역 음모에 휘말렸다는 둥 호시탐탐 오스트리아-헝가리 제국을 넘보고 있던 프로이센의 수상 비스마르크의 흉계라는 둥 온갖 소문이 떠돌았다. 당시 황제는 친親 비스마르크파였고 황태자는 반反프로이센파였기에 둘 사이의 심상치 않은 정치적 반목은 이미 널리 알려져 있었다. 황태자의 미스터리한 죽음은 곧 황실로 대변되는 제국의 정치 체제가 언제 무너질지 모

르는 위태로운 상태임을 만방에 드러냈다. 빈의 시민들은 황실의 안위를 걱정하는 기도를 올리며 전쟁에 대한 두려움을 떨치려 애썼다.

황실의 불운은 여기에서 끝나지 않았다. 루돌프 황태자가 사망하고 십 년이 다 되어갈 때인 1898년, 빈 시민들의 사랑을 흠뻑 받고 있던 루돌프 황태자의 어머니 엘리자베트 폰 비텔스바흐 황후가 제네바의 레만 호수를 거닐다가 어처구니없이 암살당하는 테러 사건이 일어났다. 범인은 스위스의 아나키스트 루이지 루케니였다. 당시 엘리자베트 황후는 아들 루돌프가 허망하게 죽은 뒤로 막내딸 발레리와 함께 유럽의 이곳저곳을 여행하며 마음을 달래는 중이었다.

국민들 사이에서 시시Sisi라는 애칭으로 불릴 만큼 인기가 많았던 황후는 허리둘레가 51센티미터(20인치)를 넘지 않는 가녀린 몸매와 손질하는 데만 무려 세 시간이 걸리는 길고 탐스러운 머리로 유럽 제일의 미녀라는 칭송을 한 몸에 받았다. 시시는 그녀가 유난히 좋아했던 별 모양의 다이아몬드 머리 장식처럼 어디에서든 반짝반짝 빛을 내는 빈의 간판 스타였다. 전 유럽의 왕족과 귀족들이 몰려드는 겨울 무도회에서도 단연 화제는 시시였다. 빈 시민들은 시시의 사망으로, 쇤브룬 궁전에서 열리는 오페라나 매해 겨울마다 호프부르크 왕궁에서 펼쳐지는 공식 무도회 같은

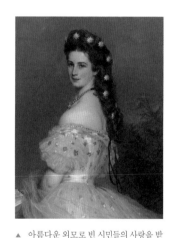

▲ 아름다운 외모로 빈 시민들의 사랑을 받은 황후 시시.
프란츠 사버 빈터할터, 〈오스트리아의 황후 엘리자베트〉, 1865년.

화려하고 귀족적인 빈의 전통이 스러지고 있음을 직감했다.

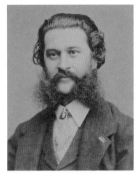

▲ 빈을 누구보다 사랑한 작곡가 요한 슈트라우스 2세.
프리츠 루크하르트가 찍은 사진, 1899년.

빈 시민들에게 가장 충격적이었던 마지막 부고는 19세기의 마지막 해인 1899년 6월에 날아들었다. 1866년 프로이센과의 전쟁에서 단 7주 만에 무릎을 꿇은 오스트리아의 치욕을 〈아름답고 푸른 도나우〉라는 쾌활하고 산뜻한 왈츠의 선율로 위로해주었던 작곡가 요한 슈트라우스 2세가 사망한 것이다. 부고를 들은 시민들은 자발적으로 가게를 닫고 조기弔旗를 내걸었다. 1870년의 미국 공연에서 '왈츠의 제왕'이란 별명을 얻은 뒤로 국제적인 스타 작곡가로 군림하면서도 한시도 빈을 잊지 않은 작곡가, "빈의 공기에는 귀를 간지럽히는 멜로디가 흐른다"는 말을 남길 만큼 그 누구보다 빈을 사랑했던 작곡가의 장례식에는 애도의 물결이 끝없이 이어졌다. 수만 명이 몰려드는 바람에 빈 시내에 통행금지가 내려질 만큼 성대한 장례식이었다.

따지고 들면 전혀 인과관계가 없음에도 이 세 사람의 죽음을 두고 빈 시민들은 '세기의 종말'을 예감했다. 그도 그럴 것이 이 세 사람은 겨울밤을 훈훈하게 밝히는 무도회와 아찔하도록 아름다운 드레스, 경쾌한 왈츠 선율처럼 '어제의 빈'을 대표하는 인물이었기 때문이다. 이들은 1867년 오스트리아와 헝가리가 병합해 탄생한 오스트리아-헝가리 제국의 장밋빛 영화榮華를 대표하는 아이콘이었다. '어제'와

'오늘'이 뚜렷이 달라지기 시작한 세기말의 빈에서 이들은 '어제'를 살았으며 '어제'를 기억한 이들이었다. 그리고 이들이 사라진 것처럼 '어제의 빈'이 서서히 저물고 새로운 20세기를 예고하는 '오늘의 빈'이 도래하고 있었다.

'어제'와 '오늘'의 빈

'오늘의 빈'은 도시계획과 함께 찾아왔다. 로마인들이 개척해 중세 시대에는 신성로마제국의 수도로서 오스만 제국에 맞서 기독교 세계를 지킨 보루였던 빈은 중세 이후부터 줄곧 성벽으로 둘러싸인 도시였다. 그러다가 빈의 구시가를 빈틈없이 에워싸고 있는 50보 높이의 성벽 외에도 대포의 포격으로부터 성을 보호하기 위해 성의 외곽을

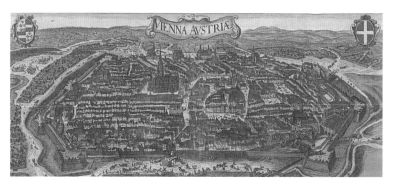

▲ 17세기의 빈 지도. 구시가를 둘러싸고 있는 성벽이 또렷하게 보인다.
야코브 회프나겔, 〈빈 지도〉, 1609년.

1906 포스트슈파르카세 의자

따라 완만한 경사의 두터운 제방을 한 겹 더 쌓았는데, 이를 리니엔발 Linienwall이라고 한다. 빈에서 리니엔발을 구축하게 된 결정적인 계기는 1704년 레오폴트 1세 때 투르크 반군의 공격에 대비하기 위해서였다. 그러나 과거에는 이중의 벽으로 둘러싸인 천하의 요새였을지 모르지만, 19세기의 빈에서 성벽은 도시를 질식시키는 주범이었다.

1815년 20만 명이었던 인구가 19세기 중반에 접어들며 두 배로 뛰었음에도 불구하고 성벽 때문에 구도심의 면적은 134헥타르에 불과했다. 그 당시 7,802헥타르였던 파리와 6,310헥타르였던 베를린에 비하면 빈은 작은 소도시에도 미치지 못했다. 왕궁인 호프부르크 궁과 슈테판 대성당으로 이어진 구불구불한 길은 햇볕이 들지 않아 대낮에도 퀴퀴한 냄새를 풍겼고, 슈바르첸베르크 궁이나 리히텐슈타인 궁 같은 대귀족의 거처만이 고목에 돋은 버섯처럼 도드라졌다. 빈의 일반 시민들은 구도심에서 밀려나 성벽 너머의 교외 변두리에 모여 살았는데, 이곳 역시 리니엔발로 막혀 있어 좁고 궁색하기는 매한가지였다.

1857년 황제 프란츠 요제프 1세는 빈의 구도심을 둘러싼 성벽을 허물고 그 자리에 링슈트라세Ringstrasse라는 순환도로를 건설하는 야심 찬 도시계획을 발표했다. 왕복 2차선에 도로 가운데에는 가로수 길을 겸한 산책로까지 조성한, 19세기 유럽에서 가장 현대적인 도로였다. 링슈트라세의 건설은 무려 30년 동안 이어지면서 빈의 모습을 새롭게 바꾸었다. 성벽 너머의 교외 변두리까지 시내로 편입되면서 빈은 두 배로 넓어졌다.

▲ 20세기 초반의 빈 지도. 성벽을 대신한 원형 도로인 링슈트라세 건설은 빈의 모습을 일신했다.

▼ 링슈트라세는 왕복 2차선에 중앙에는 가로수 산책로를 조성한 현대적인 도로였다.
링슈트라세에 들어선 의회당, 1900년.

▲ 오늘날까지 빈의 대표적인 호텔로 손꼽히는 자허 호텔.
 마이클 프랑켄슈타인이 찍은 사진, 1890년경.

▲ 테오필 폰 한센과 루트비히 폰 푀르스터가 지은 토데스코 궁전. 조피 남작부인Baroness Sophie von Todesco은 여기서 예술가와 지식인들을 위한 유명한 살롱을 열었다.
안드레아스 그롤이 찍은 사진, 1865년경.

링슈트라세 주변이 빈의 새로운 중심지로 떠오르면서 링슈트라세를 따라 의회, 시청, 법원을 비롯한 주요 관공서가 들어서기 시작했고, 오페라 극장과 부르크 극장(궁정 극장), 역사 문화 박물관과 자연사 박물관 등이 자리 잡았다. 임페리얼 호텔, 그랜드 호텔, 자허 호텔, 브리스톨 호텔처럼 지금도 여전히 빈에서 손꼽히는 고급 호텔들도 들어섰다.

링슈트라세 주변이 '새로운 빈'의 얼굴로 변모하면서 부동산 열풍이 불었다. 1860년부터 빈 시는 링슈트라세 주변의 택지 분양을 시작했는데 분양에 참가한 부동산 개발업자들은 4년 안에 자기 자본으로 공사를 완료하는 대신에 3년 동안 면세 혜택을 누릴 수 있었다.

황제 프란츠 요제프 1세의 형제인 루트비히 빅토르 공 같은 귀족들뿐만 아니라 로스차일드 같은 국제적인 금융 재벌들이 돈다발을 들고 몰려들었다. 황금 알을 낳는 부동산 성공 신화는 당시에도 화젯거리였다. 루마니아 출신으로 이탈리아 제노바에서 견직물 생산 공장을 차려 큰돈을 긁어모은 에두아르트 폰 토데스코 Eduard von Todesco는 링슈트라세 개발 초기에 영민한 부동산 투자로 '빈의 로스차일드'라는 별명을 얻었다. 남작 지위를 돈으로 사서 신귀족으로 변신한 토데스코 남작은 링슈트라세를 사이에 두고 오페라 극장 맞은편에 토데스코 궁전을 지어 재력을 과시했는데 이 궁전은 아직까지도 빈에 남아 있다.

성공한 건축가, 오토 바그너

1841년에 출생한 건축가 오토 바그너^{Otto Wagner}의 청춘은 사방에서 먼지 기둥이 피어오르고 부동산 열풍이 온 도시를 휩쓴 링슈트라세 건설과 함께 흘러갔다. 바그너는 빈에서 손꼽히는 중등 교육기관인 아카데미 인문 고등학교^{Akademisches Gymnasium Wien}를 졸업하고, 오스트리아 과학 기술 연구의 본거지인 폴리테크닉 연구소(빈 공과대학의 전신)에서 처음 건축학을 접했다. 3년 뒤엔 베를린의 왕립 건축 아카데미에서 수학했고, 다시 빈에 돌아와서는 빈 미술 아카데미에서 건축 공부를 계속했다. 빈 미술 아카데미에서 오토 바그너는 링슈트라세에 첫 번째로 들어선 공공건물이자 새로운 빈의 상징으로 자리매김할 빈 국립 오페라 극장을 설계한 에두아르트 판데어닐^{Eduard van der Null}의 제자가 되었다.

그는 또한 링슈트라세에 의회당을 설계한 건축가 테오필 폰 한센^{Theophil von Hansen}과 막역한 사이이기도 했다. 일찌감치 남편을 여읜 바그너의 어머니 수잔은 링슈트라세 건설에 따른 부동산 열풍에 합류해 건물을 사들인 다음 리모델링해 되파는 부동산업에 투신해 재산을 불렸다. 이때 리모델링 작업을 맡은 건축가가 바로 테오필 폰 한센이었다. 즉 바그너는 어린 시절부터 링슈트라세에 주요 공공건물을 설계한 빈을 대표하는 건축가들과 든든한 인맥을 형성하고 있었던 것이다.

빈 미술 아카데미를 졸업한 후 스물두 살의 바그너는 토데스코 궁

▲ 오토 바그너는 재력, 인맥, 학벌의 삼박자를 모두 갖춘 성공한 건축가였다.
고틀리브 테오도르 폰 켐프-하르텐캄프, 〈오토 바그너〉, 1896년.

전을 설계한 건축가 중 한 명인 루트비히 폰 푀르스터^{Ludwig von Förster}의 건축 회사에 취직했다. 이 회사는 당시 링슈트라세 주변의 수많은 주상복합 건물을 설계했는데, 아직까지도 몇 채의 건물을 설계했는지 제대로 알려지지 않았을 정도로 많은 건물을 수주했다.

부동산 업자들이 지어 분양한 링슈트라세 주변의 새 주상복합 건물은 겉모습부터 구도심의 건물과는 달랐다. 채산성을 극대화하기 위해 1층에는 상가가, 2층부터는 아파트가 들어선 이 건물은 대체로 4층에서 6층 높이였는데, 당대인들은 이 건물들을 본팔라스트^{wohnpalast}, 즉 '아파트 궁전'이라고 불렀다.

아파트 궁전은 바깥에서 한번 쭉 스캔해보는 것만으로도 대충 소유자의 경제 사정을 가늠할 수 있을 만큼 노골적인 구조였다. 로열층인 2층에는 거대한 발코니가 딸려 있어 저기가 가장 좋은 집이라는 것을 단박에 알 수 있다. 경관이 좋은 높은 층의 아파트를 펜트하우스라 부르며 최고급으로 치는 요즘과는 달리 당시에는 위로 올라갈수록 창문의 크기가 작아지고 천장도 낮아졌다. 맨 꼭대기 층은 세를 주거나 하녀들의 거처로 쓰는 한 칸짜리 방으로 채워졌다.

아파트 궁전은 아파트 크기와 가격에 비례해 계단의 인테리어조차 철저하게 구별되었다. 1층부터 3층까지는 카펫이 깔린 웅장한 대리석 계단이 이어지지만 그 위로는 협소한 나무 계단뿐이다. 복도에 걸린 거울부터 조명, 바닥재까지 아파트 가격을 기준으로 작은 내장재 하나까지 현저하게 달랐다. 당대인들이 이 건물들을 아파트 궁전이라고 부른 이유는 오늘날 역사가들이 '부르주아'라고 일컫는 신계층

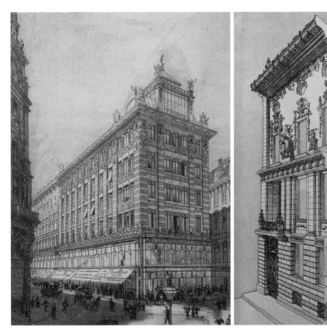

◀ 오토 바그너가 설계한 대표적인 본팔라스트 건물인 안커 하우스^{Anker Haus}, 1894년.

▶ 본팔라스트 건물의 전형적인 외관 장식 드로잉, 1890년.

이 대거 링슈트라세에 지어진 새 아파트의 산뜻한 로열층으로 이주했기 때문이다.

오토 바그너는 시류를 놓치지 않고 대지를 사들여 건물을 올리고 되파는 부동산 프로모터로 활약을 펼치며 아무도 무시하지 못할 재산을 일구었다. 말하자면 그는 학력, 재력, 인맥의 삼박자를 두루 갖춘 성공한 건축가였다. 하지만 이 당시 그가 설계한 건축은 '모던 스타일'과는 거리가 멀었다.

절충주의 건축 양식의 총아

빈을 유럽에서 가장 아름다운 도시로 만들겠다는 황제 프란츠 요제프 1세의 의지에 따라 링슈트라세에 들어선 의회, 국립 오페라 극장, 시청 등의 새 건물들은 모두 어느 누구도 부인할 수 없는 유럽의 건축 전통을 계승했다. 시청사인 라트하우스Rathaus는 빈의 기틀을 세운 중세 시대에서 비롯된 고딕 스타일로 지어졌다. 부르크 극장은 연극과 음악이 가장 발달한 바로크 시대에서 영감을 받은 바로크풍의 건축물이었고, 빈 대학 건물은 파도바, 제네바, 볼로냐 등 이탈리아의 유명한 대학 건물을 조금씩 베껴 만든 르네상스 스타일이었다.

19세기를 다룬 미술사 책에서 빠지지 않고 언급되는 이클렉티시즘eclecticism, 즉 절충주의란 이처럼 전통이라는 이름으로 내려온 과거의 형태와 장식을 베껴 재활용한 스타일을 말한다. 때문에 이클렉티시즘이 유행한 19세기를 베끼기만 난무한 '짝퉁의 시대'로 부르는 미술사학자도 적지 않지만 절충주의자들에게도 나름의 논리가 있었다. 절충주의를 신봉한 건축가들에게 건축물이란 단순히 쓸모에 의해 지어지고 세월이 지나면 사라지는 일개 건물이 아니었다. 건축물은 중세 시대의 성당처럼 세대를 뛰어넘는 도시의 지표이자 문화재였다. 자연히 건축물의 외관은 그 건물의 사회적이고 문화적인 역할을 한눈에 보여주면서 전통과 역사를 반영하는 상징이어야 했다.

역사와 전통을 건물의 역할과 연결시키고자 한 절충주의자들의 논리에서 보면 대학 건물은 응당 르네상스 스타일이어야 했다. 중세

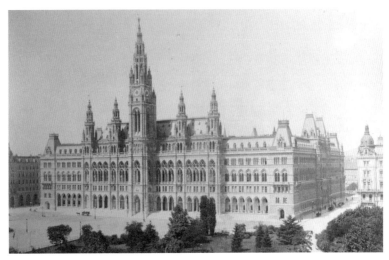

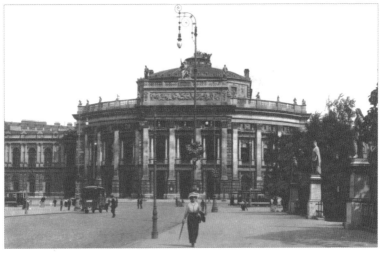

링슈트라세 주변에 들어선 건물들은 유럽의 건축적 전통을 계승했다.

▲ 고딕 스타일의 빈 시청사, 1885년.

▼ 바로크풍의 외관이 돋보이는 빈의 부르크 극장.

▲ 빈인지 로마인지 헷갈릴 정도로 그리스·로마 시대의 건축 전통을 계승한 빈 의회당.

시대의 어둠을 몰아내고 인본주의 문화를 꽃피운 르네상스 시대야
말로 대학의 출발이 아닌가! 그렇다면 의회당은 어떤 스타일로 지어
야 할까? 의회당은 당연히 의회의 전통이 시작된 그리스·로마 스타
일이어야 한다. 바그너의 스승 테오필 폰 한센이 설계한 의회당은 로
마의 카피톨 광장을 빈에 고스란히 옮겨놓은 듯한 로마식 신전 스타
일이다. 우아하게 주름이 잡힌 토가를 입은 로마 시대 역사가들의 조
각상과 더불어 황금 투구를 쓴 아테나 여신이 중앙 광장을 내려다보
는 의회당은 여기가 로마인지 빈인지 헷갈릴 정도로 로마의 신전과
유사하다.

　건물의 외관이 건물의 기능과 사회적 위치, 역사적 전통을 반영하
는 상징적인 역할을 해야 한다고 생각한 건축가들은 링슈트라세 주

변에 새로 들어선 주상복합 건물에도 똑같은 원칙을 견지했다. 1층 기둥 벽에는 중세 시대의 성벽을 닮은 돌 장식을 붙이고, 로열층 외곽에는 그리스·로마 시대의 신전 기둥을 덧대었다. 창문은 호프부르크 왕궁과 똑 닮은 바로크식 창문을 달았고, 외벽의 코너마다에는 돌 조각품을, 지붕에는 거대한 돔과 원형 탑을 세웠으며, 바실리카에서 비롯된 아치 양식을 곳곳에 활용해 건물의 외곽을 빈틈없이 채웠다.

그리스 신전에서 비롯된 월계수 잎 모양의 장식, 힘과 권력을 상징하는 방패와 투구, 바로크식 삼각형 박공, 로코코 시대의 대표적인 장식인 꽃줄 모양의 갈란드garland 등 당시 건축물들은 이전 시대의 장식 문양을 총망라한 장식미술 사전이나 다름없었다.

절충주의는 결국 사라진 과거를 붙잡으려는 안타까운 열망이자 동시에 역사라는 전통과 권위에 기대어 오늘의 변화와 도전을 피해 가고자 한 위태로운 안간힘이었다. 오토 바그너가 배운 건축은 바로 이러한 건축이었다.

바그너는 1879년 황제 부부의 결혼 25주년 기념 행사에서 제반의 인테리어를 도맡았다. 호프부르크 왕궁 앞에 거대한 가설무대를 설치하고 바로크 시대에서 영감을 받은 가건물을 세웠다. 황실의 상징으로 장식한 가설 탑을 올리고 18세기 궁정 정원과 판박이인 정원도 만들었다. 그는 1만 명의 빈 시민들이 거리를 행진하는 최고의 국가 행사에서 책임 건축가로 지명될 만큼 전통에 충실한 건축가였던 것이다.

▲ 오토 바그너가 인테리어를 전담한 1881년 벨기에의 스테파니 공주와 루돌프 황태자의 결혼식 행
사장 스케치. 이 스케치로 황제 부부의 결혼 25주년 기념 행사장의 모습을 짐작해볼 수 있다.
오토 바그너는 중요한 황실 행사에서 책임 건축가로 지명될 만큼 성공한 건축가였다.
루돌프 베른트Rudolf Bernt, 『황제 부부의 결혼 기념식장 프로젝트 앨범』, 1900년경.

오토 바그너의 충격적인 선언

하지만 20세기를 목전에 둔 1896년 바그너는 『모던 건축Moderne Architektur』이라는 책을 출판하면서 전통을 버리고 모던을 기치로 내건 신건축의 열렬한 옹호자로 급진적인 변신을 도모했다. 『모던 건축』에서 바그너는 자신이 그간 배워온 모든 건축의 전통에 정면으로 도전했다. 도대체 왜 의회는 그리스 스타일이어야 하는가? 고딕과는 아무런 상관도 없는 전화국이나 전신국은 왜 기어코 고딕 스타일로 지어야만 하는가?

심지어 과거를 흉내 내어 지은 링슈트라세의 건물들은 '싸구려 코스튬 숍'이나 다를 바 없다는 바그너의 일갈은 보수적인 건축계에 크나큰 충격을 던졌다. 빈 미술 아카데미 교수이자 엘리트의 길만 밟아온 성공한 건축가, 55세의 나이에 이미 국가의 도시계획에 깊숙이 관여할 정도로 권위를 인정받은 고명한 건축가, 그런 그가 스승과 동료 그리고 자신이 여태까지 몸담아온 건축 스타일을 일시에 부정하고 나선 것이다! 도대체 그에게 무슨 일이 벌어진 것일까?

바그너에게 '모던'이란 바로 동시대성이었다. 모던에 대한 그의 고심은 의회와 전화국, 전신국에 드나드는 이들이 누구인가라는 의문에서 출발한다. 1890년대 빈의 거리를 가득 메운 이들은 토가를 입고 맨다리를 드러낸 로마인이나 튜닉에 레깅스를 입은 중세인이 아니라 넥타이에 재킷을 입은 모던 보이와 모던 걸이었다.

이들은 링슈트라세가 건설된 이후인 1881년의 빈에서 태어난 작가

MODERNE ARCHITEKTUR

SEINEN SCHÜLERN EIN FÜHRER AUF
DIESEM KUNSTGEBIETE VON

OTTO WAGNER,

ARCHITEKT, (O. M.), K. K. OBERBAURAT,
PROFESSOR AN DER K. K. AKADEMIE DER
BILDENDEN KÜNSTE, EHREN- UND KOR-
RESPONDIERENDES MITGLIED DES KÖN.
INSTITUTES BRITISCHER ARCHITEKTEN
IN LONDON, DER SOCIÉTÉ CENTRALE DES
ARCHITECTES IN PARIS, DER KAISERL.
GESELLSCHAFT DER ARCHITEKTEN IN
PETERSBURG, DER SOCIÉTÉ CENTRALE
D'ARCHITECTURE IN BRÜSSEL UND DER
GESELLSCHAFT ZUR BEFÖRDERUNG DER
BAUKUNST IN AMSTERDAM ETC.

III. AUFLAGE.

WIEN 1902
VERLAG VON ANTON SCHROLL & Co.

▲ 전통을 버리고 모던을 기치로 내건 바그너의 『모던 건축』은 빈 건축계에 크나큰 충격을 던졌다.
오토 바그너의 저서 『모던 건축』의 표지.

▲ 빈의 모던 보이와 모던 걸은 이 표지판의 미래상 같은 '오늘의 빈'을 배경으로 살아갔다. 바그너의
신건축 비전은 빈의 신세대를 위한 선언문과 같았다.
오토 바그너, 다뉴브 운하의 재개발 설계도 표지판, 1896~1899년.

슈테판 츠바이크$^{Stefan\ Zweig}$처럼 자유로운 분위기에서 높은 수준의 교육을 받았으며 사업가, 엔지니어, 의사, 변호사, 작가 등의 전문 직종에 몸담고 있는 부르주아였다. 링슈트라세 주변의 고급 아파트에서 태어나 빈에서 손꼽히는 막시밀리안 인문 고등학교를 졸업한 츠바이크처럼 빈의 신세대는 유수한 고등학교를 졸업하고 빈 대학이나 상업 전문학교, 엔지니어 양성 전문학교인 폴리테크닉에 진학해 엘리트의 길을 걸었다.

그들의 빈은 어제의 빈이 아니라 바로 오늘의 빈이었다. 매일 밤마다 가스등이 대낮처럼 불을 밝히는 링슈트라세를 걸었고, 커다란 유리창 너머로 화려하게 펼쳐진 가게 진열대를 구경했다. 도시 철도를 이용해 학교를 다녔으며 주말에는 자동차를 타고 새로 개발된 유원지 프라터Prater로 달려가 유명한 카페에서 커피를 마시고 크리켓 게임을 하고 대관람차를 탔으며, 베네치아 운하를 본뜬 호수에 배를 띄우고 놀았다. 또한 기차를 타고 파리, 런던, 베를린 같은 대도시를 자유로이 드나들었다. 자연히 신세대의 라이프 스타일은 루돌프 황태자나 시시 황후처럼 '어제의 빈'을 움직인 귀족이나 왕족들과는 판이하게 달랐다.

모던 보이, 모던 걸의 신취향

빈의 신세대는 당시 유럽에서 가장 폭넓고 문화적으로 다양한 지

역을 아우른 오스트리아-헝가리 제국의 시민답게 다문화적인 배경 속에서 성장했다. 이를테면 면직물 공장을 운영한 부유한 실업가인 츠바이크의 아버지는 보헤미안 지방 출신이었고 어머니는 이탈리아에서 체코의 모라비아로 이주한 은행가 가문 태생이었다. 그 덕택에 츠바이크의 집에서는 오스트리아어 외에도 독일어, 이탈리아어, 프랑스어, 영어가 끊임없이 들렸다.

잡지라고는 기껏해야 국가기관의 공보나 파리의 유행을 전해준 『메르퀴르 드 프랑스^{Mercure de France}』가 전부였던 구세대에 비해 신세대는 영국의 아트 앤드 크래프트 운동이나 아르누보 등 신경향 미술을 소개한 잡지인 『더 스튜디오^{The Studio}』나 『벌링턴 매거진^{Bullington Magazine}』, 급진적인 정치사상을 과감 없이 피력한 『디 자이트^{Die Zeit}』 같은 신문을 통해 새로운 문화를 접했다.

구세대가 폴린 미테르니치 공주의 살롱에 드나들었다면 이 신세대 엘리트들은 카페 그린슈타이들^{Café Griensteidl}, 카페 첸트랄^{Café Central}, 카페 무제움^{Café Museum} 같은 오늘날에도 여전히 유명한 빈의 카페로 집결했다.

'젊은 빈'이라는 별칭으로 불린 카페 그린슈타이들은 촌철살인의 풍자와 독설로 유명한 카를 크라우스^{Karl Kraus} 같은 젊은 문인들의 사랑방이었고, 카페 첸트랄에서는 지그문트 프로이트나 구스타프 말러 같은 당대 빈의 문화를 이끌어간 유명 인사들을 만날 수 있었다. 카페 무제움은 신세대 건축가인 아돌프 로스가 일체의 장식 없이 설계한 충격적인 인테리어 덕택에 카페 니힐리무스^{Café Nihilimus}, 즉 '허무

▲ 신세대의 사랑방이었던 빈의 카페.
오스카 펠겔, 〈빈의 카페〉, 1905년.

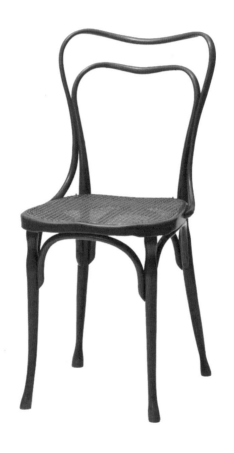

▲ 아돌프 로스가 디자인한 카페 무제움 의자.

주의 카페'라는 별칭을 얻었다. 이 허무주의 카페의 주인공은 이 카페의 유일무이한 장식이나 다름없는 '의자'였다. 아돌프 로스가 디자인해 토네트 사에서 생산한 '카페 무제움 의자'는 검박하지만 우아하게 텅 빈 공간을 메웠다. 빈의 신세대는 이 의자에 앉아 혜성처럼 나타난 니체의 철학이나 아직 널리 알려지지 않았지만 알 만한 사람은 다 아는 릴케나 랭보의 시를 놓고 토론을 벌였다.

링슈트라세에 위치한 신세대의 아파트에서는 들리는 음악조차 달랐다. 츠바이크를 위시한 젊은 세대에게 베토벤, 로시니, 요한 슈트라우스는 케케묵은 음악이었다. 신세대는 요한 슈트라우스의 뒤를 이어 빈 필하모니의 지휘를 맡은 말러의 열렬한 팬이었다. 그들은 브람스와 안톤 브루크너, 리하르트 바그너 중에서 누가 최고인가를 놓고 입씨름을 벌였다. 브람스의 칸타타 〈리날도〉가 울려 퍼지는 거실에는 카페 무제움처럼 아무것도 걸지 않은 텅 빈 벽면에, 격자무늬가 들어간 콜로만 모저^{Koloman Moser}의 의자를 놓았다.

작은 생활 도구에서조차 취향이 달랐던 신세대는 기하학적인 손잡이가 돋보이는 레오폴트 바우어의 커피세트와 티세트를 사기 위해 시내 중심의 암 그라벤 15번지에 있는 빈 공방^{Wiener Werkstätte}의 매장을 찾았다. 빈 공방은 제분 사업으로 큰돈을 번 미술품 수집가 프리츠 베른도르퍼^{Fritz Waerndorfer}가 자본을 대고 카페 무제움을 디자인한 삼십 대의 젊은 건축가 요제프 호프만^{Josef Hoffmann}과 장식 미술가이자 화가인 콜로만 모저가 합심해 만든 디자인 그룹이었다. 요즘으로 치면 디자인 스타트업에 가까운 빈 공방은 영국의 아트 앤드 크래프트

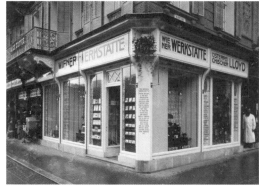

◀ 빈 공방의 매장.

▶ 지금 보아도 세련된 빈 공방의 로고.

운동에 영향을 받아 공장제가 아니라 수공예로 제작한 생활용품을 판매했다. "모든 시대에는 고유한 예술이 있다"는 빈의 아르누보 운동인 제체시온Secession(빈 분리파)의 슬로건처럼 빈 공방의 목적은 시대에 맞는 형태와 실용성을 겸비한 생활용품을 보급하는 것이었다.

　도시 엘리트로서 빈의 신세대에게 삶이란 모든 건물들이 도열해 있는 링슈트라세처럼 끊임없이 순환하고 이어지며 발전하는 것이었다. 회전하는 링으로 인해 모든 길이 열리고 통하는 신도시 빈처럼 그들은 변화를 두려워하지 않았고 그 어떤 새로운 문화에도 활짝 열려 있었다. 언론에서는 이런 신세대를 모던한 사람이라 칭했고 그들의 문화를 모던한 문화라 불렀다. 당시에 '모던'은 커피 잔의 손잡이나 새로운 디자인의 의자처럼 물건을 지칭하기도 했고 말러와 바그너, 랭보와 릴케를 좋아하는 취향을 뜻하기도 했다. 무엇보다 모던은 과거

▲　전형적인 빈 신세대의 공간. 빈 공방의 주역인 요제프 호프만이 설계한 아파트에는 빈 공방의 히트
작인 콜로만 모저의 의자와 레오폴트 바우어의 티세트가 놓여 있었다.
카를 몰, 〈아침 식사〉, 1903년.

에서 자유로운 오늘과 그 오늘을 가능하게 해준 '기술 문명의 발전'이 라는 가치를 지지하는 시대정신을 온몸으로 받아들이는 것이었다.

모던 건축의 비전을 보다

당대 건축의 흐름에서 크게 벗어나지 않았던 오토 바그너가 믿어 의심치 않은 건축적 전통에 회의를 품고 동시대인들을 위한 건축을 추구하게 된 것은 아마도 1894년에 도시 철도 건설과 다뉴브 강 정비 계획의 예술 고문 자리를 차지하면서부터였을 것이다. 1873년부터 본격적으로 시작된 도시 철도 건설은 빈 시내를 관통하는 네 개의 도 시 철도를 뚫고, 더불어 다뉴브 강 주변 지역을 정비하는 대단위 도 시계획이었다. 칠십여 명에 달하는 바그너 건축 사무실 직원들이 매 달려 36개의 도시 철도역을 비롯해 15개의 터널과 70개의 다리를 완 성했다.

이 과정에서 바그너는 유리, 철근, 타일, 콘크리트 같은 신소재를 이용한 건축에 눈을 떴다. 르네상스 시대의 로마나 중세 시대의 뉘른 베르크에 도시 철도가 있었을 리 없으니 자연히 기댈 만한 전통과 역 사는 없었다. 그 빈자리를 채운 것은 신소재와 신기술이었다. I자형 이나 T자형의 철근 기둥은 돌기둥보다 훨씬 얇고 날렵했음에도 더 많은 무게를 지탱할 수 있었다. 덕분에 기둥을 많이 세울 필요가 없 어서 내부 공간이 훨씬 더 넓어졌다. 게다가 공장에서 생산된 철근을

▲ 바그너는 도시 철도 건설을 비롯해 대단위 도시계획에 참여했다. 그가 설계한 카를스플라츠 도시
철도역은 아직까지도 빈에 남아 있다.
오토 바그너, 〈카를스플라츠 지하철역 설계 소개도〉, 1898년.

▲ 바그너는 철근을 사용한 교각을 지으며 현대성에 눈을 떴다.
1900년에 카를 고틀리프 뢰더가 출간한 책에 게재된 빈 교외의 누스도르프Nussdorf 다리 사진.

이용해 조립하는 방식으로 지었기 때문에 단시간에 건물을 올릴 수
있었다.

바그너는 철근으로 된 기둥과 대들보의 뼈대를 고스란히 노출시키
고 천장에는 유리를 달아 채광을 극대화한 현대적인 도시 철도역을
설계했다. 벽면은 요란하고 비싼 대리석 대신에 닦기 쉽고 관리가 용
이한 타일이나 대리석 가루를 압축한 패널로 장식했다. 건물이 요구
하는 고유의 필요성에 충실하면서도 경제적인 교가橋架와 철도역을
지으면서 건축에 대한 그의 생각 역시 변화했다. 철도선을 따라 완만
하게 구부러지는 플랫폼, 촘촘한 철근 기둥, 도시의 활기를 여과 없이
보여주는 유리 천장, 전쟁이 나도 무너지지 않을 듯한 철제 교가에는
더 이상 바로크 스타일의 치장이 필요하지 않았다. 새 시대의 건축은

이탈리아를 여행하며 그리스·로마 시대의 고전 건축과 르네상스 시대의 미술을 배우는 대신에 인구 20만 명을 헤아리는 대도시에서 태어나 런던, 뉴욕, 베를린, 파리를 여행하며 날선 도시 미학을 호흡하는 세대를 위한 건축이어야 했다.

바그너는 평생에 걸쳐 배우고 실천해온 건축이 실상은 오늘을 품지 못하는 낡은 껍데기에 불과하다는 성찰에 도달했다. 고전과 전통에 대한 콤플렉스에 시달리지 않고 오로지 오늘의 필요를 충실하게 반영한 건축, 경제적이고 능률적인 건축이 바로 빈의 미래였던 것이다.

건축물, 의자가 되다

오토 바그너는 이러한 신건축 비전을 바탕으로 1903년에 빈 우체국 저축은행Wienner Postsparkasse 빌딩을 설계했다. 당시에 빈은 오늘날의 런던이나 뉴욕에 버금가는 금융의 중심지였다. 유럽의 곡창인 슐레지엔, 갈리시아, 모라비아의 곡물 거래 대금은 고스란히 빈의 은행에 쌓였고 철도 노선과 트램 건설, 전기선 가설 등 불같이 일어난 기간 산업과 부동산 시장으로 흘러들었다.

1870년에 138개의 은행이 난립할 만큼 빈은 돈이 넘쳐흐르는 도시였다. 국영 은행인 우체국 저축은행 역시 이런 호황의 수혜자였다. 1883년 설립 당시만 해도 빈 구시가의 수도원 자리에 있었던 우체국 저축은행은 1900년경 빈의 본사 직원만 2천여 명에 오스트리아-형

가리 제국 곳곳에 지부를 둔 대기업으로 성장했다. 늘어나는 업무와 직원을 감당하지 못한 우체국 저축은행 측은 빈의 북동쪽인 링슈트라세 주변으로 부지를 이전하기로 결정하고 1903년 1월에 새 사옥을 위한 설계 공모전을 진행했다.

바그너는 이 공모전에서 32명의 건축가를 제치고 당선되었다. 그가 디자인한 의자 중 가장 유명한 포스트슈파르카세Postsparkasse(우체국 저축은행) 의자는 말 그대로 이 은행 빌딩을 위한 의자다. 바그너는 은행 창구와 사무실로 가득 찬 6층짜리 건물뿐 아니라 직원들의 책상과 의자부터 조명, 벽지까지 건물 내부의 모든 것을 디자인했다. 은행장의 집무실이나 회의실에 둘 안락의자와 사무용 의자, 창구에 놓을 스툴을 비롯해 이 빌딩의 모든 의자는 앞서 1장에서 등장한 토네트 사에서 제작을 맡았다

오토 바그너가 디자인한 포스트슈파르카세 의자의 특징은 토네트 14번 의자처럼 휘어진 너도밤나무를 사용했지만 곡선이 아니라 직선 형태라는 점이다. 특히 대부분의 의자가 그러하듯이 팔걸이가 앞쪽을 향해 현저히 낮아지지 않고 직선 형태에 가까운 아주 완만한 곡선을 그리며 살짝만 기울어져 있다. 그러니까 이 의자의 팔걸이에 팔을 걸치기 위해서는 자연스럽게 팔을 늘어뜨리는 것이 아니라 마치 의자와 어깨동무를 하듯이 팔을 올려야 한다. 또한 등받이 역시 단 세 개의 가로대만으로 이루어져 있다. 이 등받이와 팔걸이의 독자적인 모양이 바로 포스트슈파르카세 의자의 핵심 요소다.

직선이되 직선이 아니고 곡선이되 곡선이 아닌 이 완만한 곡선은

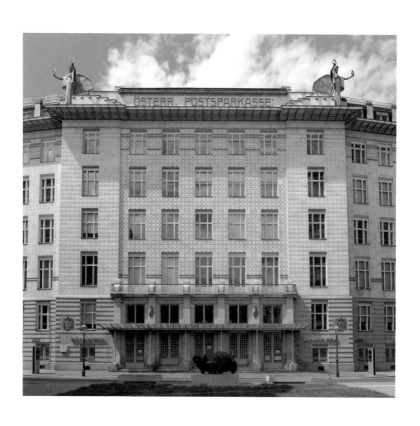

▲ 오토 바그너가 설계한 우체국 저축은행의 전면부.

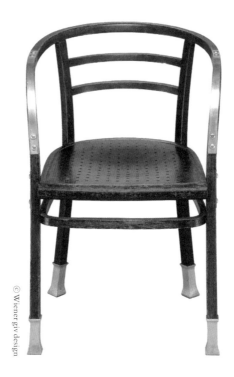

© Wiener giv design

▲ 게브뤼더 토네트 사의 포스트슈파르카세 의자 도면.

현재 오토 바그너의 포스트슈파르카세 의자는 게브뤼더 토네트 사에서 계속 생산하고 있다.

▲ 우체국 저축은행은 정면에서 보면 일자형 건물 같지만 실은 가운데에 중정을 두고 철근과 유리를
사용한 지붕을 올린 형태다.
오토 바그너, 〈우체국 저축은행 설계도〉, 1903년.

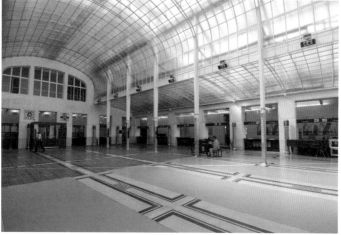

바그너의 포스트슈파르카세 의자는 건물 안의 건물이라 할 수 있는 이 은행 창구의 지붕에서 등받이 형태를 따왔다.

▲ 건물의 가운데 부분은 건물 안의 또 다른 건물로서 철근으로 올린 삼각 지붕이 철도역을 닮았다.

▼ 유리 천장 아래로 중앙이 시원하게 뚫려 있는 창구.

어디에서 온 것일까? 바그너의 우체국 저축은행 건물을 방문해본 사람이라면 답을 찾기 어렵지 않을 것이다.

이 은행 건물은 정면에서 보면 일자형 건물 같지만 실은 가운데에 중정을 둔 마름모꼴의 건물이다. 바그너는 중정에 해당하는 비어 있는 부분에 철근과 유리를 사용한 지붕을 올리고 그 안에 창구를 배치했다. 건물 안의 건물인 셈인데 뾰족 지붕 아래에 유리로 채운 완만한 곡선 지붕을 덧대었기 때문에 창구에서 보이는 지붕은 거대한 온실이나 비닐하우스 같은 곡선 천장이다. 줄 간격을 맞춰 가로세로로 엇갈리며 가로지른 철근 사이를 유리판으로 덮어 만든 천장은 거대한 새의 날개처럼 창구를 덮고 있다. 오로지 유리와 철제만을 사용해 런던 만국박람회장을 찾은 이들을 놀라게 했던 수정궁이나 유럽 기차역의 플랫폼을 덮고 있는 철골 지붕과 똑같은 구조물이다. 은행 안의 도시 철도 플랫폼이라고나 할까.

이 건물 안의 건물에 바그너는 드라마틱한 효과를 낼 수 있도록 오페라 극장처럼 넓고 낮은 계단을 연결했다. 근엄하고 정중한 느낌이 드는 계단을 올라 창구에 다다르면 거대한 원형 극장에 들어선 듯 가슴이 탁 트이는 느낌이 든다. 2층 높이의 유리 천장에서 쏟아져 들어오는 빛은 스테인드글라스에 버금가게 아름답다. 바그너는 빛의 효과를 극대화하기 위해 창구의 바닥에도 유리블록과 대리석 판을 깔았다. 그 덕분에 천장에서 들어온 빛이 바닥까지 스며드는 신비한 느낌을 줄 뿐 아니라 지하에 배치된 수표 취결소에서도 자연광을 느낄 수 있다. 게다가 철근 기둥에 달린 조명과 천장에서 바닥까지 이어지

는 빛 사이로 규칙적으로 배치된 철골조가 마치 메트로놈처럼 딱딱 리듬을 잡아준다. 천장이 높고 환하게 뚫린 기차역이나 유리벽으로 둘러싸인 넓은 공항 복도처럼 바로 여기에서 무슨 일인가 일어나고 있다는 현장감과 활기가 느껴지는 공간이다.

이 건물에 들어선 빈 시민들은 건축적인 모던함이 무엇인지를 온몸으로 느꼈을 것이다. 수표를 취결하고 예금을 확인하는, 어찌 보면 단순한 볼일이 이곳에서는 가장 현대적이고 세련된 업무가 된다.

그리고 이 세련된 현대성은 의자의 등받이와 팔걸이로 고스란히 구현되었다. 그냥 포스트슈파르카세 의자 하나만을 놓고 보면 알아차리기 쉽지 않지만, 은행 창구에 실제로 놓여 있는 의자를 보면 의자의 팔걸이가 창구의 거대한 곡선 지붕과 똑같은 형태라는 걸 금세 눈치챌 수 있다. 그 곡선형 팔걸이 밑에 등받이의 가로대가 마치 기둥처럼 엄정히 배치되어 있다. 즉 포스트슈파르카세 의자에는 건축물 하나가 고스란히 녹아 있는 셈이다.

오로지 기능적인 것만이 아름다울 수 있다

우체국 저축은행 의자는 은행에서 사용하는 의자답게 권위적이고 육중한 느낌을 준다. 일단 색깔부터 검정에 가깝다. 너도밤나무에 오일을 발라 고급 수입 수종인 자단나무와 같은 짙은 색을 냈기 때문이다. 이 검정에 가까운 몸체를 더욱 돋보이게 해주는 것은 다리 끝과

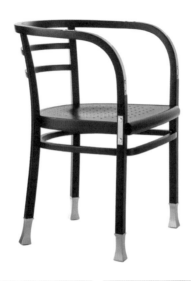

▲ 포스트슈파르카세 의자는 팔걸이와 등받이가 유연한 곡선을 이룬 것이 특징이다.

▼ 포스트슈파르카세 의자의 유일한 장식인 금속 보호대.

팔걸이의 앞부분, 시트와 팔걸이가 만나는 바깥 부분에 고정된 알루미늄, 청동 장식이다. 의자 다리 끝에도 여타의 의자에 비해 길고 육중한 기둥 모양의 금속 보호대가 달려 있다. 이 금속 보호대는 책상 등에 부딪혀 마모되는 것을 방지하는 역할도 하지만, 빛을 받아 반짝반짝 빛나는 금속 띠와 띠를 고정하는 못은 포스트슈파르카세 의자의 유일한 장식이기도 하다. 이 금속 띠와 금속 못은 우체국 저축은행 건물의 얼굴이라 할 만한 전면부에서 가장 도드라지는 특징이다.

철근 건축 시대가 도래했지만 건축가가 아닌 20세기 초반의 일반인들은 13세기부터 내려온 왕궁 호프부르크가 그러했고 중세 시대 이후 수많은 전쟁에도 끄덕하지 않았던 대성당이 그러했듯이 가장 튼튼하고 우아한 건축물은 당연히 석조 건축물이라고 생각했다. 이 때문에 건축주인 우체국 저축은행 측은 석조 건물을 고집했다. 고귀한 상업의 전당답게 신뢰가 가면서도 절로 권위가 우러나오는 대리석으로 치장한 건축물이 그들이 원하는 이상적인 은행 건물이었다.

하지만 트램 역을 설계하면서 바그너는 트램 역 외관에 붙여놓은 대리석 판들이 금이 가고 그 사이로 빗물이 스며들어 마치 녹이 쓴 것처럼 보이는 현상에 골머리를 앓았다. 건물 몸체에 시멘트로 붙인 2센티미터에서 4센티미터 두께의 대리석 판은 탄탄하고 우아한 외관과는 달리 기온의 변화를 견디지 못했다. 그렇다고 베르사유 궁전처럼 비싼 대리석을 통으로 잘라 기둥을 만들 수는 없는 노릇이었다.

우체국 저축은행 건물은 겉에서 보면 석조 건축물처럼 보이지만 사실은 벽돌 건물이다. 바그너는 벽돌로 된 외벽 위에 단열재의 역할

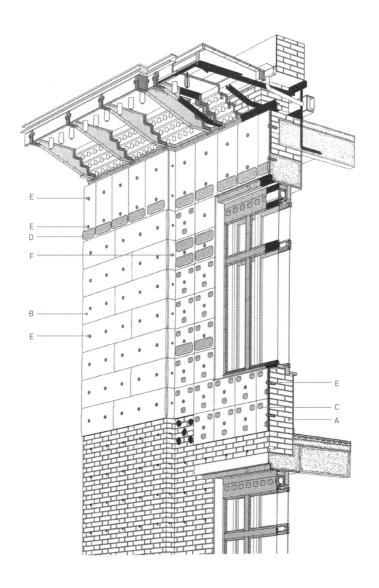

▲ A: 본체를 이루는 벽돌.

　B: 대리석 패널.

　C,D: 알루미늄 판.

　E: 대형 철못으로 건물 전체에 16,500개가 달려 있다.

　F: 모서리 마감용 소형 철못으로 전체에 730개가 달려 있다.

을 하는 석회와 시멘트를 바르고 대리석 판을 붙인 뒤 이를 금속 못으로 고정시켰다. 애당초 건물을 지을 때부터 못이 들어갈 구멍을 만들고 대리석에도 구멍을 뚫어놓았기 때문에 작업 속도가 빠를 뿐 아니라 못이 지지대의 역할을 해서 더 견고하다.

건물 외벽에 도드라지는 17,230개의 못은 알루미늄으로 머리를 감쌌다. 당시에 알루미늄은 전 세계의 연간 생산량이 6천 톤에도 미치지 못하는 신소재 중의 신소재였다. 바그너는 전면에 붙은 못 이외에도 내부의 철근 기둥을 비롯해 기묘한 모양새로 깊은 인상을 남긴 환풍구 겸 난방기, 조명 등 곳곳에 알루미늄을 활용했다. 전면부에 빈틈없이 붙어 있는 못들은 해의 방향에 따라 동그란 그림자를 만들어내면서 반짝반짝 빛난다. 그야말로 기능적인 필요에 따라 만들어졌지만 그 어떤 겉치레 장식보다 화려한 효과를 거둔 것이다.

"오로지 기능적인 것만이 아름다울 수 있다."

바그너가 그의 책『모던 건축』에서 갈파한 한 줄의 명제는 이렇게 현실이 되었다.

전통과 모던 사이에서

바그너의 우체국 저축은행 건물은 한마디로 근대의 성채나 다름없다. 회색빛의 대리석이 중세 성벽의 육중한 돌이라면 알루미늄 못은 중세 성당의 기묘한 돌 조각상인 가고일gargoyl에 비견된다. 오늘날

▲ 우체국 저축은행 건물은 당시 빈에서 가장 세련된 건물 중 하나였다.
오토 쾬탈, 〈우체국 저축은행 외관〉, 1903년.

의 시각으로 봐도 감탄사가 나올 정도로 현대적이지만 동시에 전통적이다. 바로 여기에 바그너의 성공 비결이 숨어 있다. 바그너는 전통과 현대 사이에 다리를 놓은 건축가였다. 서로 떨어져 있는 양쪽을 이어주는 다리처럼 그는 전통과 모던 중에서 어느 것도 포기하지 않았다. 바그너의 혁신은 전통을 버리지 않으면서도 기능에 충실한 설계였다. 그의 새로운 전통은 빈이라는 세련된 도시에 가장 잘 어울리면서도 당대인의 공감을 얻을 수 있는 형태와 재료였다.

만약 바그너가 바우하우스의 건축가 발터 그로피우스나 미스 반데어로에처럼 누가 봐도 현대적이고 혁신적인 건물을 설계했다면 어떻게 되었을까? 절대로 공모전에서 당선되지 못했을 것이다. 바그너가 우체국 저축은행이라는 대기업의 사옥을 수주할 수 있었던 것은 그가 현대성을 추구하면서도 전통을 버리지 않은 영리한 건축가였기 때문이다.

포스트슈파르카세 의자도 마찬가지다. 토네트 사의 대량 생산 시스템을 기반으로 만들어낸 바그너의 의자는 분명히 혁신적이다. 등받이와 뒷다리가 일체형이며 앞다리 두 개는 팔걸이와 바로 이어진다. 하지만 포스트슈파르카세 의자의 혁신은 결코 겉으로 드러나지 않는다. 언뜻 보면 육중한 마호가니에 청동 장식을 단 흔한 19세기 의자처럼 보이기 때문이다.

느낌도 사뭇 다르다. 유행을 앞서가는 듯한 파격은 보이지 않는다. 대신에 강산이 변해도 끄덕하지 않을 듯한 안정적인 부와 가진 것을 과시하지 않는 겸손함이 느껴진다. 세기말의 빈 시민들이 전통과 과

▲ 제체시온 건물.

거를 부정하는 저서를 낸 바그너의 일탈을 받아들일 수 있었던 것은 그의 결과물이 동시대 빈의 정서와 맞닿아 있었기 때문이다.

면직물 사업으로 부를 일군 츠바이크의 아버지는 부자였음에도 한 평생 수입 시가 대신 담배전매공사에서 만든 필터 없는 담배 트라부코^{trabucco}를 피웠다. 황제인 프란츠 요제프 1세도 마찬가지였다. 그는 궁전을 방문한 고관대작에게는 아바나산 시가를 권했지만, 정작 본인은 버지니아^{virginia} 같은 값싼 일반 담배를 애용했다. 전통적인 교육을 받고 자라난 그들은 실생활에서 더없이 검소하고 보수적이었다. 그럼에도 예술과 문화에 대해서는 열린 자세를 견지했다. 츠바이크의 아버지가 바이올린을 연주하고 영국 잡지를 구독한 것처럼 프란츠 요제프 1세는 비록 스스로는 좋아하진 않았지만 기존의 미술 운

▲ 제체시온 전시를 알리는 포스터. 서체와 디자인에서 예사롭지 않은 감각을 느낄 수 있다.
페르디난트 안드리, 〈제26회 제체시온 전시 포스터〉, 1906년.

동에 반기를 든 제체시온 멤버들에게 그들의 꿈을 구현할 수 있는 건물을 지을 땅을 제공했다. 그 자리에 들어선 것이 오늘날 빈의 상징물 중 하나인 제체시온 건물이다.

세기말의 빈에서는 부유한 사업가가 이름도 채 알려지지 않은 병아리 건축가나 예술가에게 작품을 주문하는 일이 흔했다. 사업가 후고 슈타이너Hugo Steiner는 제체시온 건물을 설계한 젊은 건축가 아돌프 로스에게 별장 설계를 의뢰했다. 링슈트라세의 호화 아파트에 살았던 기업가들은 신진 작가인 구스타프 클림트에게 초상화를 주문했다. 클림트의 그림 〈유디트〉의 주인공인 아델레 블로흐-바우어Adele Bloche-Bauer는 부유한 유대인 가문 출신이었고, 남편인 페르디난트 블로흐-바우어 역시 신문 지상에 이름이 오르내린 유대인 은행가이자 설탕 산업으로 돈을 번 거부였다. 또 다른 초상화의 주인공인 프리차 리들러Fritza Riedler는 엔지니어이자 교수인 남편을 둔 엘리트 집안 출신이었다.

세기말의 빈을 살았던 그들은 빚을 내서 무리하게 사업을 확장하기보다 건실하게 사업을 쌓아 올렸고, 보석과 모피로 사치를 부리기보다 예술가들을 후원했다. 그 어떤 유럽의 부르주아보다도 보수적인 가치관을 가지고 있었지만 동시에 문명의 발전을 믿었다.

1911년에 오토 바그너는 도시 건축 이론을 집대성한 저서 『대도시Die Groszstadt』를 출간했다. 이 책에서 바그너가 펼쳐놓은 대도시는 도로와 트램, 기찻길을 따라 끝없이 확장되는 살아 있는 생명체다. 공원과 학교, 놀이터와 교회, 시장과 극장……. 바그너의 대도시는 현대인

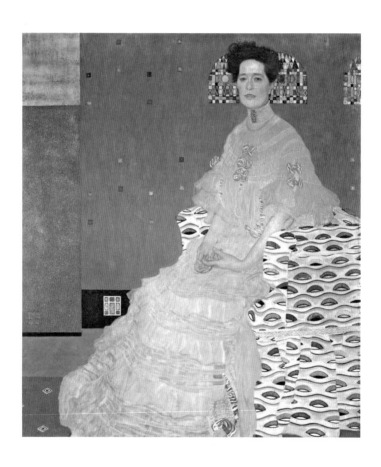

▲ 초상화의 주인공인 프리차 리들러는 전형적인 엘리트 집안의 여인이었다.
구스타프 클림트, 〈프리차 리들러의 초상화〉, 1906년.

의 안락과 욕망을 위한 모든 장치를 제공한다. 그곳은 모든 문화가 태어나는 곳이자 모두의 즐거움이 꽃피는 곳이다. 바그너에게 그 도시의 이름은 '빈'이었다.

그리고 70세의 바그너가 이런 즐거운 꿈을 꾸는 동안 빈의 또 다른 한켠에는 이제 막 도착해 동경과 선망에 가득 찬 눈으로 도시를 예찬한 한 젊은이가 있었다. 아침부터 밤까지 빈의 거리를 뛰어다니며 건물들을 스케치한 이 젊은이는 빈을 천일야화 같은 도시라고 일기장에 적었다. 그의 이름은 바로 30년 후 승자로서 빈을 무너뜨릴 아돌프 히틀러였다.

자전거, 의자가 되다

마르셀 브로이어의 바실리 체어

3

마르셀 브로이어의 청춘

4월의 데사우, 베를린에서 자동차로 두어 시간 떨어진 이 작은 소도시에서 겨울은 칭얼거리는 어린애처럼 지루하게 이어지며 좀처럼 봄에게 자리를 비켜주지 않았다. 이제 막 바이마르에서 데사우로 이전한 바우하우스 학교의 목공 공방 담당자로 부임한 마르셀 브로이어Marcel Breuer는 자전거에 올랐다. 탄탄한 근육을 부지런히 움직여 페달을 밟자 주변의 풍경이 서서히 바뀌었다. 코끝을 쩡하게 울리는 찬 바람을 가르며 그는 데사우 시내를 벗어나 엘베 강을 따라 늘어선 자작나무 오솔길을 내달렸다.

마르셀 브로이어의 바실리 체어Wassily chair에는 몇 가지 태그가 붙는다. 자전거, 바우하우스, 양차 세계대전, 전후 세대, 자동차, 심리스 강관…… 바실리 체어를 이해하는 데 키포인트라 할 만한 이 태그들 중에서 가장 중요한 것은 자전거와 바우하우스다.

마르셀 브로이어는 바우하우스의 첫 세대 졸업생이었다. 1925년 바우하우스의 교장 발터 그로피우스는 바우하우스를 바이마르에서 데사우로 이전하면서 브로이어를 비롯해 요제프 알베르스Josepf Albers, 헤르베르트 바이어Herbert Bayer, 히네르크 셰퍼Hinnerk Scheper, 주스트 슈미트Joost Schmidt 등의 졸업생에게 공방의 담당자 자리를 제안했다. 당시 파리의 건축사 사무실에서 일하고 있던 마르셀 브로이어는 발터 그로피우스의 제안에 두 번 생각해볼 것도 없이 바우하우스로 돌아

왔다. 그해 4월 데사우에 도착하자마자 그는 가장 먼저 아들러Adler●
사의 자전거를 주문했다. 스물세 살이 되어서야 만난 그의 생애 첫 자
전거였다.

유럽의 역사에서 마르셀 브로이어 세대는 양차 세계대전을 다 겪
은 세대다. 막 유년기를 벗어날 쯤에 제1차 세계대전이 닥쳤고, 가정
을 꾸려 이제 좀 안정되었다 싶은 사십 대에 제2차 세계대전을 겪었
다. 뺨 맞고 돌아서니 뺑소니차에 치이는 격이랄까, 뭐 이런 삶이 있
나 싶은 세대다. 다행이라면 양차 세계대전 사이에 마치 샌드위치 속
의 햄처럼 끼어 있는 1920년대와 1930년대에 청춘을 보낼 수 있었다
는 것이다. 재즈에 맞춰 미친 듯이 춤을 추고 고래고래 소리를 지르며
전쟁으로 쌓인 울분과 살아 있다는 안도감을 느꼈던 시대, 마르셀 브
로이어는 짧아서 더 찬란했던 그의 청춘을 자전거로 가로질렀다.

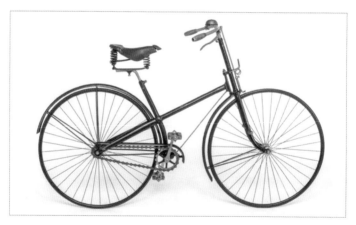

▲ 20세기 초반의 아들러 자전거 모델.

● 아들러 사는 독일의 자동차, 오토바이 제조업체로 자전거도 만들었다. 1900년부터 1957년까지
 운영되었다. 아들러는 독일어로 '독수리'라는 뜻이다.

불온한 자전거

마르셀 브로이어가 스물세 살이나 되어서야 자신만의 자전거를 가질 수 있었던 데에는 그럴 만한 이유가 있었다. 1902년생인 그가 헝가리의 페치Pécs가 아니라 프랑스나 영국에서 태어났더라면 자전거를 타면서 십 대 시절을 보낼 수 있었을지도 모르겠다. 19세기 후반에 이미 백만 대의 자전거가 보급된 영국이나 프랑스에 비해 오스트리아-헝가리 제국과 프로이센에서는 자전거를 좀체 보기 어려웠다. 브로이어가 걸음마를 시작할 즈음 자전거는 공산당의 빨간 깃발처럼 눈에 띄는 불온한 사상의 상징이었다. 노조를 비롯한 노동자들의 권익 단체를 일체 금지한 비스마르크의 반反사회주의 법이 1890년에 폐지되긴 했지만, 여전히 '동맹'이나 '연대'라는 이름의 단체 활동은 금지되고 있었다.

상황이 이러하니 1896년 오펜바흐암마인에서 결성된 '자전거를 타는 노동자 연대$^{Arbeiter-Radfahrerbund\ Solidarität}$'는 그 이름만으로도 위험 세력이라는 딱지가 붙었다. 자전거를 타는 여타의 모임들이 보수적이고 민족주의적인 성향을 띤 중산층의 사교 스포츠 클럽인 데 반해 '자전거를 타는 노동자 연대'는 이름 그대로 중고 자전거라도 살 수 있는 노동자들이 주요

▲ 자전거를 타는 노동자 연대의 회원 수첩.

멤버였다. 마침 유럽의 다른 나라에서 한창 자전거가 보급되기 시작할 무렵이었고, '자전거 경주'라는 새로운 스포츠가 연일 신문 지상을 장식했다. 자전거 붐을 타고 연대에 가입하는 노동자들이 기하급수적으로 늘면서 점차 '자전거를 타는 노동자 연대'는 노동운동이나 계급투쟁에 지향점을 둔 정치 단체로 자라났다. 이들은 자전거를 타고 검문을 피해 쏜살같이 도망치며 노동자의 권익을 외치는 팸플릿을 다량으로 뿌렸다. 또한 자전거를 타고 수월하게 다른 지방을 넘나들며 대규모 집회를 가지기도 했다.

제1차 세계대전이 발발하기 직전에 이르러서 '자전거를 타는 노동자 연대'는 가입자 수만 15만 명을 헤아렸다. 이 조직이 급성장하자 결국 독일 내에서 자전거를 금지하는 법령이 제정되었다. 강인한 군대와 경찰, 촘촘한 행정력으로 독일 제국을 장악하고자 한 황제 빌헬름 2세를 위시한 지도층에게 자전거는 불온한 생각을 전파하는 위험한 도구였다.

게다가 자전거용 복장인 개량된 짧은 치마나 치마 아래에 받쳐 입는 바지인 블루머를 입고 다리를 드러낸 충격적인 복장의 여자들이나 도통 격식이라고는 차리지 않은 캡 모자를 쓴 남자들은 보수적인 독일 제국에서 연일 가십의 대상이었다. 그래서 제1차 세계대전 이전까지 독일 제국에서 검문을 걱정하지 않고 자전거를 탈 수 있는 이들은 경찰이나 군인, 우체부, 까탈스럽게 멤버를 선별하는 고급 스포츠클럽에 가입한 소수의 부유층뿐이었다.

희망의 바우하우스로

마르셀 브로이어는 치과 기공사인 아버지 덕분에 물질적으로 부족하지 않은 안정적인 중산층 가정에서 성장했다. 그의 부모는 둘 다 유대인이었지만 종교적이고 전통적인 부류와는 거리가 멀었고 비록 영어를 할 줄 몰랐지만 유럽과 미국 전역에서 널리 읽힌 영문 잡지 『더 스튜디오』를 구독할 정도로 최신 예술과 건축 문화에 남다른 관심을 보였다.

이런 집안 분위기에서 성장했기에 브로이어는 일찌감치 미술과 건축으로 자신의 진로를 결정했다. 그리고 마침내 1920년에 장학금을 받고 빈 미술 아카데미에 입학했다. 그러나 본격적인 미술 공부를 할 수 있다는 꿈을 안고 고향 페치를 떠나 대도시 빈에 입성한 열여덟 살의 소년에게 빈 미술 아카데미는 쓰디쓴 실망감만 안겨주었다.

앞서 보았듯이 빈은 오토 바그너, 요제프 마리아 올브리히Josef Maria Olbrich, 클림트 등 모던 정신을 조형적으로 표현한 신건축과 예술, 그리고 공예 혁신 운동인 '빈 공방'이 탄생한 도시였다. 하지만 그것은 한 세기가 바뀌는 1900년 전후의 일이었다. 브로이어가 빈에 막 도착했을 때는 제1차 세계대전의 패배로 오스트리아-헝가리 제국이 해체된 때로, 패전국인 오스트리아의 빈에서 모더니스트들의 영광은 이미 옛날이야기였다. 게다가 19세기나 20세기나 하등 다를 바 없이 빈 미술 아카데미에서 배우는 것은 여전히 티치아노, 렘브란트, 루벤스의 고전 미학 이론이었다. 조각이나 회화가 공예나 건축보다 한 단

계 높은 예술이라는 고루한 믿음 역시 여전했고, 일체의 새로운 조류를 거부하는 답답하고 보수적인 분위기가 팽배했다.

입학하자마자 두 달 만에 빈 미술 아카데미에 마음을 접고 방황하던 마르셀 브로이어에게 동향의 건축가 프레드 포르바Fred Forbát는 바우하우스라는 실험적인 학교의 네 장짜리 브로슈어를 건네준다. 거기에는 "장인으로 돌아가라"라는 바우하우스의 선언과 함께 라이오넬 파이닝거의 〈대성당〉 목판화가 실려 있었다. 브로이어가 바우하우스에 대해 아는 것이라곤 이 브로슈어가 전부였지만, 그는 그 길로 바이마르로 달려가 바우하우스에 입학했다. 당시 바우하우스는 개교한 지 일 년이 채 되지 않은 신생 학교였다.

▲ 바우하우스라는 이름은 중세 석공들의 길드에서 유래했다.
장 푸케, 〈사원 건설〉, 채색 삽화, 1470년.

바우하우스라니?

바우하우스라니? 통상 무슨무슨 아카데미쯤은 되어야 권위 있는 미술 학교로 인정받던 시절에 바우하우스는 그 이름부터 매우 특이한 학교였다. 초대 교장인 발터 그로피우스가 직접 작명한 바우하우스라는 학교 명칭은 중세 시대에 성당을 짓던 석공과 건축가들의 길드인 바우휘텐Bauhütten에서 유래했다. 이름만 색다

른 것이 아니라 바우하우스는 공예 직업 학교인 바이마르 작센 대공 미술학교와 바이마르 미술 아카데미가 합쳐진 당시 독일 유일의 복합 미술 교육 기관이었다.

▲ 바우하우스의 교장 발터 그로우피스.

사실 산업 디자인의 혁신을 주창하며 당대 기술의 발전과 발맞추어가는 미술을 지지했던 전쟁 전의 발터 그로피우스라면 스스로가 교장으로 재직할 학교에 중세 시대의 석공 길드에서 유래한 이름을 붙인다는 건 상상조차 못 할 일이었을 것이다. 제1차 세계대전이 발발하기 전 그로피우스는 '기계와 기술을 품은 미술'이라는 기치를 내걸고 산업 생산품에 아름다움을 도입하고자 결성한 예술가 단체인 베르크분트Werkbund, 즉 '독일 공예가 연맹'의 주요 멤버였다.

베르크분트의 정신을 직관적으로 보여주는 것은 1914년 쾰른에서 열린 베르크분트 전시에 맞춰 세운 유리 돔이다. 오로지 유리와 철근으로만 지어진 이 거대한 건축물은 계단조차 유리블록을 쌓아 만들었다. 당시의 최첨단 산업 생산품인 유리블록과 철근이 아니었다면 실현될 수 없는 그야말로 신문물이었다. 햇볕을 받아 무지개처럼 빛나는 색색의 유리 돔을 본 사람이라면 누구나 기술과 산업이 가져다준 새로운 아름다움과 풍요에 감탄할 수밖에 없었다.

건축가이기는 하나 산업 디자인에도 관심이 많았던 발터 그로피

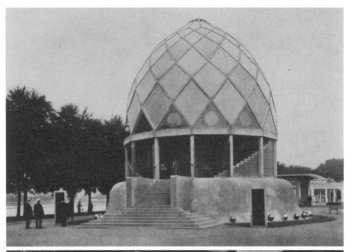

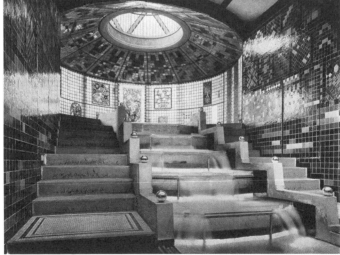

▲ 1914년 쾰른에서 열린 베르크분트 전시에서 선보인 유리 돔은 '기계와 기술을 품은 미술'이라는
베르크분트의 정신을 직관적으로 보여주었다.

우스는 1908년부터 1910년까지 아에 게AEG의 아트 디렉터인 페터 베렌스Peter Behrens의 사무실에서 일했다. 아에게는 조명이나 전화기, 선풍기, 전기 주전자 같은 가정용 신식 전자 제품을 만드는 회사로, 페터는 세계에서 처음으로 CICorporate Identity 개념을 도입해 지금까지도 산업 디자인의 전설로 남아 있는 아에게의 로고부터 산업 제품과 카탈로그, 심지어 공장까지 모든 것을 일관된 콘셉트로 디자인

▲ 발터 그로우피스의 멘토였던 페터 베렌스, 1913년경.

한 걸출한 인물이었다. 당시 젊은 건축가와 디자이너들에게 페터 베렌스는 멘토나 다름없었는데 그로피우스가 그의 밑에서 일하던 시절에 함께 작업한 동료들 중엔 루트비히 미스 반데어로에와 르코르뷔지에가 있었다.

순수한 예술 공동체를 위하여

하지만 전쟁은 기술과 산업의 발전에 걸맞은 건축과 미술을 추구했던 발터 그로피우스를 송두리째 바꾸어놓았다. 그는 제1차 세계대전 때 기병 장교로 서부전선에서 복무하다 부상당했고 철십자 훈장을 두 번이나 받았지만 자신의 두 눈으로 똑똑히 목도한 전쟁의 참

페터 베렌스가 아트 디렉터로 일했던 아에게는 세계 최초로 CI 개념을 도입해 산업 디자인계의 전설로 남았다.

▲ 페터 베렌스가 디자인한 아에게 전구 포스터와 로고.

▼ 페터 베렌스가 디자인해 공전의 히트를 기록한 아에게 선풍기, 1908년. 아직까지도 빈티지 마켓에서 인기 있는 디자인이다.

상에서 자유롭지 못했다. 비단 그로피우스만 그랬던 것은 아니다. 전쟁에 참여했던 독일 제국의 병사들 모두 마찬가지였다.

바우하우스가 설립된 1919년은 프로이센 제국이 무너지고 동시에 바이마르 공화국이 출범한 해이다. 당시 바이마르 공화국의 분위기는 '모든 가치의 전복'이라는 니체의 유명한 문구로 요약할 수 있다. 아프리카까지 뻗어나간 광대한 식민지와 증기기관, 기차, 첨단 기술의 발명, 유럽 어느 나라도 부럽지 않은 산업의 발달에도 불구하고 독일은 패배했다. 근대인들이 생애 처음으로 경험한 세계대전은 모든 것을 바꾸어놓았고, 패전과 함께 세상은 미친 듯이 요동쳤다. 강력한 독일 제국의 꿈과 영원히 무너지지 않을 것 같던 제정은 사라졌다. 누구나 존경해 마지않는 비스마르크의 동상이 산산조각 났다. 뒤에

▲ 1918년 11월 10일 베를린에서 바이마르 공화국의 수립을 선포하고 있다.

남은 것은 막대한 전쟁 배상금과 폐허가 된 국토뿐이었다. 러시아에서는 사회 변혁의 상징인 볼셰비키 혁명이 일어났다. 그야말로 교과서에서 배운 모든 가치들이 하루아침에 짓밟히고 무너지는 시대였다. 아무리 발버둥 쳐도 거대한 변화의 흐름 앞에서 개인은 한없이 무력하기만 했다.

전쟁 이후 독일의 젊은이들은, 뿌리내릴 땅을 버리고 과거로 가는 다리를 불태웠다고 쓸쓸히 증언한 니체와 허무주의에 마음을 던졌다. 종말론적인 세계관과 유럽 문명의 몰락을 예고한 오스발트 슈펭글러Oswald Spengler의 『서구의 몰락Der Untergang des Abendlandes』은 베스트셀러로 등극했다. 바이마르 공화국이 출범하면서 민주주의가 찾아왔지만 사회 전반을 뒤덮은 좌절과 불안의 먹구름을 걷어낼 수는 없었다.

오늘날 바우하우스는 기능주의의 산실로 알려져 있지만 바우하우스의 설립 초기에 발터 그로피우스가 꿈꾼 것은 그 어떤 사상이나 특정 미술 운동이 아니라 기존 사회의 가치관에 물들지 않은 새로운 조직이었다. 전쟁을 겪은 발터 그로피우스에게 유토피아는 미술과 공예를 차별하지 않는 자유롭고 순수한 예술 공동체였다. 어디로 가야 하는지 특정한 방향은 알 수 없지만 과거와는 다른 새로운 가치를 추구하는 것! 바우하우스는 반드시 가야만 하는 그 어떤 이상을 향한 발터 그로피우스의 실험실이었다.

기상천외한 학교, 바우하우스

비단 이름만 그랬던 것이 아니라 바우하우스는 여러모로 파격적인 학교였다. 바우하우스는 여타의 미술학교처럼 경쟁 시험으로 학생을 선발하지 않았다. 대신 자신의 작업물을 꼼꼼하게 정리한 포트폴리오, 이력서, 재정 보증서, 건강 증명서를 제출해야 했고 교장 그로피우스의 면접을 거쳐야 했다. 이렇게 해서 한 해에 대략 1백 명의 학생을 선발했는데, 절반 이상이 첫해에 일반 미술 수업에서 나가떨어졌다.

바우하우스 학생들은 6개월 동안 요하네스 이텐^{Johannes Itten}, 바실리 칸딘스키, 파울 클레가 주관하는 일반 미술 수업을 받은 뒤 목공, 금속, 텍스타일 등으로 나누어진 공방에서 세부 전공 수업을 받았다. 1920년에 입학한 마르셀 브로이어 역시 마찬가지였다. 조형, 색채, 미술사, 데생을 두루 배우는 일반 미술 수업이 전무하다시피 한 시대에 요하네스 이텐의 수업은 파격 그 자체였다.

"아직 졸고 있는 것 같으니 모두들 일어나도록 하세요. 머리를 돌려 봐요. 자, 이렇게! 팔을 젓고 무릎을 굽혀요!"

요하네스 이텐은 미술학교에는 전혀 어울리지 않는 체조와 명상으로 수업을 시작했고, 석고상 대신에 돌멩이나 나뭇잎을 모아 데생하도록 했다. 사물의 형태와 색깔, 재질을 관찰해 대조하고 비교하면서 자연스럽게 시각을 훈련하는 수업이 일반화된 오늘날에는 별다를 게 없는 방식이지만 당시로서는 듣도 보도 못한 기묘한 수업이었다. 황당한 나머지 실망감을 품고 학교를 떠나는 이들도 많았다. 하지만

▲ 파격적인 수업을 펼친 요하네스 이텐.

바우하우스의 이 파격적인 교육 방식은 일반 미술 수업을 거쳐 세부 전공을 선택하도록 하는 오늘날 미술학교의 전형적인 커리큘럼의 바탕이 되었다.

바우하우스의 특징 중 하나는 석공들의 길드에서 유래한 이름답게 철저히 공방이 중심을 이루는 실기 위주의 학교였다는 점이다. 일반 미술 수업을 통과한 학생들은 요즘 미술대학으로 말하자면 세부 전공에 해당하는 공방을 선택하게 된다. 금속, 도자기, 목공, 텍스타일, 유리, 벽화, 연극으로 나누어진 공방 중에서 마르셀 브로이어는 목공 공방을 선택했다. 마르셀 브로이어가 건축가였기 때문에 으레 바우하우스의 건축 공방을 졸업했다고 짐작하기 쉽다. 하지만 바우하우스에 건축 공방이 생긴 것은 1927년으로 마르셀 브로이어가 입학한 지 7년이 지나서였다. 각 공방마다 실기를 가르치는 선생님과 이론과 스타일을 가르치는 선생님을 둘씩 두었는데 당시 목공 공방은 요하네스 이텐과 요제프 자크만Josef Zachmann이 이끌고 있었다. 같은 공방의 지붕 아래에서 기술을 터득하는 교육 방식 때문에 바우하우스에서 선생과 학생은 장인과 도제의 관계에 가까웠다.

바우하우스는 또한 학교 브랜드라고 할 수 있는 '바우하우스 에디션'을 만들어 학생과 선생이 함께 디자인하고 만들어낸 제품을 전시

1925 바실리 체어

© Bauhaus-Archiv Berlin

▲ 1928년경 바우하우스의 목공 공방 학생들이 아침 식사 후 강의실에서 휴식을 취하고 있는 모습.
 "바우하우스 공방은 동시대적이며 시리즈로 대량 생산이 가능한 가구 모델을 끊임없이 만들어내
는 실험실이다."(당시 바우하우스 학생의 인터뷰, 예닌 피들러·페터 파이어아벤트, 『바우하우스』)
로테 게르손-콜라인Lotte Gerson-Collein, 〈바우하우스 목공 공방〉, 1928년경.

1921년에 탄생한, 마르셀 브로이어의 학생 시절 작품 중에서 가장 앞서는 '로맨틱 체어'. 아프리카 예술품의 영향을 또렷이 느낄 수 있다.

1921년 중반에 아르테코풍의 천으로 등받이와 시트를 마감해 만든 의자에서 왁스 코팅 면사로 등받이와 팔걸이, 시트를 대신한 바실리 체어의 탄생을 예감할 수 있다.

1924년의 이른바 '각목 의자'. 산업 재료인 각목을 조합해 가장 능률적으로 생산할 수 있도록 디자인했다. 자전거 강관을 사용한 바실리 체어의 아이디어가 어디서 왔는지를 짐작케 한다.

1925년의 바실리 체어. 마르셀 브로이어가 최초로 상업화에 성공한 모델이다.

원래 이 포스터에는 "매해 조금씩 나아져서 결국에는 탄력 있는 공기층 위에 앉게 될 것이다"라는 마르셀 브로이어의 다짐이 적혀 있었다. 그리고 이 말은 뒷다리를 없앤 캔틸레버 의자인 B32로 실현되었다.

B32

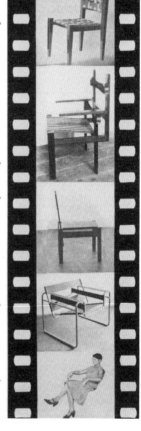

▲ 마르셀 브로이어는 1926년에 필름 형식으로 바우하우스에서 제작한, 자신의 작품을 홍보하는 포스터를 만들었다.
마르셀 브로이어, 〈바우하우스 필름〉, 1926년.

해서 팔거나 외부 산업 공장과의 협업을 장려했다. 요즘으로 치면 '산학 협동' 디자인 프로젝트인 셈이다.

오늘날 바우하우스 디자인이라고 알려진 제품의 대다수는 이렇게 '바우하우스 에디션'으로 출시되었던 제품이다. 바우하우스 팬들 사이에서 널리 알려진 바겐펠트 램프^{wagenfeld lamp} WG24는 대표적인 바우하우스 에디션이다. 그러나 바우하우스 에디션이 대중적으로 인기를 얻기 시작한 것은 1970년대 이후로 바겐펠트 램프 역시 1980년대 초 독일의 조명 제작 회사인 테크노루멘^{Tecnolumen}에서 생산하기 이전까지는 거의 알려지지 않았다.

바우하우스라는 학교가 존재하던 시절 '바우하우스 에디션'은 학생들의 작품전 수준을 넘지 못했다. 가장 성공한 제품이 마르셀 브로이어의 '아기 의자^{children's chair}'인데 기껏해야 2백여 개를 파는 데 그쳤다. 브로이어는 아기 의자 외에도 1923년에 열린 바우하우스 전시에서 여러 가구를 디자인하며 산업 디자인에 대한 감각을 익혔다. 건축가이면서도 동시에 가구 디자이너로 알려지게 된 그의 이력은 바로 여기에서 출발한 것이다.

청춘의 공동체

발터 그로피우스의 의도대로 바우하우스는 실상 학교라기보다 공동체에 가까웠다. 요즘에는 유럽식 교육이라고 하면 자유 교육을 떠

올리지만 사실 20세기 초반 유럽의 교육 방식은 일사불란한 군대식이었다. 교실에서 교사의 권위는 절대적이었고 체벌은 일반적인 관행이었다. 반면 바우하우스에서는 교사와 학생의 경계가 희미했다.

학생들은 학교운영위원회에도 참석했을 뿐 아니라 자유롭게 동아리를 만들고 단체 행동을 할 수 있었다. 전쟁 직후라 제대로 된 단독 건물도 없이 예전의 미술 아카데미와 공예 학교 귀퉁이를 빌려 쓰는 신세였지만(게다가 건물의 일부분은 바이마르 공화국 수비대가 사용하고 있었다), 학생들에게 바우하우스는 더없이 소중한 안식처였다. 수업이 없을 때면 학생과 교사들은 바이마르 시에서 나누어준 귀퉁이 땅에 채소 농사를 지어 급식소를 운영했다. 아침과 점심의 빵 값이 다를 정도로 극심한 인플레이션이 닥쳐 기본 생활용품조차 구하기 어려워지자 그로피우스는 공장에 남아 있는 재고를 수소문해 학생들에게 신발과 옷을 나누어주었다.

남루하고 가난한 생활이었지만 바우하우스에는 들끓는 청춘이 있었다. 봄이면 색색의 종이로 만든 초롱을 들고 교사들의 집을 방문하는 초롱 축제가 열렸다. 기상천외한 동물과 해괴한 유령부터 별과 달, 태양 모양의 초롱이 바이마르 언덕을 수놓았다. 여름에는 연등 축제가 펼쳐졌고 가을이면 연을 날렸다. 크리스마스에는 바우하우스의 모든 구성원들이 한자리에 모여 다 같이 장식을 만들어 달고 식사를 함께 했으며 그로피우스가 나눠준 선물을 받았다.

이외에도 학생들은 매달 바이마르 시내에서 좀 떨어져 있는 여인숙 일름슐뢰스헨Ilmschlößchen에서 야단법석을 떨며 가면무도회를 열었

▲ 1923년 당시 학생이던 마르셀 브로이어가 디자인한 바우하우스 무도회 포스터.
 마르셀 브로이어, 〈일름슐뢰스헨 무도회 포스터〉, 1923년.

▲ 그로피우스에 이어 바우하우스의 제2대 교장에 취임한 스위스의 건축가 하네스 마이어의 초상과
 바우하우스.
 쿠르트 크란츠Kurt Kranz, 〈바우하우스의 초상〉, 1930년.

다. 학생들이 조직한 밴드가 재즈를 연주했고 직접 장식을 만들어 단 엉뚱하고 기발한 무도회장에는 가면을 쓴 젊은이들로 발 디딜 틈이 없었다. 보수적인 바이마르의 분위기에도 불구하고 학생들은 알몸으로 숲을 산책하고, 남녀를 가리지 않고 당당하게 어울렸다. 이후 데사우에서 정기적으로 열리게 될 '바우하우스 축제'의 시작이었다.

어느 날은 바이마르 시내의 상징이라 할 수 있는 카를 알렉산더^{Karl} ^{Alexander} 대공(바우하우스의 전신인 미술 아카데미의 설립자)의 기마상에 색칠하는 장난을 치는 바람에 경찰까지 출동하는 등 바우하우스에서는 사건 사고가 끊이지 않았다. 바이마르 시민들은 이 요란하고 눈에 띄는 바우하우스 학생들을 '바우하우지엔'이라고 불렀다. 바우하우지엔은 경계심과 경멸이 담긴 이름이었지만 동시에 바우하우스를 바우하우스답게 만드는 자유와 열정, 불꽃 튀는 에너지를 가리키는 말이기도 했다. 지금도 그렇지만 이런 떠들썩한 학교를 바라보는 주위의 시선은 결코 곱지 않았다. 때마침 바이마르 시가 있는 튀링겐^{Thüringen} 지방에 극우 민족주의가 득세하면서 바우하우스는 결국 데사우로 이전하게 된다.

1925년 데사우

1925년 바우하우스가 이전한 데사우는 독일에서 몇 손가락 안에 꼽히는 신흥 산업 도시였다. 당시 독일에서 가장 앞서가는 비행기 제

작사인 융커스^{Junkers & Co.}를 비롯해 오늘날까지 필름 회사로 유명한 아그파^{Agfa}와 각종 화학, 철강 공장이 데사우에 자리 잡고 있었다.

한가로이 시내를 거닐고 있으면 당시 독일의 어느 도시에서도 보기 어려운 비행기가 종종 하늘을 가로질렀다. 융커스 항공기의 새 모델이 시험비행에 나서는 날이면 데사우 시민들은 소풍을 나가 시험비행을 구경했다. 저녁 무렵이면 융커스의 엔진 공장에서 최신 기술을 다루는 젊은 항공 엔지니어들과 철을 녹이고 제련하는 데 이골이 난 늙수그레한 노동자들이 너나없이 어울렸다. 융커스는 제2차 세계대전 때 독일 공군의 주요한 비행기 제작사였는데 그 때문에 후에 데사우는 영국군의 집중 공습을 받아 초토화된다.

데사우는 1919년 발터 그로피우스가 바우하우스 학교를 처음 설립한 바이마르와는 여러모로 달랐다. 바이마르가 보수적이고 안정적

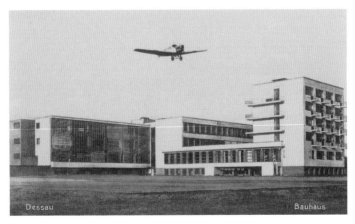

▲ 데사우의 바우하우스 건물. 바우하우스는 아직도 건재하다.

1925 바실리 체어

인 도시인 반면에 데사우는 서로 다른 배경을 가진 노동자들과 엔지니어들이 어우러져 부글부글 끓는 수프처럼 활기와 현장감이 넘치는 젊은 공업 도시였다.

이처럼 데사우를 후끈 달아오르게 한 열기는 화폐 개혁의 단행으로 기나긴 인플레이션에 종지부를 찍으면서 시작되었다. 전쟁 직후 극심한 경제난에 빠진 독일이 전쟁 배상금을 지불하지 못해 프랑스와 갈등을 빚자, 미국과 영국이 중재에 나섰고 1924년에 미국의 재무장관 찰스 도스가 제출한 도스 안Dawes Plan이 연합국과 바이마르 공화국 간에 승인되었다. 도스 안이 실시되면서 독일은 일단 전쟁 배상금의 부담을 덜었고, 미국에서 8억 마르크의 차관을 들여오는 등 경기 회복의 시동을 걸었다. 오펠Opel이나 뒤르코프Dürkopp, VAWVereinigte Aluminium-Werke 알루미늄 회사 같은, 오늘날까지도 독일 경제를 지탱하는 산업 회사들이 기지개를 켜기 시작했다.

마르셀 브로이어의 자전거를 만든 아들러 사 역시 마찬가지였다. 아들러 사는 1920년대 중반 이후부터 본격적으로 자동차를 대량 생산하는 첨단 회사로 변모했다. 바우하우스가 데사우로 이전한 1925년은 그러니까 모든 것이 무너진 폐허 위에 마침내 새싹이 움트는 시기였던 것이다. 시대의 변화에 부응해 바우하우스 또한 새로운 기치를 내걸었다.

"예술과 테크놀로지의 새로운 융합."

바우하우스 데사우는 기술의 발전을 적극 겨냥으며 기능적인 산업 디자인의 산실로서 새로운 깃발을 올렸다.

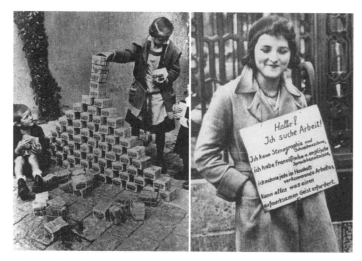

▲ "일자리를 찾아요!" 제1차 세계대전 이후 독일은 실업난과 더불어 화폐 가치가 바닥으로 추락하는 극심한 인플레이션에 시달렸다.

자전거 핸들 같은 의자를 만들 수는 없을까?

"그들은 강철 파이프를 마카로니처럼 휘어지게 할 수 있다고!"

자전거 핸들을 잡을 때마다 마르셀 브로이어는 아들러 자전거 공장을 방문하고 온 친구의 호들갑스러운 감탄사를 떠올렸다. 정말이지 아들러 자전거의 핸들은 '마카로니'나 마찬가지였다. 그의 자전거는 마카로니처럼 가운데가 텅 빈 마네스만Mannesmann 형제의 심리스 강관Seamless Steel Pipe으로 만든 것이었다.

1885년 라인하르트와 막스 마네스만 형제는 일체의 용접과 이음새가 보이지 않는 심리스 강관을 발명해 파이프를 전문으로 생산하

는 마네스만이라는 회사를 세웠는데, 오늘날에도 마네스만은 몇 손가락 안에 꼽히는 파이프 전문 생산 회사다. 이음새가 없기 때문에 매끈하면서도 견고하고 가운데가 텅 비어 있어 가볍기까지 한 마네스만 강관은 비행기, 자동차, 기차, 산업기계, 가스관, 수도 파이프 등 수많은 산업에 새 지평을 열어준 위대한 발명품이었다.

마르셀 브로이어의 바실리 체어가 워낙 유명하기 때문에 흔히 바실리 체어를 금속 의자의 시초라고 생각하지만 사실 20세기 초반에도 금속으로 만든 가구는 이미 널리 유통되고 있었다. 병원 침대나 어린이 침대, 공원 의자 등은 당시 유럽 어디에서나 흔히 볼 수 있는 금속 가구였다. 다만 이 금속 가구들은 강철을 용접해 만든 것으로 부피도 클뿐더러 무게도 엄청났다.

하지만 자전거 핸들은 달랐다. 심리스 강관으로 된 프레임은 날렵하지만 동시에 견고하다. 강관은 토네트의 휨 가공처럼 여러 형태로 구부려 모양을 만들 수 있고 자전거 몸체가 그러하듯 사람의 몸무게를 충분히 감당할 수 있을 정도로 안정적이다. 이 자전거 프레임처럼 공기 중에 떠다니는 듯한 의자를 만들 수는 없을까? 오늘날 모더니즘 가구의 상징으로 꼽히는 마르셀 브로이어의 바실리 체어는 이런 단순한 착상에서 출발했다.

마르셀 브로이어는 당장 이 아이디어를 실현하는 데 착수했지만 심리스 강관을 구하는 일은 생각보다 쉽지 않았다. 우선 아들러 사에 의뢰했지만 상대도 해주지 않았다. 당시 마네스만 강관은 산업용 신소재였고 당연히 가격도 비쌌다. 강관으로 의자를 만들겠다는 생

▲ 심리스 강관을 만들고 있는 20세기 초 마네스만 공장의 작업 풍경.

각은 오늘날로 치면 우주선용 합금을 사용해 의자를 만들겠다는 것만큼이나 어처구니없는 발상이었다. 마르셀 브로이어는 결국 뒤셀도르프에 있는 마네스만 본사와 접촉했는데, 어렵사리 구한 것은 강철파이프가 아니라 두랄루민duralumin 파이프였다. 알루미늄 합금인 두랄루민은 강철에 비해 다루기가 까다롭다. 금속 전문가가 아닌 마르셀 브로이어가 다루기에는 애당초 무리가 있는 소재였기에 당연히 첫 시도는 보기 좋게 실패했다. 결국 초기의 착상대로 자전거용 강관을 다시 구할 수밖에 없었다. 재미있는 점은 강관으로 의자를 만들기 위해 공방에 초빙한 전문가가 다름 아니라 동네 배관공이었다는 사실이다. 생각해보면 배관 파이프를 다루는 데 이력이 난 배관공만큼 강관 전문가가 또 어디 있을까!

가장 논리적이고 가장 기계적인 의자

1925년 봄에 처음 만들어진 바실리 체어의 첫 번째 모델은 여러모로 실망스러웠다. 바실리 체어는 골격을 이루는 프레임과 안장, 등받이, 그리고 팔걸이 역할을 하는 스트랩만으로 이루어진 의자다. 실물이 보존되어 있지 않아 사진으로만 확인할 수 있는 첫 번째 모델은 바실리 체어 특유의 앞면과 뒷면 프레임의 형태나 스트랩 등 언뜻 보기에는 오늘날의 바실리 체어와 비슷하다. 하지만 새싹과 다 자란 나무가 다르듯 세부적으로는 큰 차이가 있다.

우선 골격을 이루는 프레임의 개수부터 다르다. 현재의 바실리 체어는 6개의 프레임으로 구성되어 있다. 앞뒤 프레임과 등받이, 시트 프레임은 모두 강관을 구부려 만든 일체형이기 때문에 전체적으로 물 흐르듯 유연한 인상을 준다.

반면 최초 모델은 9개의 프레임으로 이루어져 있었다. 바닥에 닿아 의자를 지지해주는 앞뒤 프레임의 아랫부분이 독립되어 있는데다 등받이 역시 일체형이 아니었다. 게다가 프레임을 용접해서 접합하는 바람에 마치 감옥소 철창으로 의자를 만든 듯 둔탁하고 무거울 뿐더러 앉기에도 불편해서 고문 의자나 다름없었다. 자전거 핸들처럼 날렵한 의자를 만들고자 한 초기의 착상과는 거리가 멀었던 것이다. 또한 강관을 좀 더 그럴듯하게 보이기 위해 니켈 도금을 입힌 것도 패착이 되고 말았다. 도금 부위가 쉽게 벗겨지는데다 제작비가 크게 상승하는 요인이 되었기 때문이다.

마르셀 브로이어는 이 첫 번째 모델을 공장에서 생산할 수 있는 상업용 모델이라는 뚜렷한 방향성을 가지고 고쳐나갔다. 따로 강철 파이프를 주문하지 않아도 재료를 구하기 쉽도록 자전거 핸들용으로 쓰는 직경 20밀리미터 규격의 표준 파이프를 사용했다. 이음새를 용접하는 대신 나사와 볼트를 사용해 고정시키면서 스프링 같은 강관의 탄력성을 보존할 수 있었고 그 덕분에 조금 더 편안해졌다. 골격을 구성하는 프레임 개수도 줄였다. 각기 두 부위로 나뉘어진 등받이를 일체형 프레임으로 개량하고 앞뒤 프레임의 형태도 다듬었다. 니켈 도금은 더 경제적인 크롬 도금으로 바꾸었다. 스트랩은 말총 대신 군복을 만드는 강하고 질긴 왁스 코팅 면사를 사용했다.

그 결과 바실리 체어는 동시대의 어떤 의자와도 차별화된 독보적인 외관을 가진 의자가 되었다. 수많은 산업 디자인 제품을 일상적으로 접하는 오늘날에도 바실리 체어의 구조는 호기심을 불러일으킨다. 공중 그네처럼 시트는 공중에 떠 있는 듯하고 등받이는 팔걸이에 그냥 걸쳐놓은 듯 보인다. 골격만으로 이루어져 덩어리진 형태가 하나도 없는데다 검정색 스트랩과 은색 강관의 대비가 날카롭게 눈을 찌른다.

1929년부터 토네트 사에서는 바실리 체어를 대량 생산하기 시작했는데, '6킬로그램밖에 되지 않는 세상에서 가장 가벼운 클럽 체어'라는 선전 문구를 달아 출시했다. 하지만 곧 이런 의자를 '클럽 체어'라고 부를 수 있느냐는 비아냥을 들었다. 당시 클럽 체어는 일인용 소파처럼 엉덩이와 등을 지탱하는 탄탄한 쿠션이 달린 편안한 의자의

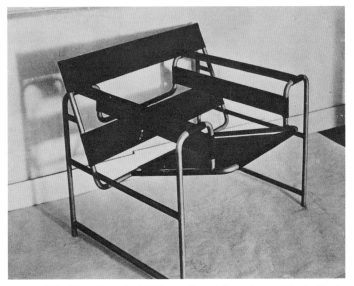

▲ 지금은 사진으로만 남아 있는 바실리 체어의 최초 모델. 오늘날의 바실리 체어와 전체적인 형태는 비슷하지만 세부는 다르다. 우선 일체형으로 되어 있는 현재의 바실리 체어와 달리 앞뒤 프레임이 각각 독립되어 있고 등받이 또한 일체형이 아니다. 나사와 볼트 대신 프레임을 용접해서 이어 붙였기 때문에 전체적으로 매우 딱딱한 인상을 준다.
사진 작자 미상, 〈바실리 체어〉, 1925년경.

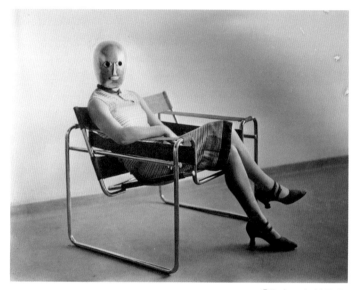

©Bauhaus-Archiv Berlin

▲ 바우하우스의 학생이 당시 바우하우스의 교수였던 오스카 슐레머의 발레 삼부작에 등장하는 가
 면을 쓰고 포즈를 취한 사진. 이 사진에 등장한 바실리 체어는 첫 번째 파이널 버전으로 왼쪽의 사
 진과 비교해보면 우리가 알고 있는 현재의 바실리 체어에 좀 더 가깝다.
 에리히 콘세뮐러Erich Consemüller, 〈바실리 체어와 가면을 쓴 여인〉, 1926년.

대명사였다. 아무리 개량을 거듭했다 한들 기존의 클럽 체어와는 거리가 먼 바실리 체어를 클럽 체어라고 부르는 것은 아이러니 그 자체였던 것이다.

마르셀 브로이어 역시 파격적이라 할 만한 특이한 외관에다 편안하지도 않은 바실리 체어가 상업적으로 성공하리라고는 기대하지 않았다. 안절부절못하며 바실리 체어가 자신이 만든 그 어떤 의자보다 많은 비난을 받을 거라고 고백하기까지 했다. 하지만 1925년에 초기 모델이 나오자마자 바실리 체어는 모더니즘을 지지하는 건축가와 디자이너들 사이에서 열광적인 반응을 불러일으켰다. 어떤 이들은 바실리 체어의 각진 형태를 보고 유럽을 휩쓸고 있던 신진 예술 사조인 큐비즘을 연상했고, 또 어떤 이들은 페르낭 레제의 〈기계적 요소〉 같은 작품을 떠올렸다.

이 의자는 가장 예술적이지 못하지만 가장 논리적인 의자이며, 동시에 가장 편안하지 못한 의자지만 가장 기계적인 의자다.●

마르셀 브로이어의 의도는 편안하고 안락한 의자를 만드는 것이 아니었다. 그의 목적은 기계 산업 시대를 형상화한 의자를 만드는 것이었다.

● 마르셀 브로이어가 설립한 슈탄다르트 뫼벨Standard-Möbel 사에서 1927년에 펴낸 최초의 카탈로그 『브로이어 메탈뫼벨Breuer Metallmöbel』에 수록된 말.

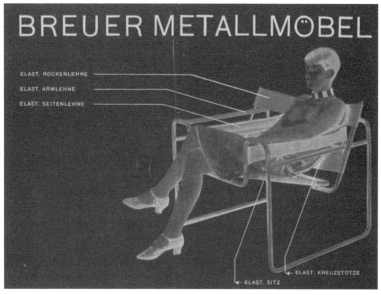

BREUER METALLMÖBEL

ELAST. RÜCKENLEHNE

ELAST. ARMLEHNE

ELAST. SEITENLEHNE

← ELAST. KREUZSTÜTZE

← ELAST. SITZ

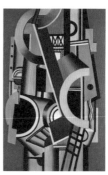

▲ 슈탄다르트 뫼벨 사의 카탈로그 표지. 슈탄다르트 뫼벨은 1926년에 마르셀 브로이어가 강관 의자를 생산하고 판매하기 위해 만든 회사이다. 바실리 체어가 가지고 있는 탄성을 강조했다.
에리히 콘세뮐러, 〈브로이어 메탈뫼벨〉 카탈로그 표지, 1927년.

▼ 기계적인 아름다움을 포착한 페르낭 레제의 작품에서 볼 수 있는 볼트와 나사, 강관 등은 바실리 체어의 핵심 요소이기도 하다.
페르낭 레제, 〈기계적 요소〉, 1924년.

백 년간의 의문

1900년 이후 증기기관이 일반화되면서 기계를 활용한 수많은 공장제 가구와 생활용품이 쏟아져 나왔다. 19세기 내내 루이 15세, 루이 16세, 나폴레옹 1세 스타일 등 과거의 온갖 스타일을 카피한 가구가 등장했지만 그 가구들은 사람이 손으로 깎은 것만큼 정밀하지 않았다. 장식은 조악했고 형태는 고루했다. 그것들은 애당초 장인의 손에 최적화된 모델이었기 때문이다. 기계가 존재하지 않던 시대에 만들어진 그러한 과거의 스타일은 어느 것도 기계를 활용해 대량 생산하는 데에는 적합하지 않았다.

수많은 예술가와 건축가, 사상가들은 산업혁명으로 완전히 바뀌어버린 신시대의 풍속과 생활에 걸맞은 새로운 디자인을 개발하는 데 몰두했다. 산업 시대의 특성을 반영한 고유한 시각언어가 필요하다는 점에는 모두가 동의했지만 구체적인 해법은 제각기 달랐다. 1900년대를 전후해 독일, 오스트리아, 프랑스, 스페인에서는 신예술이라는 이름의 아르누보 운동으로 해답을 찾고자 했다. 아르누보는 흔히 생각하듯이 물결치는 곡선이나 자연에서 본뜬 꽃과 나비 문양으로 대변되는 특징적인 장식이 아니라 산업 시대에 맞는 새로운 아름다움을 찾고자 한 적극적인 몸짓이었다. 에밀 갈레, 빅토르 오르타, 루이 마조렐르, 찰스 레니 매킨토시, 요제프 호프만 등 아르누보의 주역들은 기계를 활용한 공장제 생산품을 디자인하고 복합 주택이나 영구 임대 아파트 등을 설계했다.

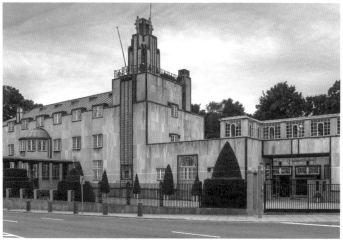

스타일이 전혀 다르지만 둘 다 아르누보에 속하는 작품이다. 아르누보는 특정 장식을 넘어선 신예술 운동이었다.

▲ 빅토르 오르타가 1893년에 지은 '에밀 타셀 저택'의 내부, 브뤼셀.
포도넝쿨과 꽃에서 영감을 받은 유연한 곡선 형태의 디자인에 유리와 철을 주요 재료로 사용했다. 최초의 아르누보 건축물로 손꼽힌다.

▼ 요제프 호프만이 1911년에 백만장자 아돌프 스토클레를 위해 지은 '스토클레 궁전', 브뤼셀.
심지어 같은 브뤼셀에 위치해 있고 아르누보 스타일임에도 불구하고 에밀 타셀의 저택과는 외관상에서 큰 차이를 보인다. 2장에서도 등장한 빈의 미술 개혁 운동인 제체시온의 대표적인 건물이자 빈 공방이 처음으로 실내 인테리어에 참여한 건물이기도 하다.

하지만 아르누보 운동의 한계는 명확했다. 오늘날 아르누보 운동이 특유의 꽃 장식이나 곡선 형태로만 널리 알려진 이유는 아르누보의 주역들 역시 과거의 미의식에서 완전히 탈피하지 못했기 때문이다. 흔히들 공장제 생산품인 에밀 갈레의 아름다운 화병을 수공으로 만든 작품으로 착각하는 것처럼 아르누보 운동은 근본적인 의문에 대한 해답을 찾는 대신에 장식과 곡선에만 지나치게 치중했다. 왜 굳이 조명에 꽃잎 모양의 청동 장식을 달아야 하는가? 침대 머리맡에 기어코 잠자리 날개 문양을 새겨야 하는 이유가 있는가? 아르누보의 주역들은 아르누보를 대표하는 식물 문양과 사물의 형태나 기능 사이에 논리적인 연관성을 제시하지 못했다. 왜 꽃 모양 등받이가 달린 마호가니 의자여야 하는가? 이 꽃 모양 등받이가 의자를 더 편안하게 만들어주는가? 왜 꽃 모양이어야 하는가? 아르누보 예술가들은 이런 의문에 분명하게 답하지 못했던 것이다.

바우하우스의 교장 발터 그로피우스가 몸담았던 베르크분트, 네덜란드를 중심으로 한 데 스테일$^{De\,Stijl}$, 프랑스의 아르데코 등의 공예 혁신 운동이 20세기 초반에 유럽 여기저기에서 일어난 것은 이러한 의문에 대한 답을 찾기 위해서였다.

기계 시대의 미의식

바실리 체어는 19세기 초반부터 근 백 년을 이어져온 이러한 의문

에 대한 마르셀 브로이어의 해답이었다. 앞에서 이야기했듯이 마르셀 브로이어는 바우하우스의 졸업생이자 선생이었다. 오늘날과 거의 다를 바 없는, 하지만 당시로서는 파격적인 미술 교육을 받은 첫 세대인 것이다. 바우하우스의 아이가 내놓은 해답은 그래서 전통적인 교육을 받은 그 누구의 답안지와도 달랐다. 단순히 형태를 바꾸고 장식을 없애고 구조를 가리는 식은 해법이 될 수 없었다. 브로이어의 해답은 어떤 사물을 아름답다고 느끼는 미의식의 틀 자체를 새로 세우는 것이었다.

자동차를 예로 들어보자. 마르셀 브로이어가 바실리 체어를 만든 1925년 당시 독일의 최고 베스트셀러는 미국의 자동차 왕 헨리 포드의 자서전 『나의 삶과 일My Life and Work』이었다. 컨베이어 벨트 시스템과 자동화 공법으로 생산된 포드 사의 모델 T의 가격은 대략 290달러였다. 헨리 포드는 부유층이나 타는 신기한 기계였던 자동차를 보통 사람도 내 집 앞에 세워놓을 수 있는 교통수단으로 바꿔놓은 인물이었다. 오늘날 우리가 스티브 잡스의 전기를 읽는 것처럼 당대인들은 헨리 포드의 입지전적인 일생과 철학을 통해 다가오는 미래를 준비하고자 했다.

자동차는 단순한 이동수단이 아니었다. 미끈한 자동차의 철판 외관을 열어보면 내부에는 사람의 혈관과 심장처럼 복잡하지만 매혹적인 기계와 선들이 정렬되어 있었다. 시동을 걸면 으르렁거리는 거친 숨을 내뱉는 자동차라는 요물은 철판과 기계의 조합이 이토록 아름다울 수도 있다는 것을 가르쳐주었다.

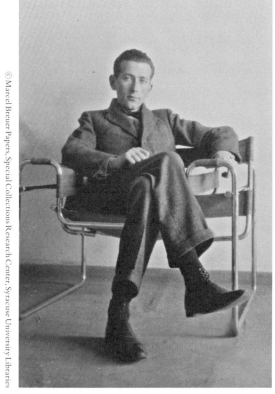

▲ 바실리 체어에 앉아 있는 마르셀 브로이어. 오른쪽의 포드 자동차 사진과 비교해보면 바실리 체어에 앉아 있는 그의 모습이 마치 탈것 위에 앉아 있는 것처럼 느껴진다. 가벼움과 속도, 탄성을 구현하는 데 성공한 바실리 체어의 형태와 특성 때문이다.

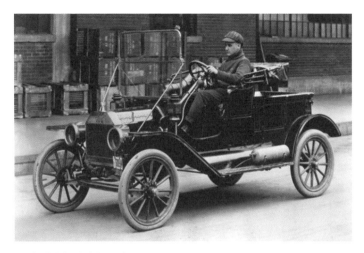

▲ 대중화에 성공한 헨리 포드의 자동차 모델 T.

　자동차의 아름다움은 과거의 그 어떤 아름다움과도 달랐다. 자동차는 외관에서부터 내부까지 어디에서도 본 적이 없는 모양에다 눈에 익숙한 어떤 자연물과도 닮지 않은 새로운 형태였다. 기능대로 디자인된 기계를 아름답다고 느끼는 미의식, 철저히 기계적인 논리에 맞춰 만들어진 사물도 아름다울 수 있다는 것은 혁명이나 다름없었다. 18세기인들 중 그 누구도 쟁기나 곡괭이 같은 도구나 물레방아 같은 기계를 아름답다고 생각한 이는 없었다. 혹여 물레방앗간을 그릴 때는 고향을 생각나게 하는 서정적인 자연을 꼭 덧붙였다. 그 누구도 물레방아의 구조와 원리, 물레방아를 꼭 그 모양이 되도록 하는 기계적인 논리 자체가 예술이 될 수 있다고는 믿지 않았다.

　바실리 체어 역시 물레방아와 마찬가지다. 바실리 체어의 세부를

1925 바실리 체어

보고 아름답다고 말할 사람은 별로 없다. 건물 외곽에 붙은 가스관이나 수도 파이프를 두고 감탄하지 않는 것과 마찬가지다. 바실리 체어의 주재료는 나무가 아니라 자전거, 자동차, 비행기 등 산업 사회 어디에서나 볼 수 있는 산업 재료인 강관이다. 하지만 별것 아닌 스트랩과 흔하디흔한 강관이 브로이어의 설계대로 조립되면 더없이 세련된 의자가 된다. 즉 바실리 체어의 아름다움과 세련미는 기존의 의자처럼 특징적인 장식이나 형태에서 나오는 것이 아니다. 기계적이고 능률적이며 체계적인 논리 자체가 이 의자의 아름다움이다.

마르셀 브로이어는 가볍고 유연하게 굽힐 수 있으며 탄성이 있는 강관의 성질을 최대한 수용해 골격을 만들었다. 기존 의자의 골격을 이룬 나무를 강관으로 대신한 것에 그친 것이 아니라 오히려 강관이라는 재료에 맞추어 골격을 최적화했다. 즉 재료와 형태, 기능 사이에는 논리가 분명했다. 그리고 이 논리 외에는 아무것도 더하거나 빼지 않았다.

미스 반데어로에, 르코르뷔지에 등 당대의 건축가와 디자이너들이 바실리 체어에 감응한 것은 이 의자가 가진 디자인적인 디테일보다 바실리 체어가 직관적으로 보여주는 현대성 때문이었다. 바실리 체어의 재료와 형태와 기술은 일제히 자전거와 자동차, 비행기를 만들어낸 기술과 그 기술이 가져다준 세계관의 변화를 가리킨다. 그 속에는 강관이나 전구, 나사와 볼트를 아름답다고 느끼는 미의식 역시 포함되어 있었다. 바실리 체어는 기술이 가져다준 삶의 가능성과 속도의 예감에 몸을 떨며 오늘과 내일을 살아가는 이들을 위한 의자였다.

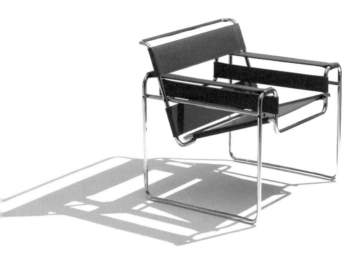

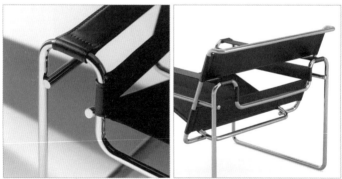

▲ 바실리 체어의 아름다움과 세련미는 특징적인 장식이나 형태에서 나오는 것이 아니라 기계적이고
능률적이며 체계적인 논리에서 나온다.

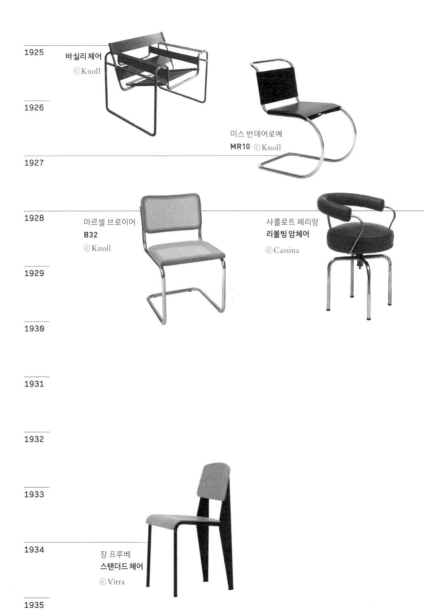

1925

1926

1927

1928

1929

1930

1931

1932

1933

1934

1935

바실리 체어
ⓒ Knoll

미스 반데어로에
MR10 ⓒ Knoll

마르셀 브로이어
B32
ⓒ Knoll

샤를로트 페리앙
리볼빙 암체어
ⓒ Cassina

장 프루베
스탠더드 체어
ⓒ Vitra

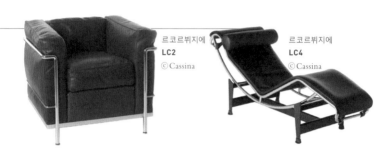

르코르뷔지에
LC2
ⓒ Cassina

르코르뷔지에
LC4
ⓒ Cassina

여전히 바실리 체어에 공감할 수 있는 이유

바실리 체어는 수많은 금속 디자인 의자의 모태가 되었다. 마르셀 브로이어의 캔틸레버 체어^{Cantilever chair}인 B32, 미스 반데어로에의 MR10, 르코르뷔지에의 LC2와 LC4, 샤를로트 페리앙의 리볼빙 암체어, 장 푸르베의 스탠더드 체어……. 기계와 온갖 알루미늄 합금, 스테인리스 스틸 같은 금속으로 된 물건에 익숙한 현대인의 눈에도 이런 금속 디자인 의자들은 세련돼 보인다.

그것은 근본적으로 오늘날 우리가 사는 세상이 마르셀 브로이어의 시대와 그다지 멀리 떨어져 있지 않기 때문이다. 스마트폰과 인터넷, 컴퓨터, 인공지능을 외치는 시대를 살아가지만 우리 생활의 근간은 브로이어의 시대와 크게 다르지 않다. 우리 역시 포드의 모델 T를 처음 산 1920년대의 그들처럼 미끈한 새 자동차의 외관을 보고 감탄하며, 잘 재단된 가죽 시트의 냄새를 좋아하고, 큰 고양잇과 동물처럼 으르렁대는 엔진 소리에 질주의 쾌감을 예감한다. 새로운 컴퓨터나 휴대폰이 출시되면 이러쿵저러쿵 품평을 늘어놓고, 그 디자인에서 시대감각을 읽는다.

우리가 시대를 뛰어넘어 바우하우스를 예찬하고 바실리 체어에 공감할 수 있는 이유는 우리가 여전히 사람이 만들어낸 인공의 문물에 감탄하고 경이를 느끼기 때문이다. 그리고 더 근본적으로는 '20세기'라는 시대의 미의식이 아직도 유효하기 때문이다.

바실리 체어의 원래 이름은 마르셀 브로이어의 성에서 B를 따고 이에 번호를 붙인 B3였다. 바실리 체어라는 별칭은 1962년 브로이어와 계약을 맺고 그의 의자 시리즈를 생산하고 판매한 이탈리아의 가구 제작 판매 업체인 가비나Gavina가 홍보를 목적으로 붙인 것이다. 가비나는 아마도 바우하우스에서 마르셀 브로이어와 함께 재직했던 바실리 칸딘스키가 이 의자를 극찬하자 그를 위해 최초의 모델과 똑같은 의자를 만들어 주었고, 이 의자가 이후 '바실리 체어'로 불렸다는 일화를 알고 있었을 것이다. 이에 착안해 가비나는 바실리라는 별칭을 붙이고 싶어 했고, 딱딱한 번호 형태의 이름보다 친근한 별칭이 붙으면 알리기가 더 쉽다고 마르셀 브로이어를 설득했다. 처음에 브로이어는 선뜻 동의하지 않았지만 가비나 사의 예상은 적중해서 오늘날 바실리 체어는 일반명사가 되었다.

나무로 만든 편안함,
인간을 위한 의자

알바 알토의 파이미오 암체어

4

결핵이 만들어낸 의자

부티크 호텔이나 카페, 잡지에 등장하는 최신 인테리어에서 파이미오 암체어^{Paimio armchair}를 찾아보기란 어렵지 않다. 검색창에 이름을 치기만 해도 관련 디자인 블로그는 물론 수십 개의 판매처가 뜰 만큼 대중적으로 널리 알려져 있다. 백 년 전의 디자인이라는 말에 놀라는 사람이 있을 정도로 전혀 구태의연해 보이지 않는 게 파이미오 암체어의 강점이다.

파이미오 암체어는 1929년 서른 살의 핀란드 청년 건축가 알바 알토^{Alvar Aalto}가 파이미오 시에 들어설 결핵 환자 요양소를 설계하며 디자인한 모델이다. 사실 이 의자는 초기 설계 안에는 들어 있지 않았다. 1930년에 경제 대공황이 닥치면서 예산이 축소되고 공사가 지연

▲ 알바 알토가 설계한 파이미오 요양소.

▲ 20세기 초반의 결핵 예방 포스터. 1917년.

되면서 알바 알토는 울며 겨자 먹기로 조명, 가구를 비롯한 내부 집기를 스스로 디자인해 채워 넣어야 했다. 그래서 파이미오 암체어는 파이미오 요양소가 완공되기 일 년 전인 1932년에 탄생했다.

요즘에는 주변에서 결핵 요양소는커녕 결핵에 걸린 환자조차 찾아보기 어렵지만, 결핵은 중세의 흑사병이나 20세기의 스페인 독감, 21세기의 코로나를 제치고 역사상 가장 많은 사람의 목숨을 앗아간 전염병 중의 전염병이다. 특히 19세기 초반부터 20세기 중반까지 결핵은 산업화가 급속도로 진행된 나라에서 폭발적으로 유행했다. 산업혁명으로 공장 등지에서 일하는 노동자들이 날로 늘어났지만 노동 환경이나 노동권에 대한 배려가 전무했던 시대에 결핵은 제대로 먹지도 쉬지도 못하는 가난한 노동자들을 집어삼켰다. 그래서 당대인들은 결핵을 '불쌍한 하녀들의 병'이라고 불렀다.

원인이 무엇인지, 어떻게 전염되는지에 대해 아무런 과학적 연구도 없던 시절, 자연주의 신봉자이자 의사인 헤르만 브레머Hermann Brehmer는 1854년 「결핵은 치유할 수 있는 병이다Tuberculosis Is a Curable Disease」라는 논문을 발표해 이목을 끌었다. 제목부터 파격적인 이 논문에서 브레머는 결핵은 낫기 어려운 병일 뿐이지 불치병이 아니라는 주장을 펼쳤다. 그 자신이 히말라야 산에서 요양하며 결핵을 고친 결핵 환자

였기 때문에 신빙성이 더해진 브레머의 치료법은 조용하고 공기가 좋은 시골에서 균형 잡힌 식사를 하고 규칙적으로 운동하며 따뜻한 햇살을 듬뿍 쐬는 요양이었다. 우리가 익히 아는 근대의 소설가나 화가들이 결핵에 걸려 요양을 떠났다는 식의 이야기가 하도 많이 알려져서, 지금 들으면 식상하지만 당시로서는 '기적의 암 치료법'에 버금가는 획기적인 치료법이었다.

사실 공기 좋고 한적한 곳에서 요양하면 결핵이 아니라 그 어떤 병도 차도를 보일 테니 코에 걸면 코걸이 귀에 걸면 귀걸이 같은 방법이지만 브레머의 이론은 스위스에서 정식 결핵 치료법으로 채택될 정도로 효과를 인정받았다. 숲이 우거져 공기가 좋은 독일의 남부 지역과 스위스의 시골 마을에 속속 브레머의 치료법을 원칙으로 한 새너토리엄^{sanatorium}이라는 이름의 결핵 요양소가 들어서기 시작했다. 워낙 결핵 환자가 많았던 탓에 결핵 요양소가 들어선 시골 마을은 각처에서 몰려든 사람들로 북적이기 시작했고, 이 때문에 19세기 후반부터 결핵 요양소는 시골 마을을 개발하는 가장 효과적인 방편으로 떠올랐다. 이를테면 다보스 경제 포럼으로 유명해진 스위스의 리조트 타운 다보스^{Davos}는 결핵 요양소가 들어서면서 발달하기 시작한 휴양도시다. 토마스 만의 『마의 산』이

▲ 새너토리엄 건설을 위한 기금 모금 포스터, 1912년.

바로 이 다보스 결핵 요양소에서 겪은 실제 체험을 바탕으로 씌어진 소설이다. 알바 알토가 설계한 파이미오 요양소가 들어서기 전의 파이미오 역시 파이미오 강이 흐르고 핀란드 특유의 전나무 숲이 울창한 이름 없는 시골 마을이었다.

나무로 만든 스프링 체어

파이미오 결핵 요양소에서 가장 햇볕이 잘 드는 발코니에 자리 잡은 도서 휴게실을 위해 디자인된 파이미오 암체어는 한눈에 봐도 구조를 파악할 수 있을 만큼 간결한 의자다. 팔걸이 겸 다리의 역할을

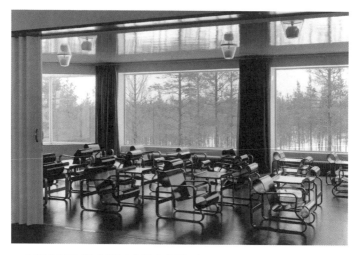

▲ 파이미오 요양소에 놓여 있던 파이미오 암체어의 모습.

파이미오 암체어 1932

하는 두 개의 프레임과 두루마리 전지를 죽 잘라 걸쳐놓은 듯한 시트 겸 등받이, 그리고 시트의 양쪽 끝과 두 프레임 사이에 달린 직선 가로대 세 개가 구성 요소의 전부다. 심지어 시트 양끝에 달린 가로대는 둥글게 말린 시트 곡선에 가려 잘 보이지도 않는다.

파이미오 암체어를 다른 의자와 구별 짓는 특별한 암체어로 인정받게 만든 포인트는 마법 융단을 펼쳐놓은 듯이 프레임 사이에 걸쳐진 시트다. 이 점에서 파이미오 암체어는 앞서 본 마르셀 브로이어의 바실리 체어와 비슷하면서도 다르다. 시트가 프레임 사이에 끼어 공중에 떠 있는 듯한 구조 자체는 유사하지만 바실리 체어의 중심이 프레임에 있다면 파이미오 암체어에서는 시트가 그 역할을 한다.

알바 알토가 파이미오 암체어를 착상했던 1932년에 바실리 체어는 기능주의를 따르는 디자이너들 사이에서 가장 유명한 의자였다. 알바 알토 역시 마르셀 브로이어의 팬으로서 집과 사무실에 바실리 체어를 놓아두었다. 그러나 파미이오 암체어는 바실리 체어의 형태와 구조에서 많은 영향을 받긴 했지만 그 누구도 파이미오 암체어와 바실리 체어를 비슷하다고 말하지 않는다. 모양은 둘 다 동그랗지만 수박과 멜론이 서로 다른 과일이듯이 이 두 의자 사이에는 얼핏 보아도 무시할 수 없는 큰 차이가 있다. 바실리 체어가 금속과 패브릭으로 이루어진 의자인 데 반해 파이미오 암체어는 시트를 포함해 골격 전체를 나무로 만든 의자다.

팔걸이 겸 다리 역할을 하는 프레임 두 개는 자작나무 적층 합판이다. 파이미오 요양소에 놓여 있던 오리지널 버전은 너도밤나무 적층

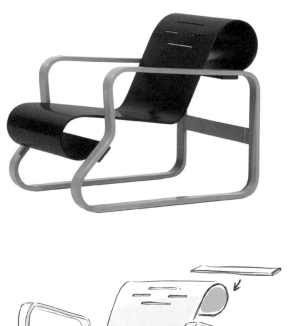

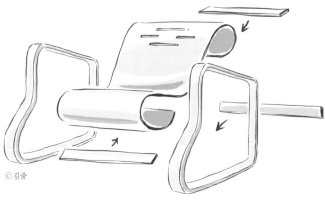

ⓒ 김줄

▲ 파이미오 암체어와 구조도.

파이미오 암체어는 시트와 팔걸이 겸 다리 역할을 하는 프레임 두 개와 프레임과 프레임을 이어주
는 연결 가로대 한 개, 시트를 프레임에 결합시켜주는 연결 가로대 두 개로 이루어진 의자다.

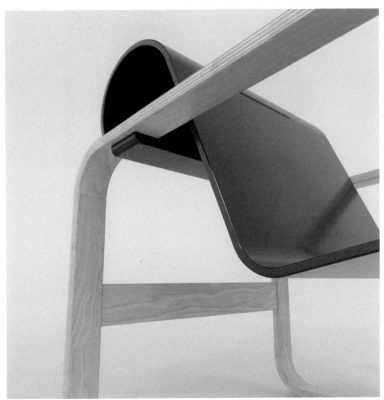

© Artek

▲ 프레임의 옆면을 보면 크레이프 케이크의 단면처럼 착착 쌓아 올린 합판이 보인다.

합판이었다. 이후 알바 알토가 자신이 디자인한 의자를 본격적으로 생산하고 판매할 요량으로 설립한 아르텍Artek에서 일반 대중에게 판매하기 시작할 때 자작나무 적층 합판으로 바뀌었다.

적층 합판이란 얇게 오려낸 나무판인 단판을 나뭇결 방향으로 여러 개 겹치고 그 사이사이에 접착제를 바른 다음 가열하고 압착해 만든 판재다. 그래서 파이미오 암체어의 프레임을 옆에서 보면 크레이프 케이크의 단면처럼 착착 쌓아 올린 단판이 보인다.

시트 겸 등받이는 자작나무 합판이다. 합판은 나뭇결 방향으로 단판을 쌓아 만든 적층 합판과는 달리 단판을 층마다 나뭇결과 직각이 되도록 겹쳐서 만든다. 프레임과 시트에 사용된 합판의 종류가 다른 이유는 각 합판의 특성과 용도에 따라 최적의 합판을 조합했기 때문이다. 적층 합판은 단판을 나뭇결 방향으로 쌓아 올렸기 때문에 인장引張 강도가 세다. 즉 시트의 무게와 더불어 앉는 이의 무게까지 지탱해야 하는 프레임에 안성맞춤이다. 반면에 합판은 단판을 직교시켰기 때문에 충격을 가해도 쉽게 쪼개지지 않는다. 사람이 앉았다 일어설 때 또는 털썩 앉을 때 가해지는 충격을 견뎌야 하는 시트에 적당한 판재다.

각기 고유의 장점이 있지만 적층 합판이나 합판 모두 단판을 접착제로 붙여 만들기 때문에 다루기 쉽고 가볍다. 파이미오 암체어는 팔걸이 사이의 너비가 60센티미터에 높이가 62.5센티미터, 의자 전체의 가로 길이가 85센티미터나 되는 큰 의자지만 무게는 18.35킬로그램밖에 나가지 않는다. 이 정도 크기의 의자를 원목으로 만들었다면 한

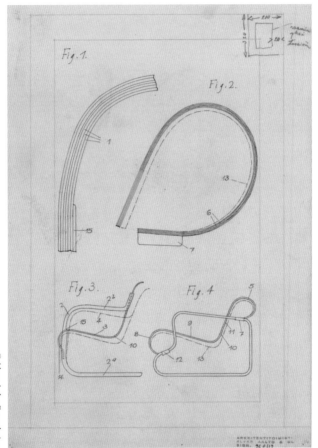

▲ 파이미오 암체어의 핵심은 나무임에도 스프링과 같은 역할을 하는 시트다. 알바 알토는 스프링 효과를 극대화하기 위해 각 부위의 합판 두께를 정밀하게 조정했다.
알바 알토, 〈구조 스케치〉, 1932년.

사람이 옮기기에 버거울 정도로 무거웠을 것이다.

파이미오 암체어에 원목 대신 합판을 사용함으로써 얻을 수 있는 또 다른 장점은 보는 것과는 달리 매우 편안하다는 점이다. 딱딱한 나무의자보다 쿠션이 달린 의자가 훨씬 편안한 이유는 라텍스 매트리스처럼 몸을 받쳐주는 탄력성 때문이다. 파이미오 암체어는 쿠션이 달려 있지 않은 의자임에도 앉아보면 스프링 같은 미세한 탄성을 느낄 수 있다.

이 탄성은 시트에 사용한 자작나무 합판에서 나온다. 둘둘 말린 종이를 딱 잘라 펼친 듯이 우아한 곡선을 그리는 시트는 언뜻 보면 두께가 같아 보이지만 실은 머리 부분과 허리와 엉덩이를 받치는 부분, 다리가 걸쳐지는 아랫부분의 두께가 각기 다르다. 알바 알토는 최대한 시트의 탄성을 살리기 위해 각 부분을 이루는 합판의 단판 개수를 더하고 줄여가며 두께를 달리했던 것이다.

둥글게 말려 있는 시트의 양끝 역시 탄력성을 높이기 위한 장치다. 앉아보면 시트에 엉덩이를 대고 무게를 싣는 순간 다리가 닿는 시트 끝의 둥근 부위가 스프링처럼 튕기는 느낌이 생생하게 전달된다. 알바 알토 자신도 이 기특한 특성이 자랑스러웠던지 합판의 두께와 시트의 모양으로 탄력성을 더한 이 의자를 '스프링 체어'라고 불렀다. 아르텍의 광고에서도 '스프링 체어'라는 문구를 크게 부각시켰다. 결국 파이미오 암체어는 합판의 장점을 지혜롭게 활용한 의자로 실상 합판을 쓰지 않았다면 만들 수 없는 의자이기도 하다.

합판의 또 다른 얼굴, 베니어판

오늘날 합판을 뜻하는 표준 용어는 플라이우드plywood다. 하지만 합판을 플라이우드라고 부르기 시작한 것은 1915년경부터다. 합판이 세상에 등장한 것은 대략 1850년대로 앞서 1장에서 언급했듯이 합판은 당대 최고의 인기 신소재였다. 단판을 어떻게 조합하느냐, 접착제로 무엇을 사용하느냐에 따라 새로운 조합을 만들 수 있기 때문에 합판을 발명한 이가 누구인지를 따지는 것은 아무런 의미가 없다. 19세기 중반부터 20세기 초반까지 수많은 합판 발명가들이 저마다 고유한 조합 방식을 개발해 각기 특허를 냈다.

합판이 신소재였던 그 시절에는 합판을 플라이우드가 아니라 베니어veneer라고 불렀다. 베니어는 원래 얇게 켠 단판을 뜻하는 말이었는데 합판이 발명되면서 이 단판을 겹쳐 만든 합판 역시 베니어라고 불렀던 것이다. 그러니까 1915년 이전 식으로 말하면 파이미오 암체어는 베니어 의자인 셈이다.

베니어는 우리에게도 낯설지 않은 단어다. 한국전쟁 전후의 시대를 다룬 소설에서 "미군 휴양소의 끝에 초라한 천막들과 베니어판과 함석으로 지은 오두막이 보인다"● 라든가 "이층엔 세탁소, 우체국, 포장 센터, 여자 화장실이 있고 화장실 옆에는 베니어판으로 벽을 친, 여종업원이 옷도 갈아입고, 담배도 피울 수 있는 간이 휴게소가 있었다"◆는 식의 베니어판이 등장하는 구절을 만나는 건 어렵지 않다. 그 시절 베니어판은 허술하고 초라한 가건물의 대명사나 마찬가지였다.

● 황석영, 『무기의 그늘』, 1988년.
◆ 박완서, 『그 산이 정말 거기 있었을까』, 1995년.

비단 전쟁 직후에만 그런 것이 아니다. "1센티미터 두께의 베니어판으로 나누어진 고시원"▲이라든가 "베니어판으로 된 농짝을 리어카로 나르고"■ 같은 구절처럼 오늘날에도 베니어판은 가난과 소외를 상징한다.

그래서인지 파이미오 암체어의 제작사인 아르텍에서 재료 사항에 합판으로 만든 의자임을 상세하게 명시하고 있음에도 불구하고 이 명품 디자인의 의자가 베니어판 의자일 거라고는 아무도 생각하지 않는다. 플라이우드나 베니어 모두 합판을 가리키는 용어지만 유독 베니어판 의자라고 말하면 기겁하기 일쑤다.

19세기의 빛나는 신소재였던 베니어판이 어쩌다가 싸구려 날림 소재라는 이미지를 뒤집어쓰게 된 걸까? 비단 우리나라에서만 그런 것이 아니다. 합판의 종주국이자 주요 생산국인 핀란드와 러시아는 물론이고 합판이 상업적으로 큰 성공을 거둔 유럽이나 미국에서도 마찬가지다. 도대체 왜 그럴까?

이 베니어 같은 놈!

18세기나 19세기의 가구는 대부분 래미네이트 가구다. 가구를 이루는 뼈대가 보이지 않을 정도로 겉면에 빈틈없이 무늬목을 붙이는 기술을 프랑스어로는 플라카주placage, 영어로는 래미네이트laminate라고 하는데 이름 그대로 치아에 래미네이트를 씌우는 것처럼 주로 떡

▲ 박민규, 「갑을고시원 체류기」, 소설집 『카스테라』에 수록, 2005년.

■ 함민복, 「그날 나는 슬픔도 배불렀다」, 시집 『우울氏의 一日』에 수록, 2001년.

갈나무나 너도밤나무 등 쉽게 구할 수 있는 목재로 만든 몸체 위에 퍼플하트, 마호가니 등 비싼 수입 무늬목을 붙인 가구다.

겉면에 무늬목을 붙이는 방법은 사실 전통적인 가구 장식법의 하나다. 18세기 '장미목 테이블'은 겉으로 보면 장미목 테이블 같지만 실은 떡갈나무 테이블에 장미목을 얇게 오려 붙인 테이블이다. 18세기 장인들은 이렇게 만든 테이블을 '장미목 테이블'이라고 불렀는데, 이는 떡갈나무 테이블을 장미목이라고 속여 비싼 값에 팔기 위한 속임수가 아니었다. 가구를 사는 측에서도 으레 래미네이트 기법임을 알고 있었고, 오히려 얼마나 정교하고 예술적으로 무늬목을 붙였는가로 장인의 실력을 평가했다.

19세기 중반에 합판이 대중화되면서 가구 제작자들은 몸체가 되는 떡갈나무나 호두나무 같은 원목 대신에 합판을 사용하기 시작했다. 특히 가구가 빠르게 산업화된 영국에서는 원가를 줄일 요량으로 북미산 화이트우드whitewood 합판으로 몸체를 만들고 그 위에 마호가니나 오크 무늬목을 붙인 가구가 대량으로 출현했다.

문제는 돈에 눈이 먼 당시의 가구 제작자들이 이런 가구를 '솔리드 월넛solid walnut'이라고 홍보한 것이다. 18세기부터 내려온 '장미목 테이블'에 익숙해 있던 손님들은 응당 '월넛'이라는 문구를 보고 이런 가구들이 예전 방식처럼 호두나무로 몸체를 만든 가구라고 믿었다. 완성된 가구를 뜯어서 조악한 내부를 볼 수는 없을 테니 사기나 마찬가지인 셈이다. '솔리드 월넛'이 실은 합판과 무늬목을 조합한 가구라는 것이 널리 알려지면서 이 문제는 결국 과대 과장 광고 사건으

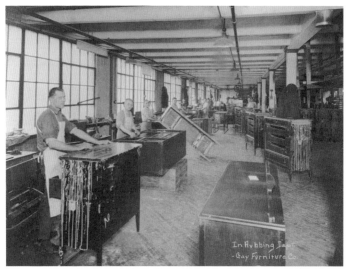

▲ 합판이 가구 산업에서 빼놓을 수 없는 재료로 등장한 20세기 초반의 가구 공장 모습.
미국 미시건 주의 버키 앤드 게이Berkey and Gay 가구회사 공장, 1928년.

▼ '솔리드 월넛' 사건을 풍자한 캐리커처, 『퍼니처 레코드Furniture Record』, 1905년 10월 20일.

로 비화해 법정에까지 올라갔다.

하지만 영국 법원에서는 합판에 들어가는 단판에 호두나무가 많다면 '솔리드 월넛'이라고 볼 수 있다며 가구 제작자들의 손을 들어주었다. 갈비뼈에 다른 부위의 살을 이어 붙여 만든 '접착 갈비'도 진짜 갈비의 함량이 많으면 갈비로 볼 수 있다는 우리나라 대법원의 일명 '갈비 판결'이 떠오르는 대목이다. 결국 '솔리드 월넛' 판결은 사회적 핫이슈로 떠올랐고, 그 과정에서 합판은 손님을 속이기 위해 사용하는 저질 목재라는 오명을 뒤집어썼다.

합판을 부르는 용어인 베니어에 부정적인 이미지가 붙기 시작한

▲ 〈베니어링 디너〉, 솔로몬 에이틴지 주니어가 찰스 디킨스의 소설 『우리 둘 다 아는 친구』에 그린 삽화, 1870년.

것도 이때부터다. 1865년 찰스 디킨스는 그의 마지막 완성작인 『우리 둘 다 아는 친구Our Mutual Friend』라는 소설에서 미스터, 미시즈 베니어 링Mr. Mrs Veneering이라는 커플을 등장시켰다. 당대 영국의 현실을 정치 뉴스보다 더 통렬히 풍자해 '런던이 낳은 최고의 걸작'이라는 찬사를 받은 찰스 디킨스가 베니어가 바로 연상되는 베니어링이라는 이름을 무심코 붙였을 리 없다. 미스터, 미시즈 베니어링은 수상쩍은 약을 만들어 팔아 졸부가 된 사기꾼 커플이다. 이들은 가구 하나라도 니스 칠이 현란하고 온갖 장식을 단 화려한 모델을 좋아하는 속물 중의 속물이다. 겉만 번지르르할 뿐 실상은 위선으로 가득 찬 이 부부의 캐릭터는 온갖 싸구려 합판에 마호가니를 붙여 놓은 '솔리드 월넛' 가구와 다를 바 없다.

찰스 디킨스가 활동한 빅토리아 시대의 영국 문학에는 베니어라는 단어가 자주 등장한다. 심지어 조지 헨리 프랜시스George Henry Francis는 1850년부터 1852년까지 『프레이저 매거진Fraser's Magazine』에 6회에 걸쳐 「베니어의 시대Age of Veneer」라는 에세이를 발표하며 당시 유행한 '속임수 문화', 일명 '베니어링'을 신랄하게 꼬집기도 했다.

존 불(전형적인 영국인을 가리키는 별명 – 인용자)은 벽토로 치장한 집에 살지. 그렇지만 그 집은 벽토만 진짜일 뿐 안은 썩은 나무와 구멍 가득한 벽돌로 만든 집이야. 그는 또 베니어 같은 옷을 입고, 베니어 같은 의자에 앉지. 그가 밥을 어디서 먹는지 아는가? 마호가니를 붙인 베니어 쟁반에다 올려 먹는다네.

당시 영국인들에게 베니어는 허영에 들뜬 속물적인 태도, 겉만 그 럴싸하고 실속과 내실이라고는 없는 졸부의 허세, 비싼 물건처럼 보이려고 교묘한 눈속임을 한 조잡한 물건을 자랑하는 천박함을 뜻했다. 베니어의 부정적인 이미지는 20세기 초반 미국까지 퍼져 나가 '베니어 매너^{Veneer manner}'라는 신조어를 낳았는데 이는 아첨과 아부로 먹고사는 치졸한 인간을 가리키는 말이었다.

사실 합판은 잘못이 없다. 합판이 싸구려인 것이 아니라 원가를 줄이기 위해 마구잡이로 합판을 만든 가구 제작자와 제대로 된 가구라면 원목을 써야 한다는 고정관념 때문에 합판은 졸지에 인기 신소재에서 부끄러운 재료로 전락하고 말았다.

플라이우드는 20세기 초반에 합판의 이미지를 바꾸기 위해 전략적으로 만들어낸 용어였지만 아직까지도 이 고정관념은 크게 변하지 않았다. 합판 제작 기술이 놀랍도록 발전했음에도 불구하고 아직도 베니어라고 하면 날림으로 만들어 싸게 파는 가구를 연상하는 사람들이 적지 않으니 말이다.

합판의 성공 열쇠, 차와 재봉틀

싸구려 판재라는 오명을 뒤집어쓰긴 했으나 한편으로는 합판의 장점과 가능성을 꾀바르게 활용한 이들도 있었다. 19세기 합판을 이용한 모델 중 가장 널리 보급된 것은 베네스타 차 상자^{tea chest Venesta}다. 베

▲ 베네스타 차 상자 구조도.

네스타 차 상자는 영국의 식민지에서 본토로 차를 수입한 운송업자인 E. H. 아처E. H. Archer와 방수 합판의 발명가인 크리스천 루터Christian Luther가 합작해서 만든 회사인 베네스타에서 1897년에 야심차게 출시한 차 운송 전용 상자였다. 당시 차 운송 사업의 가장 큰 난제는 평균 5개월이 걸리는 긴 해상 운송 기간 동안 찻잎의 적절한 습도를 보존해주면서도 외부의 온도와 습기로부터 찻잎을 보호할 뾰족한 방법이 없다는 점이었다.

기존에 사용하던 나무상자는 주요 차 생산지인 동남아시아의 덥고 습한 기후, 찌거나 덖은 차에서 발생하는 습기와 수액, 운송 기간 동안 배 안의 습기와 바닷물 등을 견디지 못해 썩기 일쑤였다. 썩은 나무통에 들어 있던 차들은 당연히 변질되면서 악취를 풍겼고 결국 폐기 처분되는 일도 부지기수였다.

크리스천 루터가 개발한 방수 합판과 납판, 널빤지를 삼중으로 겹쳐 만든 베네스타 차 상자는 그야말로 신통방통한 제품이었다. 제일 안쪽에 덧댄 널빤지 덕분에 적절한 습도를 유지할 수 있었고, 외부에 덧댄 방수 합판 덕분에 바닷물에도 부식되지 않았다. 중간에 덧댄 납판은 차 상자에 냄새가 배는 것을 방지하고 차의 수액이 외부로 빠져나가는 것을 막아주었다. 게다가 나사와 못으로 간단하게 조립할 수 있어서 대량으로 운반하기에도 좋았다.

그 결과 비행기도 인터넷도 없던 그 시절에 인도는 물론 스리랑카, 인도네시아 등 동남아시아의 주요 차 운반 기지에 베네스타 지점이 들어설 정도로 베네스타 차 상자는 대박을 터트렸다. 오늘날 포트넘 앤드 메이슨이나 마리아주 프레르 같은 19세기에 뿌리를 둔 전통 있는 홍차 브랜드의 매장을 방문하면 종종 예전에 쓰던 차 운송 상자를 볼 수 있는데 이 상자들은 대부분 베네스타 차 상자다.

긴 해상 운송 기간에도 일절 변하지 않는 견고함 때문에 20세기 초반 선원이나 모험가들 역시 베네스타 차 상자를 애용했다. 예컨대 1907년 님로드^{Nimrod} 호를 타고 남극 탐험을 떠난 어니스트 섀클턴 ^{Ernest Shackleton}은 무려 2천5백 개의 베네스타 차 상자를 싣고 항해에 나섰다. 당시의 모험가들에게 베네스타 차 상자는 보관함, 책꽂이, 책상 등 다용도로 활용할 수 있는 필수품이었다.

베네스타 차 상자가 19세기 합판을 이용한 가장 성공적인 모델이었다면 20세기에는 싱어^{Singer} 재봉틀 케이스가 있다. 1970년대까지 흔히 볼 수 있었던 싱어 재봉틀은 통상 재봉틀이 고정되어 있는 받침대와 덮개가 딸려 있었다. 손잡이가 달려 있는 싱어 재봉틀 덮개와 서랍형 받침대는 고무나무 합판을 거푸집에 넣어 성형해 만든 것이다. 싱어 재봉틀이 날개 돋친 듯 팔려 나가자 싱어 사에서는 케이스만을 만드는 공장을 두 군데나 차렸고, 그 결과 20세기 초반에 싱어 사는 당시 세계에서 가장 많은 재봉틀을 생산하는 회사이면서 동시에 합판을 가장 많이 소비하는 회사로 등극했다.

▲ 합판을 사용해 만든 베네스타 차 상자는 차의 운송 방식을 획기적으로 개선했을 뿐 아니라 20세기 초반의 모험가와 선원들의 가구로도 사용되었다. 님로드 호의 선실에서 찍은 어니스트 섀클턴의 사진에는 베네스타 차 상자를 활용해 만든 책꽂이가 보인다.

▲ 세기의 히트작이었던 싱어 재봉틀의 받침대와 커버는 합판으로 만들어졌다.

나무로 만든 기적, 전쟁을 승리로 이끌다

　베니어판의 극적인 이미지 변신은 아이러니하게도 전혀 관련이 없을 듯한 전쟁과 함께 시작되었다. 20세기 초반 항공 개척의 시대에 최초로 하늘을 수놓은 비행기들은 모두 합판과 캔버스 천의 조합으로 만든 날개를 장착했다. 파르망Farman 삼형제의 복엽기나 F.E.1기가 날아가는 모습을 보면 거대한 연같이 보이는데, 이 비행기들은 연살처럼 합판으로 만든 골조 위에 캔버스 천을 붙인 것으로 사실상 연이나 마찬가지였다.

　합판이 비행기의 주재료가 되면서 미국 공군의 주도하에 더 가볍고 강한 합판을 개발하려는 프로젝트가 시작되었다. 항공용 합판 개발의 포인트는 바로 접착제였다. 합판은 단판을 붙여 만드는 만큼 접

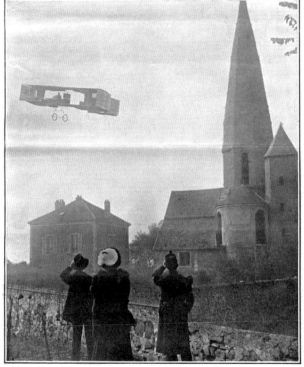

▲ 뉴욕에 나타난 파르망 형제의 비행기. 이 비행기의 날개는 연살처럼 합판으로 골조를 만들었다.
『사이언티픽 아메리칸』(1908년 11월 21일) 표지.

▲ 동체가 하나의 합판 틀로 만들어진 모노코크 프레임Monocoque Body이 장착된 비행기인 시가Cigare,
1911년.

착제가 합판의 강도와 가벼움을 좌우하는 가장 중요한 요소다. 19세
기 중엽에 사용된 접착제는 주로 옥수수나 밀, 콩에서 추출한 식물성
접착제였다. 하지만 식물성 접착제는 수분이나 박테리아, 곤충 등에
의해 쉽게 변성된다. 1장에서 언급했듯이 토네트 사의 남미 주문이 실
패로 돌아간 것도 바로 접착제 때문이었다.

20세기 초반에 접어들면서 더 강력하고 안정적인 접착제를 찾는
연구가 활발해지면서 동물의 가죽이나 뼈에서 추출한 콜라겐이나
혈액에서 추출한 알부민, 우유를 바탕으로 만든 카세인 접착제 등 동
물성 접착제를 이용한 합판이 등장했다. 동물성 접착제는 식물성 접
착제에 비해 수분에 강하기 때문에 획기적인 방수 합판을 만들어낼
수 있었다. 1920년대에 이 방수 합판을 만드는 데 쓴 접착제의 혼합

비율이나 재료는 군대의 기밀 사항이었다.

요즘의 합판을 만드는 데 사용되는 화학 접착제가 대중화된 것은 1930년대 중반 이후부터다. 당시 세계 최대의 화학·제약 기업이자 나치에 협력해 '히틀러의 전쟁 기계'라 불린 독일의 이게 파르벤^IG Farben에서는 1929년부터 페놀과 포름알데히드를 결합해 만든 최초의 화학 접착제인 카우리트^Kaurit를 사용한 합판을 판매하기 시작했다. 카우리트 합판에는 베니어판이 아니라 '합판의 혁명'이라든가 '플라스틱 플라이우드' 같은 새로운 이름이 붙었다.

베니어 대신에 '플라이우드'라는 합판을 부르는 새로운 용어가 신문 지상에 오르내리며 널리 알려지기 시작한 데에는 제2차 세계대전 때 영국의 대표적인 경폭격기였던 모스키토^Mosquito의 활약이 있었다. 제2차 세계대전이 시작될 당시 모스키토의 외부는 알루미늄 판과 수만 개의 나사로 이루어져 있었다. 하지만 전쟁이 시작되자 알루미늄 품귀 현상이 일어났을 뿐만 아니라 수만 개의 나사를 생산해 일일이 연결하는 데에도 적지 않은 인력과 시간이 필요했다. 단시간 내에 대량의 폭격기를 가장 경제적인 방법으로 만들어내야 했던 영국 방산 업체에서는 모스키토의 동체를 틀에 찍어 만든 일체형 합판으로 교체했다.

합판으로 전투기의 동체를 만드는 방법은 실상 가구 제작법과 비슷해서 영국 각지의 가구 공장은 군용으로 징발되었고, 가구 제작자들은 가구 공장에서 합판 동체에 롤스로이스 엔진을 단 최신 전투기인 모스키토를 생산하는 데 힘을 보탰다. 알루미늄 합금에 유리섬유

▲ 합판으로 만든 비행기 동체를 들고 나르는 노동자. 제1차 세계대전 당시 프랑스의 전투기를 생산한 SPAD^{Société de Production des Aéroplanes Deperdussin} 공장, 1912년.

▼ 제2차 세계대전 당시 합판으로 모스키토의 날개를 만들고 있는 영국의 항공기 회사 드 하빌랜드^{de Havilland} 공장, 1943년.

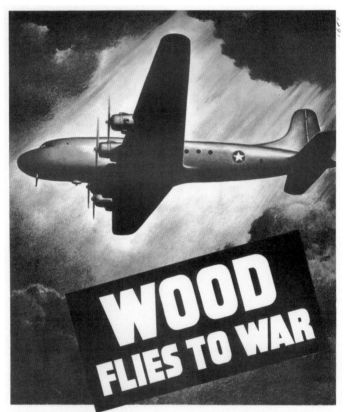

▲ "전쟁을 위해서는 나무가 필요하다!" 합판으로 만든 비행기는 전쟁을 승리로 이끌었다. 미국 육군, 1943년.

강화 플라스틱으로 만든 비행기를 타고도 비행 공포증에 시달리는 현대인들에겐 합판으로 만든 전투기라니, 어처구니없는 이야기일지도 모르겠다. 하지만 모스키토는 '나무로 만든 기적wooden wonder'이라는 찬사를 받으며 당시 가장 빠른 만능 폭격기로 맹활약했다.

모스키토에서 보듯이 합판은 여타 재료와 비교할 때 많은 장점을 가지고 있다. 열이나 습기에 강해 쉽게 부식되지 않는다. 또한 성형이 쉽고 가볍다. 무엇보다 원목을 얇게 자른 단판을 조합해 만들기 때문에 저렴하다. 이런 장점 때문에 20세기 초반 이후 오늘날까지 합판은 원목의 자리를 대신해 가장 널리 쓰이는 판재가 되었다.

영화에서 종종 볼 수 있는 20세기 초반의 기차 칸과 좌석을 떠올려 보자. 당시 기차 좌석은 한 장의 합판을 구부려 만든 시트와 등받이

▲ 합판을 구부려 만든 20세기 초반의 기차 좌석의 시트는 파이미오 암체어의 곡선과 유사하다. 가드너 앤드 코Gardner & Co.의 카탈로그, 1878년.

가 일체형인 의자였다. 비단 기차뿐만이 아니라 트램, 증기선을 비롯한 대중교통 수단의 좌석에는 대부분 합판으로 만든 의자가 놓였다. 기차역, 호텔, 관공서 등 사람들이 많이 모이는 공공장소에도 어디에나 합판 의자가 있었다.

이 합판 의자들은 파이미오 암체어와 구조상으로는 크게 다르지 않다. 합판을 구부려 만들었기 때문에 생기는 허리 부분의 부드러운 곡선이나 통풍 효과 겸 장식 효과를 내는 등받이 부분의 구멍이 특히 그렇다. 파이미오 암체어는 천재적인 디자이너가 어느 날 갑자기 생각해낸 의자가 아니라 합판의 역사가 쌓이고 쌓여 마침내 탄생한 '합판의 걸작'이었던 것이다.

인간적인, 너무나 인간적인 기능주의

알바 알토가 파이미오 암체어를 착상한 1932년 당시 가구 산업에서 최고의 유행 소재는 합판이 아니라 금속이었다. 3장에서 보았듯이 마르셀 브로이어가 바실리 체어를 선보인 이후 미스 반데어로에, 샤를로트 페리앙, 르코르뷔지에 등 유럽에서 잘나가는 건축가와 디자이너들은 앞다투어 금속으로 만든 가구를 디자인하는 데 몰두했다.

금속은 파이미오 요양소에 적합한 의자를 만드는 데에도 손색이 없는 재료였다. 쉽게 손상되지 않는데다 관리하기도 쉬웠다. 알바 알토가 시대의 유행을 따라가는 데만 골몰한 디자이너였다면 그의 선

파이미오 암체어 1932

택은 두 번 생각해볼 필요도 없이 금속으로 된 파이미오 암체어였을 것이다.

알바 알토는 바우하우스로 대변되는 기능주의를 전 세계에 전파하는 근대건축국제회의CIAM, Congres Internationaux d'Architecture Moderne의 회원이었고, 마르셀 브로이어의 지지자이기도 했다. 또한 당시의 핀란드는 기능주의를 모토로 한 건축물이나 가구 디자인을 선보일 수 있는 여건이 두루 갖추어진 나라였다.

핀란드가 러시아로부터 독립한 것은 1917년으로 핀란드에서 산업혁명은 프랑스나 영국보다 한참 늦은 20세기 초반에야 시작되었다. 헬싱키나 투르쿠Turku(핀란드 제3의 도시)의 인구가 급증하고 기간산업이 활성화되면서 노동자 숙소나 사무실 같은 새로운 타입의 건물들이 속속 들어섰다.

하지만 영국이나 프랑스처럼 장식미술의 역사가 길고 전통의 이름으로 내려온 건축 양식이 완고하게 자리 잡고 있는 유럽의 다른 나라들에 비해 핀란드는 토착 건축물 외에는 이렇다 할 건축적 전통이나 장식미술 전통이 없었다. 이 점이 오히려 핀란드에서 기능주의가 잘 자라날 수 있는 토양으로 작용했다. 전자의 경우 새로운 시대에 걸맞은 건물을 짓거나 가구를 디자인하려고 해도 워낙 뿌리 깊은 전통의 울타리를 벗어나기 어려웠던 반면, 핀란드는 신생 독립국으로서 비교적 전통에서 자유로웠기에 새로운 사상인 기능주의를 받아들이기가 쉬웠다. 사무실을 지으면서도 18세기부터 내려온 온갖 장식과 조각품, 쇠시리 장식을 외관에 붙여야만 했던 나라들과는 상황이 판이

하게 달랐던 것이다. 알바 알토의 파이미오 요양소 역시 기능주의의 세례를 듬뿍 받은 대표적인 건축물 중 하나다.

다만 알바 알토는 기능주의에 공감하면서도 기능주의의 한계까지도 명확하게 인식하고 있었다.

> 모더니즘은 이 전시를 보러 온, 기능주의를 싫어하는 여러분이 흔히 상상하듯이 돌과 유리, 강철의 조합이 아닙니다. 모더니즘은 오히려 흩날리는 국기, 들판의 꽃들, 불꽃놀이, 깨끗하게 세탁한 식탁보에 둘러싸여 행복해하는 사람들 그리고 이 모든 것의 조합에 가깝다고 할 수 있습니다.
>
> —알바 알토의 1930년 스톡홀름 전시회 연설에서

이 연설문에는 당대인들이 기능주의를 어떻게 보았는가부터 기능주의에 대한 알바 알토의 생각은 어떠했는지까지 많은 의미가 담겨 있다. 제2차 세계대전 이후 기능주의는 '모더니즘'이라는 단어와 함께 건축, 인테리어, 공예, 미술까지 전 영역에서 유행했다. 유리나 강철, 금속, 돌 같은 소재들에는 으레 현대적이라는 문구가 붙었다.

반면 알바 알토에게 '모던'이란 유리나 강철 같은 신소재가 아니라 색색의 등이 걸린 아름다운 공원에서 산책을 즐기는 사람들, 카페에서 커피를 마시고 사무실에서 일을 하는 평범한 동시대인의 생활이었다. 그가 생각하는 기능주의는 소재나 형태 따위가 아니라 사람들의 생활을 좀 더 윤택하고 행복하게 만들기 위한 모색이었다. 알바 알

토가 한창 유행하는 금속 소재 대신에 한물간 합판을 이용해 파이미오 암체어를 디자인한 이유가 바로 여기에 있다.

강철 파이프는 많은 장점을 가진 소재지만 이후에 알바 알토가 「건축의 인간화」●라는 에세이에서 밝혔듯이 '심리적인 측면'에서 사람을 편안하게 해주는 소재라고는 말할 수 없다. 금속을 이용한 가구나 온갖 생활용품에 익숙한 현대인에게도 금속 가구는 안락한 느낌을 주지 않는다. 이를테면 그 누구도 바실리 체어를 유치원이나 휴게실에 걸맞은 의자라고 생각하지 않는다. 금속 가구는 사무실이나 호텔 로비처럼 적당한 긴장감과 세련미를 풍겨야 하는 공간에 더 어울린다고 생각한다.

이것이 알바 알토가 생각한 기능주의의 한계였다. 조형적이고 기능적이며 세련된 건물, 최신 기계가 돌아가는 AEG 터번 공장, 우리에겐 '바우하우스 스탠드'로 알려진 금속과 유리로 만든 바겐펠트 램프……. 20세기 초반에 기능주의는 분명히 새 시대에 걸맞은 조형 철학이었다. 하지만 정작 그 새로운 삶의 주인공인 사람은 쉽게 변하지 않는다. 우리가 무엇인가에 애착을 느낄 때는 그것이 오로지 기능적으로 최적화되고 능률적이기 때문만이 아니다. 우리는 쓰임새가 많지 않더라도 우리의 감성과 정서를 겨냥한 디자인에 끌린다.

알바 알토가 과감히 금속 대신에 합판을 소재로 선택할 수 있었던 것은 나무가 얼마나 심리적으로 위안을 주는지를 체험을 통해 알고 있었기 때문이다. 측량사인 아버지 덕분에 숲으로 둘러싸인 핀란드의 지도를 보며 자란 알바 알토는 나무라는 소재가 주는 편안함과

● 알바 알토, 「건축의 인간화The Humanizing of Architecture」, *The Technology Review*, November 1940.

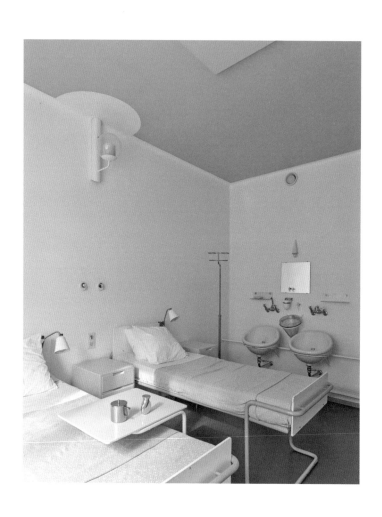

▲ 환자를 최대한 배려해 디자인된 파이미오 요양소의 병실.

자신이 지향하는 '모던'의 결합을 합판에서 찾았다.

파이미오 요양소에는 가볍고 옮기기 쉬우며 관리하기 편한 가구가 필요하다. 나무를 사용해 수많은 실험을 거듭한 결과 이런 요구에 최적화된 시스템과 방법, 재료를 발견하게 되었는데 이건 환자들의 필요에 최적화되어 있으며 동시에 안락한 가구를 만들기 위한 방편이었다.

— 알바 알토, 「건축의 인간화」

알바 알토의 파이미오 결핵 요양소는 하얀 페스트에 지친 환자들을 위한 세심한 배려가 배어 있는 공간이다. 물이 바깥으로 튀지 않고 물소리가 많이 나지 않도록 고안된 세면대, 누워 있는 상태에서도 눈이 부시지 않도록 디자인한 독서 램프, 오래 누워 있어야 하는 환자가 가장 따뜻함을 느낄 수 있도록 천장에 달아둔 라디에이터, 숙면을 위해 어둡게 칠한 천장, 최대한 햇볕을 끌어들이도록 설계된 건물의 방향과 위치 등.

기능이 주인공이 아니라 사람이 주인공인 알바 알토의 인간적인 기능주의는 파이미오 암체어의 핵심이다. 그리고 그 주인공인 사람의 곁에는 더없이 맑고 고요한 호수와 깊이를 알 수 없는 늪, 순록이 뛰어다니는 하얀 벌판과 하늘을 물들이는 신비한 오로라, 거인과 요정이 살고 있을 것 같은 숲이 끝없이 펼쳐진 핀란드의 자연이 있다. 우리가 북유럽 가구에서 느끼는 간결한 안락함은 다름 아닌 자연과 감응하

는 정서에서 비롯된다. 우리가 알바 알토의 파이미오 암체어에서 감탄해야 하는 부분은 의자 자체가 아니라 그 속에 숨어 있는 알바 알토의 의도이다.

콜럼버스의 달걀처럼 발상을 전환하라, 스툴 60

합판에 대한 알바 알토의 실험은 파이미오 암체어에서 끝나지 않았다. 알바 알토는 경제 공황 때문에 파이미오 요양소 건설이 지연되는 동안에 러시아의 상트페테르부르크에서 가까운 비보르크^{Vyborg} 시에 도서관을 설계했는데 이 도서관을 위해 만들어낸 의자가 알바 알토의 대표작 중 하나인 '스툴 60'이다. 스툴 60은 자작나무를 직각으로 구부려 만든 L 레그 위에 둥근 시트 판을 얹어놓은 단순한 디자인의 의자다. 하지만 스툴 60에는 알바 알토만의 혁신적인 아이디어가 숨어 있다.

알바 알토가 L 레그를 발명하기 이전에 의자 상판과 다리를 연결하는 방법은 크게 두 가지였다. 가장 쉽고 간단한 방법은 시트에 구멍을 내고 다리를 끼워 넣는 것이다. 다리 끝부분을 깎아 시트 구멍에 끼워 넣은 뒤 접착제나 나무 조각으로 고정시킨다. 더 정교하고 전문적인 방법으로는 시트 아랫부분과 다리 윗부분을 장부촉으로 연결한 뒤 접착제나 못, 나사로 고정하는 것이다. 장부촉 연결 방식은 안정적이지만 일단 빈틈없이 딱 맞도록 장부촉을 깎아서 맞춰야 하고

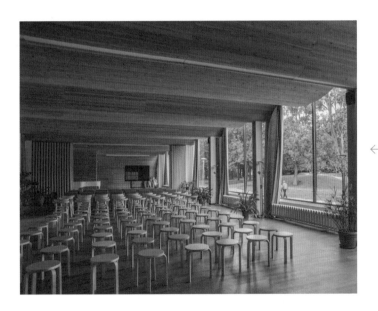

스툴 60은 단순한 의자지만 이 의자에는 알바 알토만의 혁신적인 아이디어가 숨어 있다.
스툴 60의 L레그는 ㄱ자로 구부러지는 다리의 윗부분만을 얇게 저며 접착제로 붙여 만든다. 즉 합판
을 만드는 방법을 부분적으로 원목에 적용한 것이다.

ⓒ 김줄

◀▲ 스툴 60.
◀▼ L 레그가 놓인 비보르크 도서관.
▶▲ L 레그 디자인 스케치.
▶▼ L 레그 제작 과정.

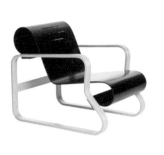
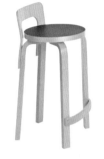

파이미오 암체어　　　　　　　　　하이 체어　　　　　　　L 레그

못으로 고정시켜야 하는 등 품이 많이 든다. 그렇다면 시트와 다리를 연결하는 더 간단한 방법은 없을까?

　알바 알토는 마치 콜럼버스의 달걀처럼 그 누구도 생각하지 못한 간단한 방법으로 이 문제를 해결했다. 스툴 60의 L 레그는 시트와 다리가 만나는 윗부분이 ㄱ자로 꺾여 있다. 즉 다리 윗부분 자체가 받침대가 되기 때문에 구멍을 뚫거나 장부촉으로 연결하지 않아도 시트를 위에 얹어놓기만 하면 의자가 된다. 알바 알토는 이음새 없이 다리의 윗부분을 구부리기 위해 아주 특이한 방법을 고안했다. 자작나무 목재의 끝만 얇은 판으로 저민 뒤 사이사이에 접착제를 넣고 열을 가한다. 즉 합판을 만드는 방법을 부분적으로 원목에 적용한 것이다. 그래서 L 레그의 시트를 받치는 윗부분은 파이미오 암체어의 프레임처럼 적층 합판이지만 아랫부분은 원목 그대로다. 알바 알토는 1935년에 L 레그를 만드는 방법으로 특허를 출원했는데 이 방식을 응용해 알바 알토 특유의 Y 레그나 X 레그를 만들었다.

암체어

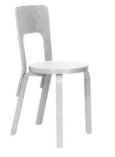

체어 66

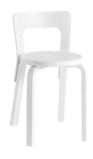

체어 65

합판 의자의 개척자

강철 파이프 대신에 시대에 뒤처지는 소재로 취급된 합판을 과감하게 사용한 알바 알토의 파이미오 암체어는 합판이라는 소재의 새로운 가능성을 열어주었기 때문에 의자 디자인의 역사에서 빼놓을 수 없는 의자가 될 수 있었다. 오로지 합판으로만 만들어낼 수 있는 부드러운 시트의 곡선과 안정성, 나무라는 소재가 주는 따스한 느낌을 얼마든지 현대적인 디자인과 결합시킬 수 있음을 직관적으로 제시한 것이다.

알바 알토의 파이미오 암체어에서 합판의 가능성을 눈여겨본 마르셀 브로이어는 1936년에 파이미오 암체어의 시트 형태를 응용한 쇼트 체어short chair를 디자인했고 플라스틱 의자의 대표 디자이너로 알려진 임스 부부Charles Eames, Ray Eames 역시 합판으로 된 의자인 DCM 체어를 디자인했다.

파이미오 암체어 1932

1932

1934

1936 마르셀 브로이어의
 쇼트 체어

1938

1940

1942

1944

1946 임스 부부의
 DCM 체어
 ⓒVitra

1948

1950

1952

1955

알바 알토의
파이미오 암체어

ⒸArtek

아르네 야콥센의
개미 체어

ⒸFritz Hansen

아르네 야콥센의
3107 체어

ⒸFritz Hansen

북유럽 디자인 하면 대번에 떠오르는 덴마크의 건축가 아르네 야콥센^{Arne Jacobsen}이 만든 3107 체어(혹은 series 7™)나 개미 체어^{ant chair}는 어떤가. 이 걸출한 디자인들은 합판을 의자 디자인의 신소재로 끌어올린 알바 알토의 개척 정신 덕분에 태어날 수 있었다.

파이미오 암체어 이후 오늘날까지 합판은 의자의 주요한 재료다. 그러나 우리는 아직도 합판에 대해서 잘 모르는 듯하다. 알바 알토의 파이미오 암체어나 아르네 야콥센의 개미 체어를 디자인 명품이라고 예찬하지만 그 소재가 베니어판이라고 하면 얼굴을 찡그리는 것처럼 여전히 합판에 대한 오해는 계속되고 있다.

최초의 플라스틱 의자

임스의 유리섬유 강화 플라스틱 의자

5

1947년 10월 23일

"이쪽을 좀 봐주세요."

1947년 10월 23일, 록펠러 플라자 앞에서 한 무리의 기자들이 초조하게 담배를 피우며 누군가를 기다리고 있었다. 뉴욕에서 가장 화려한 행사장인 록펠러 플라자의 65층 레인보 룸에서 열리는 그날의 행사는 뉴욕 현대미술관 재단 회장인 넬슨 록펠러가 주관하는 '저가 가구 디자인 국제 공모전International Competition for Low Cost Furniture Design'을 위한 디너파티였다. 오늘 저녁의 주인공인 넬슨 록펠러와 부인 메리 토드가 도착해 차에서 내리자 일제히 플래시가 터졌다.

서른아홉 살에 이미 국무부 차관보를 역임한 정치계의 거물이자 미국 최고의 부자인 록펠러 가문의 일원인 넬슨 록펠러는 기름을 발라서 넘긴 매끈한 머리에 나비넥타이와 턱시도가 잘 어울리는 훤칠한 신사였다. 세상에 부러울 게 없어 '해피 록펠러'라는 애칭을 가지고 있는 그의 부인 메리는 파리에서 건너온 크리스찬 디올의 허리를 강조한 긴 실크 드레스를 입고 등장했다.

록펠러 부부의 뒤를 이어 현대미술관 관장인 르네 다르농쿠르René d'Harnoncourt 부부와 뉴욕 시의 디자인 컨설턴트인 알프레트 아우어바흐Alfred Auerbach, 건축가인 루트비히 미스 반데어로에가 엘리베이터에 올랐다. 은은한 샹들리에 불빛과 창 너머로 펼쳐진 뉴욕의 야경, 반짝반짝 빛나는 은식기와 샴페인까지 그날의 디너파티는 록펠러라는 이름에 걸맞게 더없이 우아했다.

'저가 가구 디자인 국제 공모전'의 심사위원들이 넬슨 록펠러와 함께 이듬해 1월 5일부터 공식적으로 펼쳐질 공모전을 위해 샴페인 잔을 들던 그 시각, 뉴욕 정반대편의 로스앤젤레스 웨스트 워싱턴 대로, 에드워드 호퍼의 그림을 닮은 황량한 동네에는 노을이 내려앉고 있었다. 찰스 임스Charles Eames는 한때 근교의 채소 상인들이 창고로 썼던 901번지의 임스 사무실에서 하루 일과를 마감하고 있었다.

이렇게 같은 날 같은 시각에 서로 다른 곳에서 서로 다른 삶을 살고 있었던 록펠러 부부와 찰스 임스, 아무런 인연이 없을 것 같은 그 둘을 이어주는 희미한 선이 있었다. 바로 '의자'였다. 넬슨 록펠러는 물론이고 '최초의 플라스틱 의자'로 기록된 임스 의자를 만든 주인공인 찰스 임스조차도 미처 몰랐겠지만 그날은 임스의 플라스틱 의자가 씨앗을 틔운 기념비적인 날이었다.

6달러 17센트짜리 의자

임스 플라스틱 의자는 플라스틱 체어, 셸 체어shell chair라는 대표 이름 아래에 DAW, DSW, DSR, RAR, DAC, DAT, DAR 등 수많은 모델이 있다. 공식 생산업체인 비트라Vitra에 따르면 23개의 컬러와 36가지의 옵션을 선택해 10만 가지 이상의 종류를 만들 수 있다고 한다. 종류도 많고 모델 이름도 암호 같지만 원리를 알면 이해하기 쉽다.

임스는 자신이 만든 모든 의자의 모델명을 시트의 모양과 다리의

DSX DAX DAW

▲ 임스 플라스틱 의자의 모델명은 시트의 모양과 다리의 조합으로 명명했기 때문에 모델명만 보고
도 의자의 생김새를 짐작할 수 있도록 했다. 시트의 모양에 따라 크게 DA와 DS로 나눌 수 있으며
마지막 글자는 다리의 종류다. ⓒVitra

조합으로 명명했다. 플라스틱 위에 시트를 씌운 버전, 와이어 시트 버

전 등 수많은 모델이 우리를 혼란스럽게 하지만 실상 임스 플라스틱

의자의 기본 시트는 딱 두 종류다. 팔걸이가 있는 암체어인 DADining

Armchair와 팔걸이가 없는 사이드 체어인 DS$^{Dining\,Side\,Chair}$다. 여기에

W가 붙으면 나무(wood) 다리, X가 붙으면 X자형(x base) 다리, R이

붙으면 막대를 조합한 임스 특유의 막대형(rod base) 다리 의자를 의

미한다. 그리고 인기가 많은 임스 플라스틱 의자의 흔들의자 버전은

팔걸이가 달린 흔들의자라는 의미로 RA$^{Rocking\,Armchair}$로 시작한다.

이처럼 임스 플라스틱 의자는 모델명만 보고도 의자의 생김새와 다

리의 종류를 알 수 있도록 영리하게 이름을 붙였다.

　모델명에서 이미 눈치챘겠지만 임스의 플라스틱 의자는 시트와

다리의 조합만으로도 수없이 많은 모델을 만들어낼 수 있다. 비트라

DSR RAR LAR

의 홈페이지에 나와 있는 '10만 가지 이상의 종류'라는 설명이 과장이 아닌 이유는 이 때문이다. 하지만 처음부터 그랬던 것은 아니다. 1950년에 최초로 출시된 모델을 독수리 오형제처럼 오리지널 파이브(DAW, DAX, LAR, RAR, DAR)라고 부르는데 이 오리지널 모델들은 모두 팔걸이가 붙은 다이닝 암체어이다. 팔걸이가 없는 DS 버전은 암체어보다 일 년 늦은 1951년부터 출시되었다.

　일반적으로 플라스틱 의자라고 뭉뚱그려서 부르지만 임스 플라스틱 의자는 재료에 따라 크게 두 종류로 나눌 수 있다. 오리지널 시트는 유리섬유 강화 플라스틱을 일컫는 FRP Fiberglass Reinforced Plastics이다. 현재 가장 널리 유통되고 있는 폴리프로필렌 버전은 1989년에 유리섬유가 환경에 미치는 폐해 문제가 지속적으로 제기되면서 생산이 중단된 이후 유리섬유를 대신해 출시되기 시작했다.

　유리섬유든 폴리프로필렌이든 임스 플라스틱 의자는 막상 구입하려 들면 "플라스틱인데 왜 이렇게 비싸?"라는 소리가 절로 나온

임스 플라스틱 체어 1950

다. 임스 플라스틱 의자 앞에 붙는 '20세기 중반기의 가장 혁신적인 의자'라든가 '20세기 모던 디자인의 아이콘'이라는 찬사를 지워버리고 나면 사실 임스 의자는 지하철역이나 관공서 대기실, 공항, 사무실 등 어디에서나 흔하게 볼 수 있는 플라스틱 의자와 크게 다를 바 없다. 게다가 단돈 몇만 원이면 살 수 있는 저렴한 카피 버전도 수없이 많다. 재미난 점은 임스 플라스틱 의자를 만든 임스 부부 역시 우리의 시각에 동의할지도 모른다는 사실이다. 임스 플라스틱 의자는 1948년 1월 5일 뉴욕 현대미술관이 주최한 '저가 가구 디자인 국제 공모전'에서 시작되었기 때문이다.

임스 플라스틱 의자의 최초 모델은 단돈 6달러 17센트였다. 물가 상승을 고려한다고 해도 요즘 생산되는 카피 버전보다도 더 싸다. 임스 부부는 '저가'에 포인트를 두고 누구나 살 수 있는 저렴하고 실용적인 의자를 목표로 플라스틱 의자를 만들었다.

저가 가구 디자인 국제 공모전, 디자인계를 강타하다

'저가 가구 디자인 국제 공모전'은 제2차 세계대전 이후 뉴욕 현대미술관에서 주최한 첫 번째 국제 공모전이자 찰스 임스와 그의 부인 레이 임스$^{Ray\ Eames}$가 함께 차린 디자인 회사인 임스 오피스가 응모한 첫 번째 대규모 공모전이기도 했다.

그런데 왜 하필 '저가' 가구 디자인일까? 오늘날 모마MoMA라는 애

칭으로 통용되는 뉴욕 현대미술관의 고급스럽고 세련된 이미지를 떠올리면 '저가 가구'란 타이틀은 도통 어울리지 않는다. 이 공모전의 내용을 지금 모마의 전시 경향과 비교해보면 이질감은 더욱 커진다. 당시에 공식 발행된 팸플릿에 의하면 이 공모전은 이름 그대로 '저가'에 초점을 맞추었다. 공모전의 목표는 '오늘날의 협소한 아파트와 집에 어울리는 저렴하면서도 편안하고 관리하기 쉬운 새로운 가구 모델'을 찾기 위한 것으로 그 가구는 '현대 가정에 어울리는 대량 생산 모델'이어야만 했다. 요약하자면 주머니가 가벼운 이들도 쉽게 구입할 수 있는 실용적인 가구를 만들어야 한다는 취지였다.

　　오늘날에는 상상하기 어렵지만 '저가 가구 디자인 국제 공모전'은 제2차 세계대전 이후 1940년대 후반 미국의 사회 상황을 시의 적절하게 반영한 공모전이었다. 제2차 세계대전이 승리로 끝난 1945년 이후부터 1950년대 초반까지 천백만 명에 달하는 군인들이 사회로 복귀하기 시작했다. 게다가 전후 베이비붐으로 인구가 폭발적으로 늘어나면서 주택 부족 현상이 나타났다. 전후의 경제 호황에 힘입어 사회로 복귀한 군인들에게 저리의 주택 융자 혜택까지 베풀었으니 다들 주머니는 두둑한데 살 만한 마땅한 주택은 찾기 어려웠다.

　　〈케빈은 12살〉 같은 추억의 미국 드라

▲ 1945년대의 제너럴 일렉트릭 사의 광고는 내 집 마련을 꿈꾸는 군인들의 모습을 담고 있다.

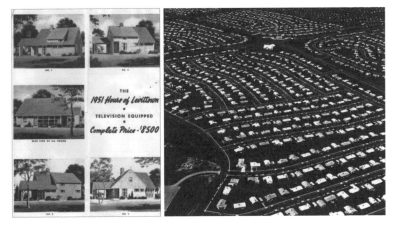

◀ 텔레비전이 빌트인으로 제공된다는 문구가 눈에 띄는 1951년의 레빗홈 광고.

▶ 펜실베이니아에 조성된 레빗홈 타운.

마에 나오는 전형적인 다운타운 주택가, 이를테면 도로를 사이에 두
고 서로 비슷한 모양의 집들이 길게 늘어서 있는 광경이 도시 주변에
처음 등장하기 시작한 것도 바로 이때였다.

부동산 개발업자 윌리엄 레빗$^{\text{William Jaird Levitt}}$은 요즘의 건축업자에
게는 꿈같은 이 호황기를 재빨리 캐치해 승승장구한 인물이었다. 단
번에 미국 주택 부동산 개발의 신화로 떠오른 레빗의 성공 비결은 고
속도로가 연결되는 도시 근교의 택지에 똑같은 구조의 슬래브 주택
을 수천 채씩 대량으로 지어서 싼값에 파는 것이었다. 1940년대 후반
부터 1950년대 중반까지 집중적으로 지어진 윌리엄 레빗의 주택을
레빗홈$^{\text{levitt home}}$이라고 하는데, 레빗홈은 여러모로 당시 주택 구입자
들의 구미에 딱 맞았다.

레빗홈은 일단 사이즈가 작다. 1950년대에 접어들며 레빗홈의 크기가 조금 커지긴 했어도 그사이 도시 근교의 택지 가격이 3천 배 이상 뛰었기 때문에 도시 근교의 주택은 우리가 미국 하면 떠올리는 몇백 평대의 주택하고는 거리가 멀었다. 대략 25평대인 레빗홈은 거실과 부엌, 방 두 개의 구조로 차고가 없는 대신에 차를 세울 수 있는 앞마당과 바비큐를 해 먹을 수 있는 뒷마당이 딸려 있었다. 외장재의 색깔, 창의 위치 등을 선택할 수 있는 옵션이 붙어 있긴 했지만 어느 집이나 구조는 기본적으로 동일했다.

레빗홈의 가장 큰 특징은 싱크대와 냉장고, 식기세척기 등 부엌 시설을 비롯해 텔레비전까지 완비된 빌트인 하우스였다는 점이다. 주부들은 텔레비전이 놓인 널찍한 거실과 포마이카^{Formica}(합성수지 도료로 상품명이다) 상판이 달린 파스텔 색의 싱크대, 제너럴 일렉트릭사의 스토브와 냉장고 등 온갖 최신 가전제품이 갖춰진 부엌에 반했다. 가정에서 가장 많은 시간을 보내는 주부들이 주택 구입에 지대한 영향력을 행사한다는 사실을 깨달은 윌리엄 레빗은 1949년부터 출시한 랜치형 주택^{Ranch-style house}●에서는 아예 부엌과 거실의 벽을 없애고 작업대 겸 식탁인 아일랜드를 중앙에 설치한 신식 주방을 개발했다. 이 주택은 좀 과장해서 말하면 일체의 이삿짐 없이 달랑 몸만 들어가도 될 정도로 모든 것이 완비되어 있었다. 가격도 저렴해서 7,990달러에 불과했다. 게다가 90달러의 초기 예치금만 내면 바로 입주가 가능했고 주택 대금은 한 달에 58달러씩 분할 상환하면 되었다.

레빗홈 입주자들은 여러 면에서 수백 년 동안 미국을 지탱해온 건

● 실내외의 장식적인 요소를 최소화하고, 넓은 평지 위주인 미국의 환경에 적합하도록 넓고 길쭉한 형태에 박공지붕을 얹은 단층 주택. 가장 미국적인 주거 양식으로 불린다.

▲ 온갖 가정용 가전제품에 둘러싸인 주부는 1950년대 미국 광고의 주요 등장인물이었다.

▼ 주말에 집 뒤뜰에서 열리는 가족 바비큐 파티는 1940년대 후반부터 미국 중산층 가정의 상징으로
부상했다.

실한 중산층과는 달랐다. 매일 아침 셰보레의 벨에르를 타고 출근하는 아빠는 저녁에 퇴근하면 앞마당 포치에 차를 대고 맥주를 마시며 텔레비전을 본다. 앞치마를 입고 마당을 가꾸고 채소를 키우는 가정주부의 시대는 갔다. 말끔한 원피스를 차려입은 엄마는 쇼핑센터에서 카트를 끌며 식료품을 쇼핑하고 오후에는 이웃 주부들과 함께 차를 마신다. 주말이면 뒤뜰에 바비큐 그릴을 펼쳐놓고 바비큐 파티를 연다. 레빗홈은 직장을 구하고 결혼해서 집을 산 뒤 아이를 낳아 키우는 1950년대 아메리칸 드림의 보금자리였다. 레빗홈 입주자들은 오늘날 우리 주변에서 흔히 볼 수 있는 도시 생활자의 원조였다.

레빗홈에는 과거 미국의 중산층 가정을 채웠던 유럽식이나 프랑스식의 덩치 큰 가구가 어울리지 않는다. 일단 집의 크기부터가 작다. 게다가 레빗홈 입주자들은 꽃무늬 벽지를 바른 벽에 거울 달린 화장대를 놓는 그들의 할머니 할아버지 세대의 집 안 장식과는 전혀 다른 라이프 스타일을 추구했다.

시류의 변화를 가장 민감하게 포착한 매체는 주부를 대상으로 한 잡지였다. 19세기 중반 이후부터 주구장창 외쳐왔던 '모던 스타일'이라는 슬로건이 사라지고 '컨템퍼러리 디자인'이라는 용어가 인테리어 잡지를 도배하기 시작했다. 이들이 말하는 컨템퍼러리 디자인이란 막연하고 관념적인 용어가 아니라 당장 텔레비전 앞에 둘 커피 테이블이나 도시 생활자들의 구미에 맞는 칵테일 바와 하이 체어, 청소가 편한 작은 식탁 같은 새로운 라이프 스타일이 반영된 잘 팔리는 소비재였다.

TWENTY CENTS JULY 3, 1950

TIME

THE WEEKLY NEWSMAGAZINE

HOUSE BUILDER LEVITT
For sale: a new way of life.

$6.00 A YEAR (REG. U. S. PAT. OFF.) VOL. LVI NO. 1

▲ 'For Sale: a new way of life.'

1950년 7월 4일자 『타임』지 표지를 장식한 윌리엄 레빗의 사진 밑에는 작은 글씨로 "새로운 삶의 방식을 팝니다"라는 표제가 붙어 있었다.

레빗홈이 이토록 인기가 있었던 것은 레빗홈이 이 새로운 라이프 스타일이 탄생하고 펼쳐진 주요 무대였기 때문이다. 1950년 7월 4일 자 『타임』지 표지를 장식한 윌리엄 레빗의 사진 밑에는 작은 글씨로 "새로운 삶의 방식을 팝니다(For Sale: a new way of life)"라는 표제가 붙어 있었다. '새로운 삶의 방식'은 집집마다 냉장고와 싱크대가 달린 현대식 주방을 설치하고 슈퍼마켓과 쇼핑몰에서 주말을 보내던 1950년대 미국 중산층의 생활 그 자체였다. 뉴욕 현대미술관의 '저가 가구 디자인 국제 공모전'은 바로 이 새로운 라이프 스타일에 어울리는 가구를 찾는 시도였다.

찰스 임스의 터닝 포인트

'저가 가구 디자인 국제 공모전'이 시작될 당시에 찰스 임스는 마흔 살로 이제 막 자신의 사무실인 임스 오피스를 새롭게 정비한 상태였다.

1907년 미주리 주의 세인트루이스에서 태어난 그는 세인트루이스의 워싱턴 대학 건축과에 입학했지만 학업을 마치지 못하고 여러 건축사 사무실을 전전하며 실무를 배웠다. 찰스 임스가 산업 디자이너이자 건축가로서의 인생을 시작한 곳은 크랜브룩Cranbrook 미술 아카데미였다. 그는 1938년에 이 미술 아카데미의 장학금을 받아 일 년간 공부한 뒤 바로 산업디자인과의 강사가 되었다.

▲ 스칸디나비아판 바우하우스라는 별칭으로 유명했던 크랜브룩 미술 아카데미.

찰스 임스의 전기를 읽어보면 미술 아카데미 입학 이전의 시절에 관한 이야기가 극히 적은데, 그럴 수밖에 없다. 극단적으로 말해서 크랜브룩 미술 아카데미에 입학하지 않았다면 임스는 그저 그런 건축가로 이름 없이 생을 마감했을 게 분명하기 때문이다. 텔레비전 프로그램에 출연해 인기를 모을 만큼 이미지 마케팅에 능숙했던 찰스 임스 역시 이 점을 알았던지 생전에 이 시절에 관해서는 언급하기를 꺼렸다.

찰스 임스의 인생에서 터닝 포인트는 크랜브룩 미술 아카데미의 교장이자 핀란드 태생의 건축가인 엘리엘 사리넨^{Eliel Saarinen}과의 만남

이었다. 사리넨과 임스의 인연은 임스가 세인트루이스에서 건축가로 일하던 시절로 거슬러 올라간다. 『아키텍처럴 포럼Architectural Forum』지에 실린 임스에 대한 기사를 우연히 본 사리넨이 임스에게 몇 가지 조언을 해주면서 그들의 인연은 시작되었다. 편지와 전화를 주고받으면서 사리넨은 곧 찰스 임스의 멘토가 된다.

사리넨 집안의 분위기는 그야말로 국제적이라 할 수 있었다. 핀란드와 미국을 오가며 생활한 사리넨 가족의 거실에서는 최신 건축과 디자인, 음악, 미술의 흐름에 관한 이야기가 끊이지 않았다. 알바 알토를 비롯해 재능 있는 디자이너와 건축가들은 엘리엘 사리넨의 친구였고 그가 이끄는 크랜브룩 미술 아카데미는 '스칸디나비아판 바우하우스'로 불릴 만큼 당시 손꼽히는 건축과 산업디자인 학교였다. 미주리의 시골 출신인 임스에게 이 모든 것은 얼마나 매혹적이었을까!

▲ 찰스 임스의 막역한 친구이자 경쟁자였던 에로 사리넨.

임스는 크랜브룩 미술 아카데미에 입학함으로써 동경해오던 사리넨의 세계에 본격적으로 발을 담갔다. 핑크색의 벽돌로 아름답게 단장한 크랜브룩 미술 아카데미와 사리넨 가*의 널찍한 거실에서 찰스 임스는 이후 디자이너로서의 인생에 지대한 영향을 끼친 모든 이들을 만나게 된다. 그의 동반자로 임스 오피스를 이끌어간 부인 레이 임스를 비롯해 스웨덴 출신의 조각가로 미술과 디자인의 최신 경

향을 토론하곤 했던 절친한 친구인 칼 밀레스^{Carl Milles}, 13년 동안 임스 오피스에서 일하며 라운지 체어를 포함해 '임스'라는 이름으로 출시된 대부분의 의자 디자인을 발전시키고 현실화시킨 주역인 디자인 디벨로퍼 돈 앨비슨^{Don Albison}과 엘리엘 사리넨의 아들인 에로 사리넨 ^{Eero Saarinen} 등이 그들이다.

찰스 임스와 그의 친구들은 주말이면 함께 낄낄대며 아서 왕과 원탁의 기사를 주인공으로 한 판타지 모험 만화 『밸리언트 왕자^{Prince Valiant}』나 당시 신문에 연재된 『크레이지 캣^{Krazy Kat}』 같은 우스꽝스러운 만화를 돌려 보고, 수업 사이사이의 쉬는 시간에는 탁구를 치고 축구를 하면서 프란츠 레하르의 오페레타 〈유쾌한 미망인^{The Merry Widow}〉의 아리아를 합창하곤 했다. 특히 1950년대의 대표적인 디자이너이자 건축가인 에로 사리넨은 임스 플라스틱 체어의 탄생과 관련해서는 물론이고 임스의 인생에서도 빼놓을 수 없는 인물이다.

긴 영화의 예고편, 오개닉 가구 디자인 공모전

1940년 그러니까 뉴욕 현대미술관의 '저가 가구 디자인 국제 공모전'이 시작되기 8년 전, 에로 사리넨과 찰스 임스는 역시 뉴욕 현대미술관에서 주최한 '오개닉 가구 디자인 공모전^{Organic Design in Home Furnishings Competition}'에 한 팀으로 참여했다.

에로 사리넨과 찰스 임스는 배경만 놓고 보자면 여러모로 어울리

지 않는 한 쌍이었다. 에로 사리넨은 유명한 건축가인 아버지의 인맥과 문화적 자산을 마음껏 누리며 자랐다. 반면에 찰스 임스는 아버지가 일찍 돌아가시는 바람에 어릴 때부터 온갖 아르바이트를 전전해야 했다. 사리넨이 이른바 금수저라면 임스는 그와 비교조차 안 되는 흙수저였던 것이다. 이후의 경력을 살펴봐도 마찬가지였다. 사리넨은 예일 대학교 건축과를 졸업하고 1934년에 건축사 자격증을 딴데다 유럽에서 2년 동안 실무 경험까지 쌓았지만, 임스는 대학도 제대로 졸업하지 못했다. 그러니 사리넨이 선뜻 임스와 한 팀을 이룬 것 자체가 상당히 놀라운 일이었다.

과연 무엇이 이 둘을 한 팀으로 묶은 것일까? 사리넨과 임스에게는 출신 배경의 차이를 넘어서는 묘한 공통점이 있었다. 둘 다 지독한 일 중독자인데다 새로운 기술을 두려워하지 않았고 무엇보다 도전과 모험을 사랑했다. 누구나 격의 없는 친구가 될 수 있는 자유로운 분위기로 충만한 크랜브룩 미술 아카데미의 울타리 안에서 만난 것도 이유 중 하나일 것이다. 학창 시절에 만난 친구와는 이후 사회생활에서 만난 그 어떤 사람보다도 더 끈끈한 관계를 유지하는 법이니까. 서로 상대의 능력과 비전에 신뢰를 가지고 있던 두 사람은 1961년에 에로 사리넨이 세상을 떠날 때까지 일주일에 한 번 이상 전화 통화를 하는 단짝으로 남았다.

'오개닉 가구 디자인 공모전'은 임스와 에로 사리넨이 팀을 이루어 참여한 처음이자 마지막 공모전이며, 장차 디자인계의 거장으로 자라날 두 젊은 건축가의 디자인 비전을 보여주는 공모전이었다. 오

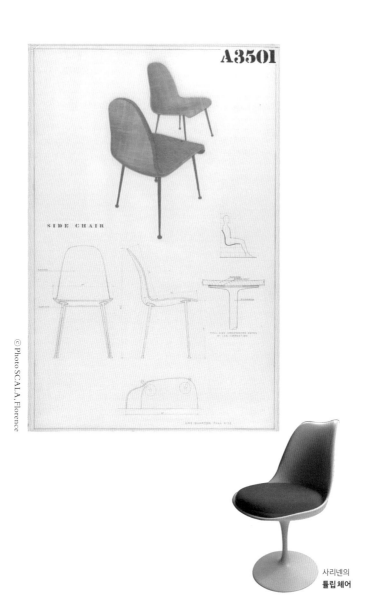

사리넨의
튤립 체어

'오개닉 가구 디자인 공모전'에서 1등상을 차지한 임스와 사리넨의 작품은 앞으로 이들이 만들 가구의 특성을 짐
작할 수 있는 요소로 가득하다.

▲ '오개닉 가구 디자인 공모전'의 팔걸이 없는 사이드 체어는 임스의 플라스틱 사이드 체어나 사리넨의 튤립 체
어의 원형이다. 의자 시트를 하나의 입체 몰드로 디자인해서 일체형의 셸을 만들었다.
찰스 임스와 에로 사리넨, 〈오개닉 가구 디자인 공모전 패널: 사이드 체어 드로잉〉, 화이트 포스터 보드에 연
필, 76.2×50.8cm, 1940년, 현대미술관, 뉴욕.

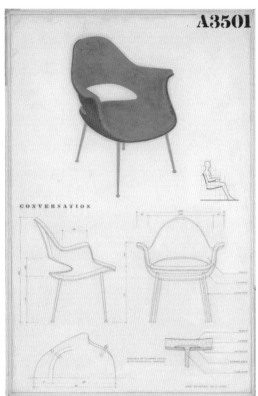

임스의
DAX

▲ 입체 몰드 시트와 일체형 셸은 임스 플라스틱 의자의 콘셉트와 동일하다.
찰스 임스와 에로 사리넨, 〈오개닉 가구 디자인 공모전 패널: 로백Low-Back 암체어(컨버세이션 체어) 드로잉〉, 화이트 포스터 보드에 연필, 76.2×50.8cm, 1940년, 현대미술관, 뉴욕.

늘날 '오개닉'이라 하면 나무나 돌 같은 자연 소재나 식물세포 같은 자연 형태에서 영감을 받은 부드러운 곡선 형태를 떠올린다. 하지만 1940년대의 오개닉은 변화된 생활환경에 발맞춰 최신 기술을 적용한 새로운 타입의 가구를 뜻했다. 사리넨과 임스가 생각한 최신 기술이란 앞서 토네트와 알바 알토를 다룬 장에서 언급한 바로 그 '합판'이었다. 그들의 야심은 당시 합판 가구로서는 가장 앞섰던 알바 알토의 파이미오 암체어를 능가하는 새로운 합판 의자를 만드는 것이었다. 앞 장에서 보았듯이 파이미오 암체어의 특징은 종잇장을 펼쳐놓은 듯이 합판을 두 팔걸이에 고정시켜 만든 시트에 있다. 사리넨과 임스는 여기서 한 발 더 나아가 합판을 몰드에 넣고 성형해 조각처럼 입체적인 시트를 만들고자 했다. 알바 알토의 합판 시트가 2D라면 사리넨과 임스가 만들고자 한 시트는 3D라고 할 수 있다.

'오개닉 가구 디자인 공모전'에서 1등상을 차지한 그들의 작품은 영화의 예고편처럼 앞으로 이들이 만들 가구의 특성을 짐작케 하는 요소들로 가득하다. 우선 시트를 눈여겨봐야 한다. 이 시트는 합판을 몰드로 찍어내 등받이와 팔걸이, 안장의 역할을 한꺼번에 할 수 있는 통합 시트다. 이러한 형태에 익숙한 우리의 눈에는 별것 아닐 수도 있다. 하지만 이 책의 1장부터 읽은 독자라면 이 변화가 얼마나 긴 여정을 거쳐 태어난 혁신인지 공감할 수 있을 것이다.

휨 가공을 써서 의자의 구성 요소를 줄이는 데 성공한 토네트에서 출발해 등받이와 안장이 하나로 통합된 알바 알토의 시트를 거쳐 드디어 팔걸이까지 시트에 녹아 있는 입체적인 시트가 출현한 것이다.

스케이트보드 파크처럼 부드러운 곡선으로 이루어진 이 시트는 앉았을 때와 기댔을 때 신체의 모든 부분을 편안하게 받쳐줄 수 있는 인체공학적인 디자인에 초점을 맞췄다. 몸체shell는 합판인 데 반해 다리는 금속으로 만들어 교체가 가능하도록 한 점도 중요하다. 이 몸체와 교체 가능한 다리는 향후 임스 플라스틱 의자의 가장 두드러진 특징이 된다.

오개닉 체어를 통해서 임스와 사리넨이 미래에 만들어낼 의자들을 상상해보는 건 어렵지 않다. 땅을 뚫고 올라온 어린 싹을 보고 앞으로 클 나무를 미리 짐작할 수 있듯이 팔걸이가 없는 사이드 체어는 임스의 플라스틱 사이드 체어나 사리넨의 '튤립 체어'의 원형이다. '컨버세이션 체어'는 임스 플라스틱 의자 시트 중 DA, 즉 팔걸이가 있는 플라스틱 체어 시트를 고스란히 닮았다. 세부 모양은 다르지만 일체형 몰드 시트라는 아이디어의 시작점이다.

임스와 사리넨의 '오개닉 가구 디자인 공모전'의 당선작은 당시의 합판 성형 기술보다 훨씬 앞선 디자인이었기에 채산성을 맞추기 어려워 상용화되지 못했다. 오늘날 이 의자들은 '오개닉 체어'라는 이름으로 비트라에서 재생산되고 있고, 이와 유사한 카피 의자도 대량으로 유통되고 있다.

'오개닉 가구 디자인 공모전'은 임스가 응모한 최초의 대규모 상업 공모전이었다. 임스는 이 공모전을 통해 종이 위의 설계도가 실제 의자가 되기까지 무엇을 계산하고 고려해야 하며 무엇을 버려야 하는지를 배웠다. 합판 개발이라는 과제도 떠안았다.

공모전 이후 1940년부터 1947년까지 임스의 행보는 합판을 빼놓고는 이야기할 수 없다. 합판에 대한 임스의 도전은 공모전에 참가하고 난 이듬해인 1941년에 임스가 크랜브룩 미술 아카데미를 떠나 레이와 함께 로스앤젤레스에 정착한 이후까지 이어졌다. 재미난 사실은 로스앤젤레스에 정착한 초기에 찰스 임스가 생활비를 벌기 위해 영화사 MGM 스튜디오에서 무대장치 디자이너로 일했다는 점이다. 찰스 임스가 디자인한 무대 세트라니 몹시 궁금증이 일지만, 당시의 자료가 남아 있지 않아서 아쉽다.

주중에는 MGM 스튜디오에서 일하고 주말에는 입체 합판을 상용화할 모델을 만들기 위해 동분서주하던 찰스와 레이는 입체적인 합판 몰드를 찍어낼 수 있는 카잠 머신Kazam machine을 발명했다. 그야말로 방구석 발명품이라 할 수 있는 카잠 머신은 상용화되진 못했지만 합판에 대한 임스 부부의 연구를 증언해주는 유품으로 남아 있다.

이후 제2차 세계대전이 본격화되면서 임스는 합판을 이용한 부목을 개발해 미국 해군의 납품권을 따냈다. 부목은 간단해 보이지만 의외로 다리의 곡선과 모양을 고려해 그야말로 인체공학적으로 디자인해야 한다. 임스가 합판을 성형해 부목을 만들었다는 것은 그만큼 그의 합판 기술이 발전했다는 것을 보여주는 대목이다. 이 합판 부목은 부상자의 혈액 순환에 손상을 가져와 괴저 현상을 유발시키는 금속 부목을 빠르게 대체했고, 미국 해군은 임스의 합판 부목에 적극적으로 자금을 지원했다.

당시 임스의 합판 부목은 에번스 프로덕트Evans Products에서 생산했

▲ 임스가 만든 부목.

▼ 임스가 만든 부목을 소개한 에번스 프로덕트의 카탈로그.

Horizontal and vertical stabilizer skins for the Vultee BT-15 Trainer—made to highest standards by the superior and exclusive Evans molding process.

Molded plywood skin used to streamline fuselage of great cargo glider. These huge sections are molded in one form and have great strength.

Abstract molded plywood design shows how intricate shapes can be molded under extreme heat and pressures. Note the interesting arcs and angles.

BUY MORE WAR BONDS

Molded Plywood . . . A "Fledgling" With a Great Future

The development of molded plywood is destined to match the powerful saga of the timber trails. Evans Products Company through a superior molding process is revolutionizing the use of wood. It is playing a vital role in the war program and will exert a major influence in the use of molded plywood products in peacetime.

Evans molded plywood is formed under great pressure, which is partly responsible for an amazing inherent strength. An ingenious method of applying heat makes possible intricate designs, curvatures and angles. Both factors are most important in determining the utility of molded plywood products.

Evans designers and engineers are constantly at work developing new wood products and new uses for Evans molded plywood. After the war it will be used as structural and

design material in products ranging from automobiles to homes. Thus, Evans molded plywood is a "fledgling" with a great future.

★ ★ ★

Vision to Anticipate the Needs of Tomorrow Creates New Industries Today

PRESIDENT

EVANS PRODUCTS COMPANY
DETROIT

Evans War Products: Machine Gun Mounts • Tank and Automotive Heating and Ventilating Equipment • Evanair Water Heaters • Aircraft Engine Mounts • Airplane Landing Gear Beams • Battery Separators • Prefabricated Houses • Molded Plywood Products • Skylaader • Utility Loader • Auto-Loader • Auto-Railer • Auto-Stop • Stamping • Evanair Domestic Heating Equipment

▲ 1940년대 후반 에번스 프로덕트의 광고. 합판 비행기가 주력 품목이었음을 한눈에 알 수 있다.

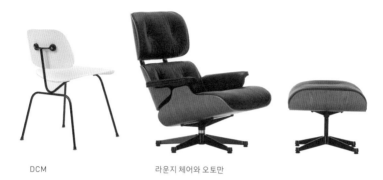

DCM 라운지 체어와 오토만

▲ 임스의 합판 의자 라인.©Vitra

는데, 이 회사는 전쟁 중에 합판을 사용해 만든 군수물자 수송기인 플라잉 플랫카^{Flying Flatcar}를 개발한 독보적인 기술력을 가진 합판 회사였다. 에번스 프로덕트에서 생산한 합판 비행기 시리즈는 노르망디 상륙 작전에서 물자 수송을 전담할 정도로 기술력이 뛰어났기 때문에 임스는 이 회사의 엔지니어들에게서 합판 제작과 성형의 최신 기술을 배울 수 있었다.

합판을 이용한 임스의 도전과 모험은 그의 유명한 합판 의자 라인인 DCM, DCW, LCM, LCW로 결실을 맺었다. 또한 1956년에 발표한 임스의 의자 라인 중에 최고가의 의자이자 베스트셀러인 라운지 체어의 외부 몸체 역시 합판이었다.

임스 오피스의 시작

1948년 1월에 시작된 '저가 가구 디자인 국제 공모전'은 임스 오피스의 첫 번째 공식 공모전이자 회사의 사활이 걸린 매우 절실한 공모전이었다. 전쟁 이후 1946년 후반기부터 임스는 에번스 프로덕트와의 관계를 청산하고 개인 사무실인 임스 오피스를 재정비했다. 이 때문에 임스 오피스의 시작은 회사를 처음 세운 1943년이 아니라 임스가 진정한 홀로 서기를 시작한 1947년으로 봐야 한다. 비서 한 명과 크랜브룩 미술 아카데미의 후배인 디자인 디벨로퍼 돈 앨비슨이 직원의 전부인 신생 회사에게 국제적인 규모의 공모전이 어떤 의미였는지는 굳이 말할 필요도 없다.

'저가 가구 디자인 국제 공모전'은 비록 '저가'라는 캐치프레이즈를 걸고 있으나 만만치 않은 혜택을 자랑했다. 5천 달러라는 상금도 큰돈이지만 당선만 되면 대학의 기술 엔지니어들과 디자인 리서치 팀을 꾸려 시제품을 만들 수 있도록 별도로 5천 달러를 지원하며 현대미술관에서 전시를 열어 상업화될 수 있도록 적극적으로 밀어준다는 홍보 전략도 매력적이었다. 단순히 1등과 2등을 가리는 보여주기식 공모전이 아니라 전쟁 중에 쏟아져 나온 신기술을 실제 가구 제작으로 연결해 가구 산업 전체의 덩치를 키울 수 있도록 확실한 지원책까지 마련한 것이다. 사실 오늘날도 가구 디자이너들이 직면한 가장 큰 어려움은 설계도에 머물러 있는 디자인을 실제로 제작하고 상업화할 수 있는 제작 파트너를 찾는 것이다. 이런 점에서 '저가 가

구 디자인 국제 공모전'은 실무 지원 제도까지 갖춘 선구적인 공모전이라 할 만했다.

임스 오피스에서는 공모전이 진행된 9개월 동안 전 직원이 매달린 끝에 총 8개의 의자를 제출했다. 마감 날짜에 맞추지 못할까 봐 조바심을 낸 임스의 친구들이 여러 차례 전화를 걸어 재촉할 정도로 급박한 마감이었다.

금속 싱크대, 의자가 되다

그 결과는 오늘날 뉴욕 현대미술관 아카이브에 남아 있는 공모전 참여 보드에서 확인할 수 있다. 드디어 최초로 임스 플라스틱 의자의 원형이 모습을 드러내는 순간이다. 임스 오피스의 응모작은 오늘날 DA, DS 시리즈와 똑같은 모양의 시트에 총 네 가지의 다리를 결합시킨 의자 8개와 1996년부터 비트라에서 '라 셰즈'라는 이름으로 제작하기 시작한 컨버세이션 의자Conversation chair였다.

이 의자들은 모두 시트 겸 팔걸이 그리고 등받이 역할을 하는 몸체와 다리 이렇게 딱 두 부분으로 이루어져 있다. 몸체는 다리와 분리가 가능하기 때문에 운송비가 절약된다는 장점과 다리를 교체해 다른 모델처럼 사용할 수 있다는 옵션을 강조했다. 각 의자의 예상 가격은 6달러 17센트부터 시작해 가장 비싼 '라 셰즈'가 27달러로 철저히 저가 콘셉트에 맞췄다. 저가라는 점을 제외하면 현재의 임스 플라스

LOW COST FURNITURE, QUALITY CONTROLLED, MASS PRODUCEABLE

The for
philoso
but they
mass pr
produc
consiste

These prices shown are not the result of wishful thinking; they are based on specific data included in the accompanying report. The figures indicated are factory door prices which include tool amortization, manufacturing cost, overhead and profit, and individual packing for shipment. They do not include sales promotion and distribution.

ARM CHAIR ON ROCKER BASE
insulated steel shell, steel rod and wood rocker base

UPRIGHT CHAIR ON PEDESTAL BASE
insulated aluminum shell, cast aluminum base

UPRIGHT CHAIR
insulated steel she

Metal stamping is the technique synonymous with mass production in this country, yet "acceptable" furniture in this material is noticeably absent. These seating shells are designed to be fabricated in pressed metal.

This system revolves arou fort and econ coated metal vantages can this comfort by using the in fields oth sidential.

By using forms that reflect the positive nature of the stamping techniques in combination with a surface treatment that cuts down heat transfer, dampens sound, and is pleasant to the touch, we feel it is possible to free metal furniture of the negative bias from which it has suffered.

For the purpose of this study each unit has been considered as having two elements — 1.) The surface or shell that receives the body.

2.) The base that holds this shell in the proper relation to the ground.

▲ 임스 오피스의 공모전 보드. 임스 플라스틱 의자의 원형이 최초로 공개된 문서다.
찰스 임스, 〈저가 가구 디자인 국제 공모전 패널〉, 종이 보드에 포토 콜라주, 50,8×76,2cm, 1950년 경, 현대미술관, 뉴욕.

ese chairs is not new nor is the

seating embodied in them new—

been designed to be produced by existing

on methods at prices that make mass

asible and in a manner that makes a

h quality possible.

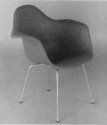

METAL BASE
et steel base

UPRIGHT CHAIR ON CROSS-ROD BASE
insulated steel shell, steel rod base

ARM CHAIR ON CROSS-ROD BASE
insulated steel shell, steel rod base

UPRIGHT CHAIR ON CROSS-WOOD BASE
insulated steel shell, mortised hardwood base

The forms of these shells are intended for the conventional uses of an upright and arm chair, but imaginative uses at various levels may suggest themselves and lead the way to the next phase of the problem, a real study of our present day seating needs.

the starium

It has been found that for general sales individual packing for shipment is by far the most desirable. The seat shell is detached from the back to form a compact shipping and storage unit.

An obvious use for these seating units suggests itself in group seating for the lecture hall, the auditorium, the counter, the stadium, and the production line. In many of these cases the shells, both arm and upright, could be attached to the support by a single clip and removed easily for storage.

the lecture hall

While textures of fabrics and leathers have not been considered a major factor in this low cost program, these materials can be applied over the coating of insulation and still produce a more than reasonably priced piece.

the auditorium

When numbers of units are to be shipped or stored and individual packing is not a problem, the shells can be nested into a minimum space. The coating that completely surrounds each helps protect the surfaces in nesting.

the counter

ARM CHAIR ON PEDESTAL BASE
insulated aluminum shell, cast aluminum base

틱 의자와 콘셉트부터 형태까지 크게 차이가 없다. 다만 이 의자들은 플라스틱 의자가 아니라 철과 알루미늄 판을 금형으로 찍어 몸체를 만든 의자였다.

임스가 철과 알루미늄을 재료로 선택한 이유는 철판 금형 기술을 이용해 자동차를 생산하듯이 몸체를 만들고자 했기 때문이다. 당시 미국은 세계에서 가장 자동차가 많이 보급된 나라이자 자동차를 생산하는 메이저급 회사를 보유한 나라였다. 자연히 자동차의 외형을 만드는 철판 금형 기술도 가장 발달했다. 자동차 회사들이 보유한 철판 금형 기술을 가구 생산에 적용하면 대량 생산이 용이할뿐더러 가격도 낮출 수 있다는 임스의 주장은 상당히 설득력이 있었다. 앞서 보았듯이 마르셀 브로이어의 바실리 체어가 심리스 강관에서 출발한 것처럼 이미 상용화된 산업 기술을 의자에 적용하는 것은 능률적이고 경제적인 생산을 위한 출발점이었다.

게다가 당시에 자동차는 오늘날의 최신형 스마트폰처럼 가장 현대적인 소비재였다. 새로운 모델이 나올 때마다 세간의 관심을 끌었고 히트작은 신문에 실렸다. 임스는 비단 재료뿐만 아니라 디자인에서도 자동차를 지향했다. 포드 자동차의 범퍼에서 영감을 받아 금속으로 만들어진 의자 몸체의 끝부분이 포드 T의 범퍼처럼 안쪽으로 말리도록 디테일을 가미했을 뿐 아니라 자동차의 미끈한 외관처럼 몸체를 이음새 없는 입체 곡선형으로 디자인했다.

그런데 당시로서는 최첨단의 획기적인 디자인임에도 불구하고 지금 보면 실소가 터져 나오는 대목이 있다. 이 의자의 시험 제작을 싱

크대를 만드는 회사에서 담당했다는 사실이다. 그러고 보면 임스의 금속 의자들은 싱크대에 다리를 달아놓은 것처럼 보인다.

실제로 임스는 금속 싱크대처럼 알루미늄 판을 금형으로 눌러 찍어 몸체를 만들었고, 자신의 아이디어를 압축적으로 보여주기 위해 공모전 참여 보드에도 손 씻는 싱크대와 다리 사진을 넣었다. 앞서 마르셀 브로이어 편에서 지적했듯이 금속 의자의 단점은 앉았을 때

▲ 임스 오피스의 공모전 보드에 등장한 개수대와 다리. 임스 의자는 실상 싱크대에 다리를 달아놓은 것이나 다름 없었다.

전해지는 차가운 느낌이다. 이를 간파한 임스는 철과 알루미늄을 찍어 만든 몸체에 비닐과 네오플렌 코팅을 해 따뜻하고 부드러운 느낌을 살리고자 했다.

크리스마스트리 받침대를 들고 온 두 명의 영업사원

임스 오피스는 '저가 가구 디자인 국제 공모전'에서 과연 어떤 결과를 받았을까? 결론부터 말하면 1등으로 당선되진 못했다. 임스 오피스의 의자 디자인은 2등으로 낙점됐다. 1등상은 역시 크랜브룩 미술 아카데미 출신으로 임스의 동창생인 도널드 크노르Donald R. Knorr 의 132번 의자와 독일 건축가인 게오르크 레오발트Georg Leowald의 시팅 유닛seating unit 의자가 차지했다. 하지만 크노르의 132번 의자는 아

임스 플라스틱 체어 1950

직까지 놀Knoll에서 생산되고 있긴 해도 임스 의자만큼 당대의 디자인 아이콘으로서의 명성은 얻지 못했다. 1등보다 나은 2등이라는 말이 딱 들어맞는 상황이라고나 할까.

하지만 미래를 알 리 없는 임스 오피스는 2등으로 당선되었다는 사실에 실망할 겨를도 없이 당장 18개월 후로 예정된 현대미술관 전시를 준비해야 했다. 앞서 말했듯이 입상자들은 공모전 규정대로 팀을 꾸려 시제품을 전시에 출품해야 했다. 그런데 이 시제품을 만드는 과정에서 임스의 금속 의자들이 별안간 유리섬유 강화 플라스틱 의자로 변신한다.

임스의 금속 의자가 플라스틱 의자로 변한 이유는 금속 의자를 대량으로 찍어내는 데 가장 중요한 금형을 만들 자금이 없었기 때문이다. 오늘날에도 금형 제작에는 비용과 시간이 많이 든다. 실리콘 용기에서부터 보석, 항공기에 이르기까지 금형은 사실 제작 과정에서 거의 모든 것이나 다름없다. 그래서 제작자들은 금형을 신줏단지 모시듯 아낀다.

그 당시 임스 오피스에서 추산한 금형 제작비용은 최대 7만 달러였는데 당시의 물가를 기준으로 생각해보면 레빗홈 일곱 채를 사고도 남는 금액이었다. 가구 산업이 대형화된 요즘이라면 사실 문제가 되지 않을 금액이지만 당시에는 달랐다. 임스 오피스는 이 돈을 댈 만한 능력이 없었다. 게다가 임스의 모든 디자인 저작권을 상업화할 수 있는 권리를 가진 제작 파트너인 허먼 밀러$^{Herman Miller}$는 그때까지 합판 가구에 중점을 둔 회사였다. 금속 의자를 제작해본 적도 팔아본

적도 없는 허먼 밀러에서 난색을 표한 것은 당연했다. 더욱이 18개월은 금형은커녕 공장을 찾는 데도 빠듯한 시간이었다.

1949년 가을, 유리섬유 강화 플라스틱을 제작 판매하는 작은 회사인 제니스 플라스틱^{Zenith Plastics}의 영업사원 어빙 그린^{Irving Green}과 솔 핑거허트^{Sol Fingerhut}는 기상천외한 전화를 한 통 받았다. 자신을 디자이너 찰스 임스라고 소개한 남자는 유리섬유 강화 플라스틱으로 의자 시트를 만들겠다며 사무실로 와주기를 요청했다. 사원이라고는 달랑 네 명뿐인 테크놀로지 스타트업 기업인 제니스 플라스틱의 두 영업사원은 유리섬유 강화 플라스틱으로 제작한 크리스마스트리 받침대를 샘플로 들고 임스 오피스를 찾았다. 바로 이 제니스 플라스틱 덕택에 임스의 플라스틱 의자는 세상 밖으로 나올 수 있었다.

플라스틱, 짧지만 긴 역사

유리섬유 강화 플라스틱은 제2차 세계대전 이후 플라스틱의 세대교체가 이루어질 때 폴리에틸렌, 폴리스티렌 같은 열가소성 플라스틱과 함께 가장 주목받는 소재였다.

플라스틱의 역사는 길지 않지만 『삼국지』에 버금가는 드라마와 발명, 변화로 가득 차 있다. 플라스틱이라는 대하드라마의 시작은 셀룰로이드의 탄생이다. 셀룰로이드는 면 같은 자연 소재에서 뽑아낸 질산섬유소에 장뇌^{camphor}(녹나무 수지)를 압착시켜 만든 반＊ 인공 플라

스틱이다. 20세기 초반에 매끄러운 갈색의 귀갑 문양 머리핀과 케이스에 담긴 고운 머리빗 세트를 화장대에 놓아두던 숙녀들이나 셀룰로이드 지지대를 넣어 빳빳하게 만든 셔츠 깃을 뽐내던 신사들처럼 지금은 향수를 불러일으키는 이름이다. 지적인 가을 남자의 이미지를 생각하면 떠오르는 뿔테 안경 역시 셀룰로이드이다.

당시 셀룰로이드는 상아나 귀갑, 산호, 호박, 말라카이트 등 고가의 천연 재료를 대신해 당구공, 손거울, 머리빗, 인형, 나이프 손잡이, 셔츠 깃, 신사용 지팡이 등 고급 생활용품을 만드는 데 주로 사용되었다. 사실 플라스틱이 싸구려 소재라는 오명을 뒤집어쓰게 된 데에는 셀룰로이드의 탓이 크다. 생산원가를 줄이기 위해 천연 재료를 대신 사용하는 대체재에 머물렀기 때문이다. 지르콘을 아무리 세련되게 세팅해도 다이아몬드가 되지 못하는 것처럼 대체재는 대체했다는 이유만으로 오리지널을 넘지 못한다. 자연히 플라스틱이라고 하면 진짜가 아닌 가짜 싸구려가 절로 연상되는 공식이 생겼다. 인공적인 조성이 가능해 무한한 장점과 잠재력을 가진 소재인 플라스틱으로서는 정말이지 억울할 노릇이다.

플라스틱이 천연 소재의 대체재가 아닌 진정한 플라스틱만의 특성을 살린 소재로 발전하기 시작한 것은 최초의 인공 플라스틱인 베이클라이트bakelite가 히트하면서부터였다. 전기 절연성이 우수한 베이클라이트는 전선 피복, 모터나 라디에이터의 덮개, 가스 캡 등 일반 소비자의 눈에는 잘 띄지 않는 산업용 소재로 사용되다가 라디오와 전화기의 케이스로 변신하면서 대중적인 소재가 되었다. 벼룩시장에서

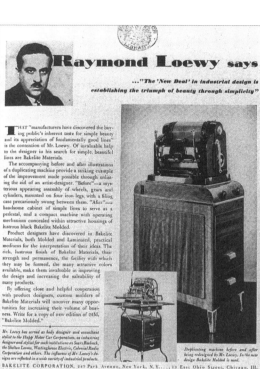

▲ 1940년대 후반에 등장한 베이클라이트 광고. 베이클라이트라는 소재의 가능성을 소개하고 있다.

▼ 베이클라이트로 만든 전화기와 라디오.

볼 수 있는 20세기 초반의 묵직한 검은 전화기, 덩치가 크긴 하지만 아직까지도 반짝반짝 빛나서 수집 욕구를 부추기는 라디오 케이스가 바로 베이클라이트이다.

1930년대에 출시된 베이클라이트 라디오는 모서리가 둥글어서 전체적으로 동글동글한 귀여운 외관으로 요즘도 빈티지 마니아들의 시선을 사로잡는다. 에어킹airking이라는 귀에 쏙 들어오는 브랜드 작명으로 1930년대 라디오 시장의 베스트셀러였던 해럴드 반 도렌Harold Van Doren의 라디오는 특히 부드러운 모서리 곡선의 디자인이 포인트였다.

하지만 실상 에어킹의 모양이 이렇게 된 데에는 숨겨진 이유가 있다. 우선 얼음 틀에 얼린 얼음을 생각해보자. 틀에서 막 꺼낸 얼음은 모서리가 둥글다. 모서리가 딱딱 각이 잡힌 네모진 얼음을 만들려면 끌로 얼음을 다듬어야 한다. 플라스틱 역시 마찬가지다. 모서리의 각을 살리려면 성형 과정과 후가공 작업을 거쳐야 한다. 즉 틀에서 성형해 만드는 플라스틱의 경우 모서리가 둥글어야 생산 비용이 절감된다. 예쁘게 보이기 위해 일부러 둥글게 깎은 것이 아니라 효율성을 찾는 생산과정에서 필연적으로 발생한 결과물인 것이다.

생산과정에서 비롯된 특징이 디자인적인 요소로 변한 대표적인 예는 20세기 디자인의 역사에서 빼놓을 수 없는 용어인 '유선流線. stream line'을 들 수 있다. 유선 형태는 기관차나 자동차의 제작 과정에서 공기 저항을 줄이기 위해 개발한 기술에서 출발했다. 하지만 공기 저항과는 일절 상관이 없는 라디오나 텔레비전, 냉장고 등에 적용되

▲ 1950년대의 포터블 라디오 광고. 모두 모서리가 둥글둥글한 디자인이다.

▲ 로켓처럼 빠른 자동차, 유선형 디자인을 강조한 1950년대의 자동차 광고.

기 시작하면서 물고기처럼 앞으로 나아가는 듯한 곡선 형태를 뜻하는 디자인 용어로 변했다. 일부러 그렇게 만든 것이 아니라 합리적인 공정을 추구하는 과정에서 나온 특징이 사람들의 시선을 사로잡으면서 일부러 그렇게 만든 듯한 디자인으로 자리 잡았던 것이다.

미래는 플라스틱이다!

1930년대가 베이클라이트의 전성시대였다면 1940년대는 플라스틱의 춘추전국시대라 할 만하다. 당시 플라스틱 세계가 어떠했는지는 1940년 10월의 『포춘Fortune』지에 실린 플라스틱 지도인 신세티카

▲ 플라스틱에 미래가 있음을 명쾌하게 보여준 신세티카 지도.

synthetica를 보면 알 수 있다

 환경보호론자들에게는 악몽일 게 분명한 이 가상 지도에서 바다는 세상에서 가장 오래된 플라스틱 재료 중 하나인 유리다. 이제 막 기지개를 켜기 시작한 신생 국가인 멜라민^{melamine}은 오른쪽 해안에 툭 불거져 계속해서 바다로 뻗어나갈 기세다. 가장 광대한 평원을 가진 페놀수지 국가에는 포름알데히드 강이 굽이쳐 흘러가는데, 이 나라의 수도는 베이클라이트다. 베이클라이트는 카바이드와 카본 연합체를 지배한다.

 지도의 한가운데를 차지한 비닐 국가는 현재 가장 빠르게 성장하고 있는 신흥 강국으로 이곳엔 아세틸렌 강이 흘러가며, 비닐의 젖줄을 형성한다. 비닐 위로는 아크릴과 스티렌(합성고무의 원료)이라는 크리스털 산맥이 뻗어 있다.

 셀룰로오스는 마치 텍사스를 연상시키는데, 이곳은 셀룰로이드에서 자라나온 여러 개의 주州가 붙어 있고, 아세트산 호수가 아담하게 자리 잡고 있다. 남쪽 연안에는 휘황찬란한 밤 생활을 자랑하는 레이온 섬이 이어져 있다. 당시에 레이온 스타킹과 레이온 원피스가 등장하자마자 얼마나 폭발적인 인기를 누렸는지를 생각해보면 『포춘』지에서 이 지도를 만들어 실은 이유를 짐작할 수 있다. 이 지도는 오늘날의 IT 붐에 버금가는 황금 광맥 지도나 다름없었다.

 신세티카의 세계는 상아와 고무, 금과 은 등 천연 재료를 찾아 식민지를 개척했던 시대 대신에 플라스틱이라는 인공 재료의 시대가 오고 있음을 직관적으로 보여준다. 이제는 군이 재료를 찾아 신대륙으

로 떠날 필요가 없다. 황금 광맥은 머나먼 신대륙에 있는 게 아니라 화학 실험실 안에 있다. 집 차고에서 컴퓨터를 개발했다는 빌 게이츠의 신화처럼 1940년대의 발명가들은 너도나도 플라스틱 산업에 뛰어들었다.

플라스틱은 하늘 아래 새로운 것이 없다는 경구를 정면으로 뒤집은 소재다. 이집트나 로마 시대로 거슬러 올라가도 발견할 수 있는 도자기, 나무, 금속 같은 소재들에 비해 플라스틱은 이전의 그 어떤 시대에도 존재하지 않은 인공 신소재였다.

녹지 않는 성질 때문에 태우면 가루가 되거나 독성 가스를 뿜어내는 에폭시나 페놀수지, 폴리에스테르수지 같은 열경화성 플라스틱 대신에 열을 가하면 녹기 때문에 몰드에 붓기만 하면 무엇이든 쉽게 만들어낼 수 있는 폴리에틸렌, 폴리스티렌, 폴리염화비닐, 아크릴 같은 열가소성 고분자 플라스틱이 플라스틱의 춘추전국시대를 제패한 데에는 제2차 세계대전이라는 계기가 있었다.

아이러니한 이야기지만 수많은 생명이 죽어나가는 참혹한 전쟁은 동시에 신소재와 신기술이 가장 발전할 수 있는 기폭제가 되기도 한다. 제2차 세계대전에 참전한 병사들은 페놀수지로 만든 쿠션이 덧대어진 헬멧을 썼으며 비닐 레인코트를 입었다. 에틸셀룰로오스로 만든 수통, 반짝이는 컬러의 우레아 단추가 달린 군복, 셀룰로오스아세테이트 칼집과 가스마스크, 아크릴 고글, 나일론 군화 끈, 유리처럼 투명한 플렉시글라스plexiglass가 끼워진 전투기의 창 등 플라스틱은 전쟁을 견인한 소재였다.

▲ 1940년대 중반의 유리섬유 강화 플라스틱 광고.

▼ 임스 플라스틱 체어와 같은 유리섬유 강화 플라스틱을 사용한 1950년대 모토롤라의 포터블 전축 광고.

유리섬유 강화 플라스틱은 제2차 세계대전 중에 보트와 항공기용 레이더를 만드는 첨단 소재로 처음 등장했다. 이 플라스틱은 1950년 대에 출시된 셰보레의 스포츠카인 콜벳의 몸체를 만드는 주재료로 이용되었을 정도로 강도가 세지만 굉장히 가벼워서 무한한 잠재력 을 가진 소재로 주목받았다.

플라스틱에 의한, 플라스틱을 위한, 플라스틱다운 의자

제니스 플라스틱의 두 영업사원이 유리섬유 강화 플라스틱으로 만든 크리스마스트리 받침대를 들고 임스 사무실을 찾아온 1949년 은 전쟁에서 군용으로 사용된 수많은 플라스틱이 전쟁터를 떠나 가 정 소비재로 대대적인 변신을 시작한 시기이기도 하다. 전쟁 덕분에 싹을 틔울 수 있었던 수많은 플라스틱 회사들은 플라스틱을 일상 생 활용품에 접목시켜 시장을 확장하는 데 기를 쓰고 달려들었다.

항공기 부품이 바닷물로 인해 부식되는 것을 막기 위해 발명된 초 록색 군용 포장 재료인 랩은 투명한 재질로 말끔하게 옷을 갈아입고 슈퍼마켓의 식재료 포장지로 변신했다. 멜라민수지 내열 플라스틱판 인 포마이카가 상판에 붙은 테이블과 의자, 유리섬유 강화 플라스틱 이 내장된 냉장고, 셀로판 식재료 포장지와 비닐 백, 멜라민 접시, 비 닐 샤워 커튼, 폴리스티렌 벽시계, 폴리에틸렌 세탁 바구니 등이 속속 등장했다.

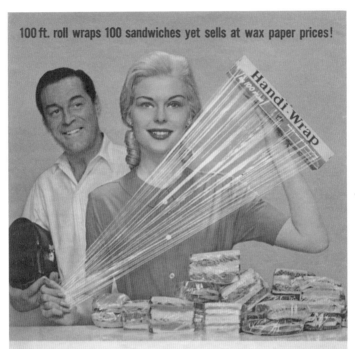

100 ft. roll wraps 100 sandwiches yet sells at wax paper prices!

Here's clear new Handi-Wrap—first truly improved economy sandwich wrap for lunchboxes. Now sandwiches stay fresh even when you make them the night before! Clear new Handi-Wrap stays put where you want it—yet it's so easy to handle. 100 ft. roll wraps 100 sandwiches —yet sells at wax paper prices!

Handi-Wrap
big 100 FT. roll

a product of The Dow Chemical Company

▲ 1950년대 중반의 투명한 랩 광고.

Mom says
I'm so fresh
and so clean
(*sometimes*)—
she ought to
wrap me in
Cellophane
to keep me
that way.

Everything's at its best in Cellophane

• Cellophane keeps things clean
• Cellophane keeps things fresh
• Cellophane lets you see what you buy

▲ 무엇이든 셀로판으로 포장하면 좋다는 1950년대 초반의 셀로판 광고는 요즘 같으면 아동 학대 및 환경오염 혐의로 물의를 일으킬 만한 광고다.

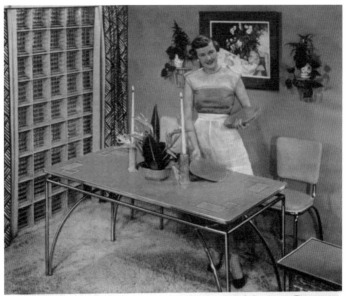

▲ 아름답고 컬러풀하며 청소도 쉽다는 포마이카 테이블 광고.

▲ 모든 것이 플라스틱이라고 자랑스럽게 내건 비닐 소파 광고.

▲ 노먼 록웰은 평범한 미국 중산층 가정의 모습을 묘사하면서 움 체어에 앉아 있는 중년 남성을 그렸다. 자세히 보면 왼쪽 아래 모서리에 등장하는 의자는 임스의 플라스틱 체어다.

▼ 움 체어. 텍스타일 아래에 유리섬유 강화 플라스틱 시트가 숨겨져 있다.

사실 의자 시트를 유리섬유 강화 플라스틱으로 만들겠다는 아이디어를 먼저 실천한 사람은 에로 사리넨이었다. 그는 1948년에 가구 제작사인 놀과 손을 잡고 움 체어^{Womb chair}(자궁 형태의 의자)를 론칭했는데 움 체어의 시트는 금형으로 찍은 유리섬유 강화 플라스틱이었다. 1950년대에 변화하는 미국 사회의 일상을 그려 큰 인기를 끈 삽화가 노먼 록웰^{Norman Rockwell}은 『새터데이 이브닝 포스트^{The Saturday Evening Post}』지(1959년 5월 16일자)에 움 체어에 앉아 신문을 보는 평범한 미국의 중년 남성을 그렸다. 즉 움 체어는 미국의 중산층이라는 이미지를 대변할 만큼 당대의 문화 아이콘이었다.

다만 움 체어는 언뜻 보면 패브릭 의자처럼 보인다. 유리섬유 강화 플라스틱으로 만든 시트 전체를 패브릭으로 마감해 가렸기 때문이다. 바로 이 점 때문에 움 체어는 유리섬유 강화 플라스틱을 처음으로 사용한 혁신적인 의자임에도 '최초의' 플라스틱 의자라는 칭호를 놓쳤다.

임스의 유리섬유 강화 플라스틱 의자는 패브릭으로 플라스틱 몸체를 숨기는 대신에 대놓고 플라스틱임을 알리는 과감한 디자인이다. 유리섬유를 주재료로 선택함으로써 얻을 수 있는 장점은 꽤 많다. 일단은 유리섬유를 몰드 위에 깔아서 찍어내는 방식으로 만들기 때문에 시트 전체가 이음새 없는 입체형이다. 오늘날에도 요트의 주재료로 쓰일 만큼 유리섬유 강화 플라스틱은 단단하면서도 가볍다. 게다가 플라스틱은 나무에 비해 부피가 작아 좁은 집 안에도 잘 어울린다. 다양한 색깔을 입힐 수 있다는 점도 무시할 수 없다.

▲ 1949년에 제니스 플라스틱에서 생산한 1세대 임스 체어. 시트의 말린 부분에서 빗줄 모양의 디테일을 볼 수 있다.

1949년부터 생산된 임스 플라스틱 의자의 최초 버전은 임스가 개발한 세 가지 색깔로 제작되었는데 베이지와 회색의 중간 톤인 그레이지greige, 어두운 회색에 가까운 엘리펀트 하이드 그레이elephant hyde gray, 따스한 노란색인 파치먼트parchment로서 구매 욕구를 한껏 자극했다. 그런데 여기서 재미있는 건 제니스 플라스틱에서 생산한 1세대 버전에는 허먼 밀러에서 생산된 2세대 버전부터는 볼 수 없는 디테일 하나가 숨어 있다는 것이다. 안쪽으로 둥글게 말린 끝부분에 빗줄처럼 보이는 빗금이 그것이다. 몰드의 끝부분을 빗줄로 마감하는 과정에서 생긴 디테일인데 유리섬유를 다루는 기술이 요즘처럼 발달하기 전인 1940년대 말과 1950년대 초의 제작 과정을 보여주는 증거물이기도 하다.

▲ 플라스틱 체어의 선구자, 찰스 임스.

임스의 유리섬유 강화 플라스틱 의자가 최초의 플라스틱 의자라는 찬사를 받을 수 있었던 것은 그동안 의자의 주재료였던 합판이나 나무, 금속 대신에 플라스틱을 사용했다는 단순한 이유 때문만은 아니다. 그보다는 대체재로서의 플라스틱이 아니라 플라스틱의 장점을 최대로 활용한, 오로지 플라스틱만이 만들어낼 수 있는 디자인이었기 때문이다. 임스의 플라스틱 의자는 1950년대, 바야흐로 플라스틱이 세상을 바꿀 수 있는 '꿈의 소재'로 등극한 바로 그 시절에 플라스틱 디자인이 가야 할 길을 열어 보여주었던 것이다.

인공미로 가득한 아메리칸 라이프 1950

젊은 더스틴 호프만의 잘생긴 얼굴을 볼 수 있는 영화 〈졸업〉에는 플라스틱에 관한 의미심장한 장면이 나온다. 이제 막 학교를 졸업해 사회에 진출하게 된 주인공을 앞에 두고 나이 지긋한 아저씨는 "그러니까 내가 하고 싶은 말은 말이야, 플라스틱…… 플라스틱에 미래가 있다는 거야"라고 충고한다.

당시 플라스틱은 오늘날 웹 게임이나 인공지능, 인터넷 디지털처럼 누구나 예측 가능할 만큼 앞길이 탄탄한 산업이었다. 지구를 구하는 슈퍼히어로로 플라스틱 맨이 만화에 등장하고(〈폴리스 코믹스 Police Comics〉), 도널드 덕이 플라스틱으로 비행기를 만드는 과정을 알려주는 디즈니의 7분 9초짜리 애니메이션 〈플라스틱 인벤터 The Plastics Inventor〉(1944년)가 텔레비전 화면을 장식한 시대였다.

임스의 플라스틱 의자와 더불어 1950년대 미국 문화를 강타한 아이콘 중 하나는 '타파웨어 폭풍'이라는 신조어를 낳을 만큼 선풍적인 인기를 끈 타파웨어 tupperware •다. 전후 베이비붐 세대는 오렌지, 레몬, 루비, 라즈베리, 사파이어 블루 등 오로지 플라스틱으로만 만들어낼 수 있는 타파웨어의 레인보 빛깔의 젤리 몰드나 막대기가 딸려 있는 아이스튜브로 만든 간식을 먹고 자랐다. 주말이면 엄마는 멜라민 접시와 타파웨어 홈 파티 세트에 올리브와 치즈, 크래커, 팝콘을 담아 뒤뜰에서 파티를 열었다. 엘비스 프레슬리의 광팬인 누나는 선더버드(포드 사의 컨버터블 스포츠카)를 탄 남자 친구와 함께 반짝이는

• 조리, 보관, 서빙의 기능을 가진 플라스틱 주방 용품을 제작한 미국 브랜드.

▲ 1950년대에 인기를 끌었던 만화 〈폴리스 코믹스〉에 등장한 플라스틱 맨.

▼ 도널드 덕이 플라스틱으로 비행기를 만드는 과정을 보여주는 디즈니의 애니메이션 〈플라스틱 인벤터〉.

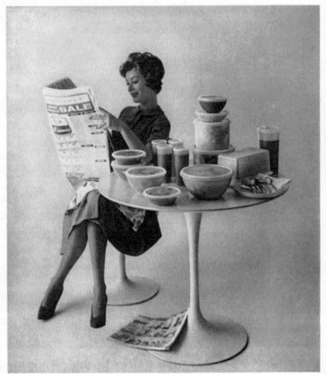

Clever on Sunday

Tupperware makes it possible: You can set out a fine Sunday lunch and have time to enjoy the papers, too. Here's how. Cook earlier in the week, store in Tupperware, serve on Sunday. Tupperware's patented airtight seal will keep your food delectably fresh. And these unique plastic containers are so colorful, you'll bring them right to the table for serving. All very relaxed. You can relax when you *buy* Tupperware, too. Come to a Tupperware Home Party or have one of your own. Phone the local Tupperware distributor for the name of your nearest dealer, or write Department L1, Tupperware Home Parties Inc., Orlando, Fla.

▲ 1950년대에 선풍적인 인기를 누린 타파웨어. 자세히 보면 타파웨어를 놓아둔 테이블 역시 플라스틱이다.

빨강 비닐 의자로 장식된 식당에서 밀크셰이크를 마시며 데이트를 했다. 레이밴 선글라스에 하와이안 셔츠를 입고 매일 아침 머리에 기름을 바르느라 시간을 보내는 형은 주크박스에서 흘러나오는 음악에 맞춰 신나게 춤을 추었다.

임스의 플라스틱 의자는 역사상 가장 미국적이라 할 만한 그 시절, 인공미를 예찬하던 시대에 타파웨어와 함께 일상의 한 부분을 차지한 친숙한 오브제였다.

과연 플라스틱만 탓할 수 있을까?

좋은 디자인이란 '말[言]'과 같은 것이다. 받아들이는 이의 마음에 따라 말의 의미가 달라지는 것처럼 디자인 역시 마찬가지다. 1950년대에 임스 플라스틱 의자는 플라스틱으로 치장된 집 안을 산뜻하게 밝혀주는 최신 유행의 가구였지만, 요즘은 아련한 추억을 일깨워주는 레트로 빈티지 아이템으로 변신했다. 게다가 플라스틱이 환경에 미치는 폐해 문제가 지속적으로 제기되면서 플라스틱 폐기물, 미세 플라스틱, 재활용이 주요 태그로 등극한 요즘 임스 플라스틱 의자 역시 이런 논의에서 자유롭지 못하다. 하지만 그것이 오로지 플라스틱만의 탓일까?

1970년대 아프리카에서 PVC 물통은 우물을 찾아 몇십 킬로미터를 걸어야 하는 일상에 그야말로 혁명을 가져왔다. 수백 년 동안 무

거운 도기로 물을 날라야 했던 엄마들의 중노동이 값싼 PVC 물통 하나로 일시에 사라졌다! 이제 엄마들 대신에 우물 앞에서 줄을 서는 건 물통으로 장난을 치는 아이들이다. 이 물통이 그들의 삶에 미친 영향은 아프리카 대륙을 거쳐 간 모든 정치인의 업적을 다 합친 것보다 크다. 하지만 그들은 너무 가난해서 선진국에 사는 우리들처럼 PVC 물통을 비롯한 온갖 플라스틱 보관 통을 쌓아놓고 살지 못한다. 그들에게 물통은 내전이 발생하면 다른 것은 다 제쳐두고 그것만 가져갈 만큼 소중한 생활용품이다.

플라스틱이 환경에 미치는 영향을 두고 플라스틱을 탓하는 것은 그게 가장 쉬운 해결법이기 때문이다. 하지만 플라스틱으로 만든 수많은 물건들을 사고 또 사면서 이 모든 것이 플라스틱 때문이라고 말하는 것은 비겁하다. 플라스틱이 아니라 그 어떤 친환경 대체재가 나온다고 한들 쉽게 사고 쉽게 버리는 생활방식이 바뀌지 않는 한 환경문제는 늘 우리에게 닥친 최악의 재해로 남을 것이다.

참고 문헌

이 책을 쓰기 위해서 책 이외에도 다수의 논문과 신문 기사, 인터넷 사이트 등을 참고했다. 특히 이 책에 실린 의자들 중 영상 시대에 만들어진 의자들은 남아 있는 원작자의 영상 인터뷰와 다큐멘터리를 통해 직접 원작자의 목소리를 들을 수 있다. 또한 지난 20년간 '모던 디자인 아이콘'이라는 이름 아래 다양한 영상물이 쏟아져 나왔다. 특히 비트라Vitra 뮤지엄이나 놀Knoll, 아르텍Artek 등에서 제작한 비디오들은 손쉽게 산업 시대의 의자를 이해할 수 있는 좋은 창구 역할을 한다. 하지만 여기에서는 이 책의 토대가 된 핵심적인 서적들만 언급하기로 한다.

산업 시대 의자의 생산, 소비 시스템과 디자인에 대한 개념을 설명하는 수많은 서적 중에서 가장 큰 의지가 되었던 서적은 레오라 오슬랜더$^{Leora\ Auslander}$의 『취향과 힘: 모던 프랑스 가구$^{Taste\ and\ Power:\ Furnishing\ Modern\ France}$』(University of

California Press, 1998년)와 다니엘 카랑트$^{Danielle\ Quarante}$ 의 『산업 디자인의 요소$^{Eléments\ de\ design\ industriel}$』(Economica, 2001년)다.

이 책에 등장하는 다섯 개 의자의 세부 재원이나 재료에 대해서는 공인된 제작사의 재원표를 참조했다. 또한 산업 시대 의자들의 형태와 조합에 관해 상세히 다룬 제임스 오롬$^{James\ Orrom}$ 의 『의자 해부: 디자인과 구조$^{Chair\ Anatomy:}$ $^{Design\ and\ Construction}$』(Thames & Hudson, 2018년)는 빼놓을 수 없는 저작이다.

1장 '이케아보다 백 년 앞선 최초의 글로벌 히트' 편에서는 알렉산더 폰 베게삭$^{Alexander\ von\ Vegesack}$ 의 『토네트: 합판과 강관으로 만든 클래식 퍼니처$^{Thonet:\ Classic\ Furniture\ in\ Bent\ Wood\ and\ Tubular\ Steel}$』(Rizzoli, 1997년)와 크리스토퍼 윌크$^{Christopher\ Wilk}$ 의 『토네트: 150년의 가구 $^{Thonet:\ 150\ Years\ of\ Furniture}$』(B E S Pub Co, 1980년)를 참고했다. 알렉산더 폰 베게삭은 비트라 뮤지엄에서 발행한 『토네트: 산업 디자인의 선구자$^{Thonet:\ Pionier\ des\ Industriedesigns,\ 1830~1900}$』(Vitra Design Museum, 1994년)의 주요 필자 중 한 명으로 토네트에 관한 한 손꼽히는 전문가다. 아직까지 남아 있는 토네트 사의 카탈로그들을 일목요연하게 정리해놓은 도버 출판사$^{Dover\ Publications}$ 의 토네트 사 카탈로그 모음집 『토네트, 합판과 그 외 가구$^{Thonet\ Bentwood\ \&\ Other\ Furniture:\ The\ 1904\ Illustrated\ Catalogue}$』(Dover Publications, 1980년)는 토네트의 가구를 이해하는 데 필수적인 자료다. 독일어와 오스트리아어로 출간된 토네트에 관한 대다수의 연구서와 논문, 서적들의 경우 영어, 프랑스어 번역본이 없어서 참조하지 못했다. 언어적인 한계를 넘지 못했던 저자의 부족함을 너그러이 이해해주었으면 좋겠다.

2장 '어제와 오늘, 그리고 내일의 빈' 편에서는 슈테판 츠바이크의 『어제의

세계^{Le monde d'hier}』에서 직접적인 영감을 받았다. 더불어 세기말 빈의 다양한 면모를 정리한 장-폴 블레드^{Jean-Paul Bled}의 『빈의 역사^{Histoire de Vienne}』(Fayard, 1998년)를 참조했다. 오토 바그너에 관한 전문서는 다양하게 출판되어 있는데 그중에서 크리스토프 툰-호헨슈타인^{Christoph Thun-Hohenstein}과 제바스티안 하켄슈미트^{Sebastian Hackenschmidt}가 편집한『포스트 오토 바그너: 우체국 저축은행부터 포스트 모더니즘까지^{Post Otto Wagner: From the Postal Savings Bank to Post-Modernism}』(Birkhauser; Bilingual edition, 2018년)와 에르베 두세^{Hervé Doucet}의 디렉션 아래 출판된 『오토 바그너: 빈 아르누보의 거장^{Otto Wagner: maître de l'Art nouveau viennois}』(Bernard Chauveau Édition, 2019년), 하인츠 게레츠에거^{Heinz Geretsegger}, 막스 파인트너^{Max Peintner}, 발터 피클러^{Walter Pichler} 등이 집필한『오토 바그너 1841~1918^{Otto Wagner 1841~1918}』(Pierre Mardaga éditeur, 1983년)에 가장 큰 빚을 졌다. 또한 책 안에서 언급된 오토 바그너의 주요 저작물인『모던 건축^{Moderne Architektur}』과『대도시^{Die Groszstadt}』를 원전으로 참고했다.

3장 '자전거, 의자가 되다' 편에서는 바우하우스에 관한 수많은 저작물 중 가장 대표적인 예닌 피들러^{Jeannine Fiedler}와 페터 파이어아벤트^{Peter Feierabend}의 『바우하우스^{Bauhaus}』(H. F. Ullmann publishing, 2013년)를 주요 참고 서적으로 꼽을 수 있다. 마르셀 브로이어의 가구 제작에 관해서는 뉴욕 현대미술관^{MoMA}에서 발간한 크리스토퍼 윌크의『마르셀 브로이어: 가구와 인테리어^{Marcel Breuer: Furniture and Interiors}』(Museum of Modern Art, 1984년)를 참조했다. 더불어 시러큐스 대학교^{Syracuse University} 도서관에 남아 있는 마르셀 브로이어의 개인 아카이브와 마르셀 브로이어가 편집에 참여해 펴낸 가구 카탈로그집, 마르셀 브로이어의 바우하우스 시대 작품을 들여다볼 수 있는 베를린 바우하우스 아카이브를 참조했다.

4장 '나무로 만든 편안함, 인간을 위한 의자' 편에서는 리처드 웨스턴 Richard Weston 의 『알바 알토Alvar Aalto』(Phaidon Press Ltd, 2001년)와 아르텍과 핀란드 알바알토 뮤지엄이 공동으로 펴낸 『알바 알토 퍼니처Alvar Aalto Furniture』(MIT Press, 1985년)를 주로 참고했다. 합판의 역사에 대한 자료 중에서는 크리스토퍼 윌크의 『플라이우드Plywood』(Thames & Hudson Ltd, 2017년)에 큰 빚을 졌다. 무엇보다 알바 알토의 세계관을 이해하는 데 가장 중요한 텍스트로 퐁피두센터에서 간행한 『알바 알토 저작 모음집Alvar Aalto de l'oeuvre aux ecrits』(Editions du Centre Pompidou, 1993년)을 참조, 인용했다.

5장 '최초의 플라스틱 의자' 편에서는 무엇보다 찰스 임스의 가구 디자인 세계를 총망라한 메릴린 뉴하트Marilyn Neuhart 와 존 뉴하트John Neuhart 의 『임스 퍼니처 스토리The Story of Eames Furniture』(Gestalten, 2010년)를 꼽을 수 있다. 모마에서 주관한 공모전에 관한 스토리는 모마 아카이브 센터에 남아 있는 당시의 공모전 카탈로그와 전시 카탈로그, 기사 모음집에서 참조, 인용했다. 플라스틱의 역사에 관해서는 제프리 메이클Jeffrey Meikle 의 『아메리칸 플라스틱: 문화사American Plastic: A Cultural History』(Rutgers University Press, 1997년)와 페니 스파크Penny Sparke 가 편집한 『플라스틱의 시대: 베이클라이트부터 빈백과 그 후 The Plastics Age: From Bakelite to Beanbags and Beyond』(Overlook Press, 1993년)를 참조했다. 타파웨어와 1950년대 미국 문화를 다룬 흥미로운 저작인 앨리슨 J. 클라크 Alison J. Clarke 의 『타파웨어: 1950년대 미국 플라스틱의 희망Tupperware: The Promise of Plastic in 1950's America』(Smithsonian Books, 2001년) 또한 빼놓을 수 없다.

Photo Credits

ⓒ Alvar Aalto Foundation • p.168

ⓒ Bauhaus-Archiv Berlin • p.128, p.129, p.132, p.133, p.143, p.145

ⓒ Marcel Breuer Papers, Special Collections Research Center, Syracuse University Libraries • p.142, p.150

ⓒ Photo SCALA, Florence

p.218 Gift of the designers. Acc. n.: 861.1942. ⓒ 2021. Digital image, The Museum of Modern Art, New York/Scala, Florence

p.219 Gift of the designers. Acc. no.: 863.1942. ⓒ 2021. Digital image, The Museum of Modern Art, New York/Scala, Florencee

p.228~229 Gift of the designers. Acc. no.: SC36.1950. ⓒ 2021. Digital image, The Museum of Modern Art, New York/Scala, Florencee

사물들의 미술사 03

오늘의 의자

ⓒ 이지은, 2021

초판 1쇄 발행 2021년 4월 7일

지은이	이지은
펴낸이	김철식
펴낸곳	모요사
출판등록	2009년 3월 11일
	(제410-2008-000077호)
주소	10209 경기도 고양시 일산서구
	가좌3로 45, 203동 1801호
전화	031 915 6777
팩스	031 5171 3011
이메일	mojosa7@gmail.com
ISBN	978-89-97066-66-7 04600
	978-89-97066-36-0 세트